自然生活家01

動手做自然
果實×種子創作DIY

鄭一帆 著

晨星出版

CONTENTS

PART 1

自然素材的創作世界

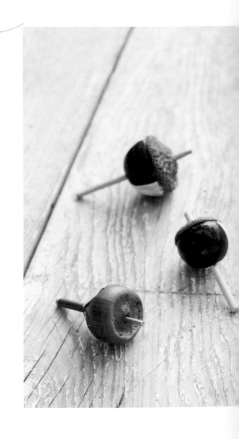

PART 2

果實×
種子創作DIY

觀察大自然 動手做創作

從事教育業二十多年以來，我和內人張瀞方女士一直以「自然生態」為教學內容主軸，並藉由觀察和動手做的課程設計，期使激發孩子對於學習的興趣，與吸取大自然的智慧。自創校以來，我們就認識銀樺了，一路親眼見證他的轉變與成長，從一個外商公司的會計主管，到因為加入荒野保護協會，開始對自然生態產生熱愛，繼而全心全意投入「果實種子創作」的領域。

身為荒野保護協會的臺中創始分會長，我平時辦理學校活動，一定會和自然生態教學做結合。每次學校舉辦生態旅遊時，銀樺都會主動要求來參加，不論走到哪裡，總是非常認真的在學習，有時一些植物和生態的問題還會跑來問我們。曾幾何時，反而我們有一些不了解的植物名稱回過頭來請教他，總能得到圓滿的答案。

銀樺最難能可貴的是對於果實種子創作的理想和堅持，而支持著他持續不斷創作的原因，絕對不是因為有利可圖，而是無比的熱忱和執著。這些年來，他的作品琳瑯滿目，創作也更加精緻，創意更是源源不絕，而且他也非常樂意和別人分享創作的喜悅。因此，除了我們學校舉辦的活動之外，他也一年到頭頻頻獲得各方機構、單位的邀約，帶領植物生態的講解與果實種子的DIY體驗課程，他的精彩解說與獨一無二的創作，總是可以為活動增色不少。

本校的教學宗旨是：「透過觀察，讓孩子在動手中學習，在學習中獲得快樂，進而引發更多的興趣，讓生命成長而茁壯。」這本書的內容和我們的教學宗旨，竟然完全不謀而合，因為，透過這本書，可以讓每個人學習觀察身邊的植物生態，然後親自動手做果實種子DIY，從DIY中引發更多的興趣，獲得更多的快樂。

很高興銀樺終於出書了，這本書對於和我們一樣熱愛荒野和從事教育的人來說，實在是莫大的福音。

<div style="text-align:right">

荒野保護協會臺中創始分會長

超群人本幼稚園執行長

</div>

推薦序

不僅是一本生態的書

也是一本工藝的書

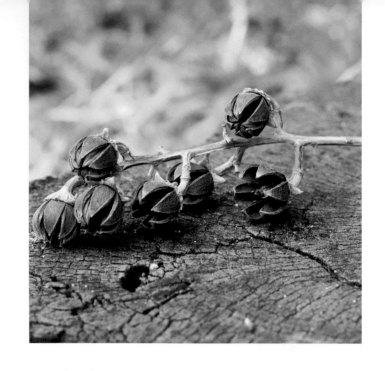

　　第一次遇到銀樺，是在「臺灣工藝文化園區」的小紅豆創意市集裡，這裡每逢假日都有創意市集和街頭藝人的表演，雖然市集裡的作品都是手作的，而且每個人都很有特色，但是讓我印象最深刻的還是銀樺自然工坊。他的作品全部都是用果實、種子、漂流木等自然素材做為創作的材料，有些朋友也會用果實和自然素材來進行創作，但是銀樺的創作不但精緻而且充滿想像力，每件作品在他深入的詮釋之下，不只讓人體會到果實豐富的質感及表情，也能更了解自然的奧秘，就好像上了一堂豐富的生態課程。對我來說，許多都是常見且不起眼的果實，但在他的巧手和創意下，頓時好像有了生命，有的變成了可愛的昆蟲，有的變成了動物，有的變成美麗的飾品，無一不令人讚嘆。

　　這幾年來，雖然創意市集裡的攤商不斷地更迭，但是銀樺卻始終能堅持他的理想，而且不時有令人驚豔的作品出現。此外，銀樺作品的多樣性，更讓人覺得日常生活中的用品，只要用點心，都可以用大自然的素材來創作，比如隨身佩帶的飾品、文具用品、小朋友的玩具、自然風擺飾等，真是琳瑯滿目，應有盡有。

　　由於近年來環保意識抬頭，人們在追逐物質生活之
餘，開始逐漸強調親近自然回歸原始純樸的生活。其實回
顧過去，先民生活中的日常用品，比如水瓢、蒲扇、竹
簍、草蓆等，無一不是取之於自然、用之於自然。因此
取用自然素材來DIY創作物品，不但實用、特別，而且環
保，還可以減少許多塑膠製品的濫用，為地球盡一份綿薄
的心力。

　　我一直很鼓勵銀樺寫一本專門介紹果實種子創作的
書，因為就我所知，目前在臺灣還沒有一本以果實種子創
作為主要領域的書籍，有很多人喜歡蒐集果實種子、想要
深入了解和學習創作，卻不知道從何開始？如何著手？這
中間當然包括我在內。因此這一年多來每次一碰面，我總
會關心地詢問他出書的進度。終於，在千呼萬喚之中，這
本書誕生了！這本書中收錄了銀樺多年來的創作經驗和作
品分享，在這裡，我們可以對周邊的植物和生態有更深
一層的認識和了解，還可以利用植物來進行各種的DIY創
作。所以它不僅是一本生態的書，也是一本工藝的書。

　　一路走來，銀樺在小紅豆創意市集裡陪伴著「臺灣工
藝文化園區」的各項建設和蛻變，園區也見證了銀樺的努
力和成長，過程雖然辛苦，但一切終會有代價。有了這本
書的出版，期許銀樺就像種子般充滿無限的能量，衝破堅
硬的外殼不斷伸展，創造出無限創意及想像的未來！

國立臺灣工藝研究發展中心　副研究員

蔡體智

我的自然名叫銀樺

每一個熱愛荒野的人，都會為自己取一個自然界中的名字，也許是花草樹木，也許是蟲魚鳥獸，也許是自然界的現象，所以有的人叫「長柄菊」，有的人叫「水獺」，還有人叫做「土石流」呢！而我的自然名就叫「銀樺」。

銀樺是什麼？銀樺是一種來自澳洲的常綠喬木，樹高可達20到30公尺，通常從小樹苗到開花結果，需要30年以上的時間。它的總狀花序呈金黃色，果實屬朔果，外表黑褐色，種子的周圍具有薄翅，可藉風飛翔。葉屬二回羽狀複葉，葉緣深裂，像飛翔的圖騰，頗具美感。葉面深綠色，葉背披著銀白色的細毛，每當風吹來，樹葉在風中搖擺，就會掀起陣陣銀白色的浪花，故名「銀樺」。

當我第一眼看到銀樺的果實時，立刻就被它美麗的外表所深深地吸引。是跳躍的音符？是美麗的天鵝？是舞動的火鶴？抑或是迎上前去的蝌蚪？其實……我是銀樺。

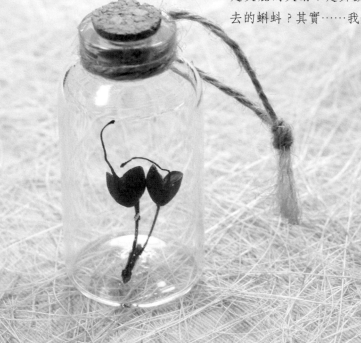

作者序

　　我從小就很喜歡親近大自然，收集許多美麗的葉子將它們壓在書本中，等葉子乾燥之後就變成了美麗的書籤。長大後，慢慢開始收集果實和種子，因為喜歡，因為觀察，因為感動，所以才逐漸開始了果實種子等自然素材的創作。

　　我經常幻想自己是一隻小鳥，自由自在無拘無束地飛翔，飛入林間擁抱大自然。我討厭交際應酬，不喜歡職場中逢迎拍馬爾虞我詐的文化，最後毅然選擇離開多年的工作職場，專心投入自然素材創作的領域。現在的我除了假日會參加一些藝術市集之外，平時也會帶活動和教學，快樂地和大家一起分享自然素材的美，成了大家口中的「銀樺老師」。雖然收入不多，甚至經常入不敷出，但總能甘之如飴，只是這樣卻苦了身旁的家人，而太太總是從旁默默地支持著，從無怨言。

　　因為本性淡泊，加上疏懶，我從來沒有想過要出一本書。在一個偶然的機會下認識了出版社的編輯雅倫，她不但主動找我出書，甚至連大綱、內容也幫我構思完成，才和我進一步討論出書的細節，讓我覺得非常感動。另外，雅倫還是一位相當專業的攝影師，這本書中的成品照和DIY過程全都是她幫忙拍攝的。在她的執著和鞭策之下，歷經了一年多的整理創作和編輯作業，本書才得以面世。

　　透過這本書的介紹，讀者可以培養觀察能力，了解日常生活中一些常見的植物的特徵，並且更可以發揮創意，利用該種植物的果實、種子、樹枝等，進行各種DIY的創作。這樣做除了可以對植物構造有更進一步的了解，更可以擴大生活的領域，增加生活的樂趣。

　　創作要快樂，最好的方法就是和他人分享，我很高興能透過這本書和所有的朋友一同分享創作的快樂，這是我的第一本書，希望不是最後一本，因為我希望不斷地創作，為自然素材創造藝術生命，讓更多人能藉由自然手作喜歡親近自然，也期望大家能跟我一同分享這種與自然互動的喜悅。

自然手作達人

郭逸

PART I

自然素材
的創作世界

自然素材有哪些？

　　可以用來進行自然創作的自然素材有很多種，本書以果實與種子為主，其他自然素材為輔。運用各種自然素材來創作，可以發掘出不同素材的自然美感，只要多用點心，在生活周遭就可以發現許多令人驚喜的自然素材。

★果實、種子

果實和種子較容易撿拾取得，外表堅硬、且造型多變，可以用來創作飾品、生活用品，或做成各種人偶、動物，是銀樺最愛用來進行自然創作的素材。

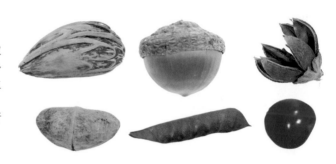

★樹枝、竹枝、藤條

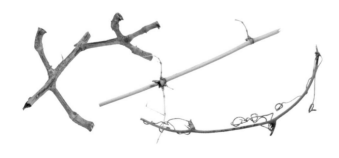

多變的樹枝造型是很好的創作素材，可用來作為人偶或動物的手、腳等；竹枝則為創作添加了一些東方風情；藤條可以扭曲的特性，更可以補足樹枝無法雕塑的問題。

★葉片、樹皮

葉片可作為裝飾、點綴。葉脈書籤、葉拓也是很好的搭配素材。被蟲啃蝕過的剝落樹皮，呈現出斑駁的紋路，可營造不同的感覺。

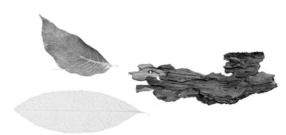

★木片、木塊、漂流木

木片、木塊可以用來作為
小創作品的底座，或用來
搭配其他果實、種子。小
型漂流木在海邊容易拾
得，經過水洗十分美麗，
有一種天然的風味。

★其他

石頭可以彩繪，也可以雕刻，運用層面相當廣泛。其他像鳥羽、蟬蛻、蛇蛻、貝殼、魚骨、
蟹殼，甚至蜜蜂已經搬家的蜂巢，也都是十分特別的創作素材。

	春			夏		
	2月	3月	4月	5月	6月	7月
01			紅棕櫚			
02	狐尾椰子					
03	大葉桃花心木					
04	檳榔					
05		薏苡				
06		藍花楹				
07		梅				
08				水黃皮		
09						
10						
11						
12						
13						
14	欖仁					
15						
16						
17						
18	黃花夾竹桃					
19	盾柱木					
20						
21						
22						
23						
24	苦楝					
25	檸檬桉					
26	楓香					
27	無患子					
28	短尾葉石櫟					
29	臺灣胡桃					
30	三斗石櫟					

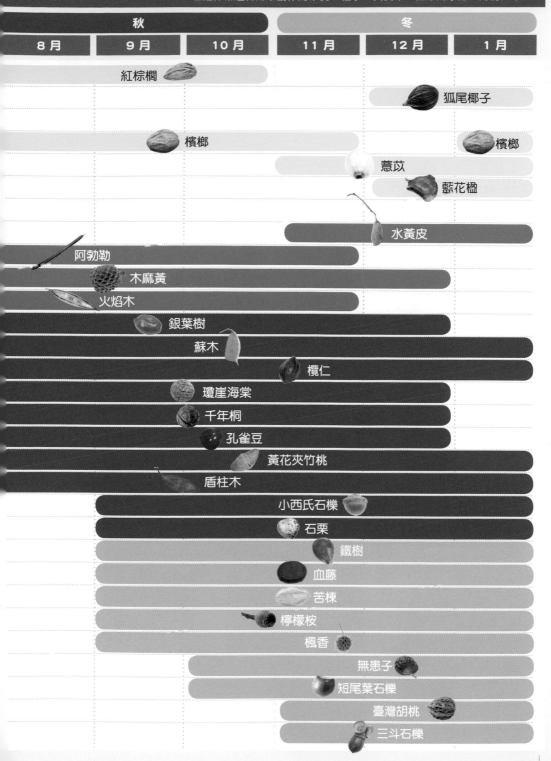

秋			冬		
8月	9月	10月	11月	12月	1月

紅棕櫚

狐尾椰子

檳榔

檳榔

薏苡

藍花楹

水黃皮

阿勃勒

木麻黃

火焰木

銀葉樹

蘇木

欖仁

瓊崖海棠

千年桐

孔雀豆

黃花夾竹桃

盾柱木

小西氏石櫟

石栗

鐵樹

血藤

苦楝

檸檬桉

楓香

無患子

短尾葉石櫟

臺灣胡桃

三斗石櫟

搭配使用的果實種子

　　進行自然素材創作常用來搭配作品主體的果實、種子,幾乎都可以在全臺灣的郊外、田野、公園、校園等地撿拾得到。

倒地鈴:平野常見蔓性植物。黑色的種子外皮上,有一個白色的愛心,賞果期約5～10月。

翅果鐵刀木:低海拔山坡地非常普遍。種子有點接近三角形,賞果期約5～12月。

青皮桉:引進栽培,庭園樹種。果實形似小甕,賞果期約9月～12月。

大葉桉:分布於海拔100～1400公尺地區。蒴果杯型,成熟時赤褐色,賞果期約10～11月。

篦麻:遍布低海拔原野、河床。種子表面光滑,有美麗的花紋,賞果期近全年。

鳳凰木:遍布海拔800公尺以下地區。種子長形扁橢圓狀,校園、公園常見,賞果期9～12月。

蓮蕉:常見於平原、校園、公園、田野。種子黑褐色,圓形,賞果期近全年。

鐵刀木:分布於平地及低海拔山區。莢果外殼扭曲富自然美感,賞果期12月～翌年2月。

行旅椰子:中南部常見庭園樹種。種子黑褐色,近半圓形,賞果期約8～11月。

大花紫薇：平
原、校園、公園、
行道樹常見樹種。成熟蒴果
黑褐色，賞果期約10月～
翌年5月。

紫薇：平原、
校園、公園、行
道樹常見樹種。蒴果球形，
成熟時黑褐色，賞果期約
10～翌年5月。

銀合歡：分布
於海拔600公尺以下的山坡
地。莢果黑褐色，扁平舌
狀，種子褐色，賞果期約
6～12月。

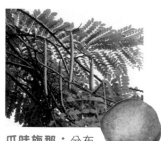

爪哇旃那：分布
中南部地區，常見
公園、庭園。莢果內的紅褐
色隔室，外型像小小的厚圓
木片，賞果期5～11月。

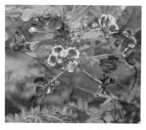

峽蝶花：引進栽培為庭園
樹。莢果褐色，長而直，賞
果期約8月～翌年1月。

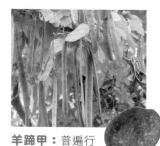

羊蹄甲：普遍行
道樹、公園樹種。
種子褐色，乾扁，賞果期約
8月至翌年1月。

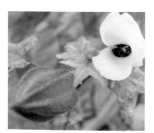

秋葵：低海拔地
區栽培及逸出。種
子腎形，黑褐色，賞果期約
3～11月。

王爺葵：分布於海拔1500
公尺以下的山野、路旁、溪
邊。扁橢圓形瘦果，賞
果期約11～2月。

青剛櫟：分布於海拔2000
公尺以下之山坡地、闊葉林
區。果實長橢圓形，賞果期
為10月～12月。

自然素材的清潔與收藏

撿拾回來的自然素材,要如何清理和保存,相信是很多人最關心的事。

★清潔

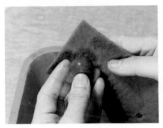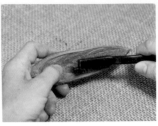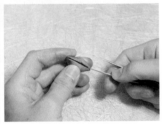

　　有些人往往在撿到自然素材之後,第一個想法就是先拿去泡水再洗乾淨。根據銀樺多年來的經驗,如果可以不用水就盡量不要用水清洗,因為有的自然素材經水洗或浸泡後會變質,有的含水量過高後,非常不容易乾燥。

　　那麼要如何進行清理呢?外表堅硬平滑的物體可以用布擦拭乾淨,表面凹凸不平的可以用尖銼、金屬鑷子、牙刷、油漆刷或者細鋼刷慢慢清理,如果還含有果肉的一定要先取乾淨果肉。清潔的動作不是一定要剛撿拾回來就立刻進行,比如潮濕的漂流木、果實等,可以等到充分乾燥之後再清潔,更能夠事半功倍。

★乾燥

　　在收藏自然素材之前,最重要的步驟就是要保持物件充分的乾燥。乾燥的方法有很多,一般最常使用的方法,就是將物件鋪平,或倒掛吊,放置在陰涼通風的地方,讓它自然乾燥,並且留意一段時間就要翻面,以避免物件潮濕發霉。

另外，可以使用電風扇或除濕機加以配合，盡量不要使用吹風機，也不建議於太陽下直接曝曬，因為大部分的果實在做過日光浴後就會變形或開裂。

所有撿拾的自然素材在水分尚未完全乾燥之前，千萬不要收藏起來，如果不能確認是否完全乾燥，不妨就讓它們再多晾久一點。

★收藏

自然素材在充分乾燥之後，銀樺一般會直接將它們放入通風的收納抽屜收藏，再放入一些樟腦丸。如果已經鑽過孔（如孔雀豆）或比較容易吸引蟲子的種子（如檳榔、薏苡），會另外放入拉鏈袋，裡面再放入乾燥劑。

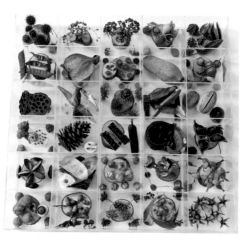

有些人喜歡用各種漂亮的玻璃瓶來收藏，陳列起來雖然漂亮，但是一定要注意，如果放入的種子沒有充分的乾燥，很快就會發霉，而且玻璃瓶若被陽光照射到，因內外溫度不同，玻璃瓶內就會產生水氣，導致內容物潮濕發霉，因此應特別留意。

此外，收藏的抽屜或櫃子應放在通風、乾燥且陰涼的地方，並且記得，每隔一段時間就要檢查並且翻動一下，必要時也要拿出來清理一下，損壞或蟲蛀的自然素材，可以隔離觀察或者丟棄，外表堅硬的果實，還可以用凡士林或嬰兒油來擦拭，既可延長保存時間，還可增加外表的美觀。

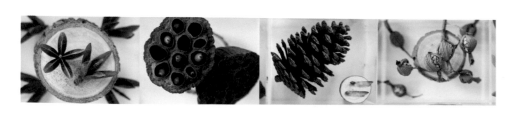

自然素材創作的靈感來源

在從事自然素材DIY教學的時候，學生經常好奇地問我：「老師，你的創意怎麼那麼多？到底靈感來源是什麼啊？」我主要將它歸納成下列幾點：

★童年最美好的回憶

像是瓊崖海棠做成的口笛，在童年時曾經是我們最好的玩伴，這些早年與植物互動的記憶，現在成了我創作的養分來源。

★自然素材的美感 所帶來的感動

例如看見千年桐的果殼紋路，而創作出的烏龜磁貼、看到紅棕櫚的可愛外型，讓我想把它做成一隻小老鼠，這都是自然素材本身的美感激發出的創意。

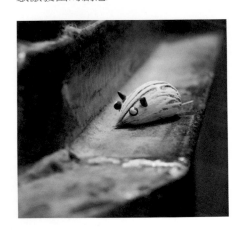

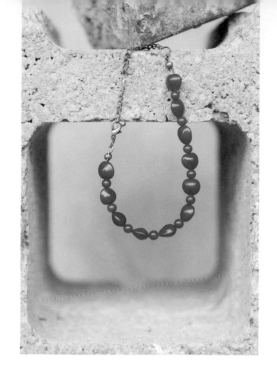

★民俗植物所蘊含 的豐富人文背景

　　孔雀豆俗稱「相思豆」、無患子俗稱「菩提子」，寓意「有備無患」、台灣胡桃有「祝壽」之意等，都讓我想將這些涵義運用在作品中，讓更多人知道這些植物在傳統生活中，曾經與我們如此密切連結過。

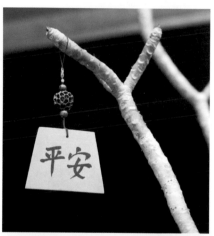

★參考他人創意而加以創新

　　參觀各種畫展、美展或參考外國網站上別人的作品，往往可以帶給我很多的靈感，再加以創新和變化，就成了嶄新的創作。比如看見日本的許願牌，讓人聯想到用含有「路路通」意涵的楓香做成路路亨通許願卡。

★長期觀察和創作所累積的創意

　　我曾經嘗試用各種不同的果實和種子來創作獨角仙，但是試了好幾次一直不成功，直到有一天用了銀葉的果實來創作，才終於感到滿意。在這裡我想說的是，如果沒有長期認真觀察以及不斷努力地努力和嘗試，也許自然的美和感動就在你身邊，但你卻無法發現。

常見的果實種子創作

　　果實種子在外型上有形狀、顏色、紋路、質地等多種變化，因此可以創造出非常多樣的創作。以前的人使用植物製作日常生活用具，只要多花一點巧思，生活中有很多用品都可以用自然素材來創作。

★隨身飾品

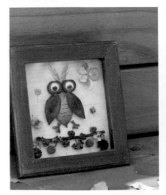
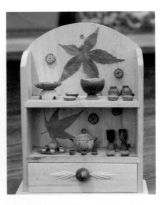
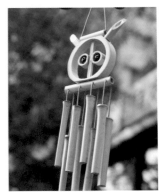

耳環、項鍊、胸針、手鍊、手機鍊、眼鏡帶、鑰匙環、手機吊飾、中國結吊飾等。

★傢飾品

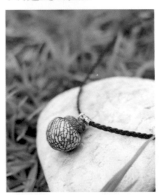
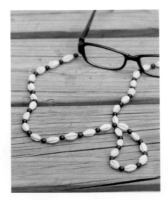
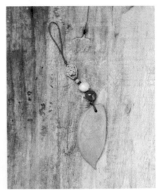

傢飾畫、擺飾、花插、時鐘、相框、畫框、風鈴、許願卡等。

★日常用品

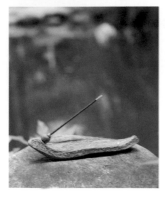 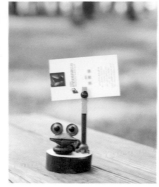

儲物缽、臥香盤、筆筒、筆架、名片座、磁貼、圖釘、夾子等。

★玩具

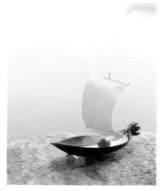 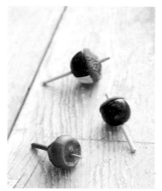

玩具車、玩具船、古早童玩、樂器等。

★教具

將果實種子整理乾淨，放入一格格的收納盒中，再一一貼上說明標籤，即可成為植物教學的教具。右圖為水漂型果實的教具盒。

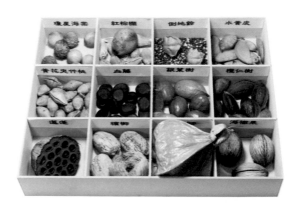

自然素材創作的材料&工具

★材料　　進行自然素材創作所需的飾品配件，都可以在DIY材料行、文具店、五金行購得。

鋼絲：可做成鋼絲引針，引導線繩穿過有孔洞的珠子或種子。

擋珠＋收線夾：固定魚線或細金屬線的兩端，是收尾用的零件。

串珠：塑膠、玉石、佛珠、琉璃等串珠。玉石類串珠可在玉市購得。

問號鉤：穿在項鍊、手鍊末端的必備零件。

T針、九針、羊眼針、C圈：用於串珠或飾品之間的連接。

金屬飾品：加在鍊子之中，增加變化及美感。

鑰匙圈：功能、樣式、材質都有很多選擇。

手機吊飾：顏色和樣式都有非常多選擇。

中國結繩：種類、樣式、大小都非常多。

項鍊繩：有皮繩、仿皮繩、塑膠繩、布繩、麻繩等。

鬆緊繩：用以製作手環，常用線距約2mm，視串珠孔洞大小選擇。

透明魚線：具良好的韌性，可連接各種飾品的五金配件。

亮光漆：塗在果實種子表面增加保護。

白膠：黏貼平面的物體。

壓克力顏料：進行果實種子彩繪時用。

熱熔膠槍＋膠條：黏合較大型、立體的物體。

瞬間膠：黏貼較細小的物體。

★工具　工具類用品可以在DIY材料行或五金材料行購得。

鋼刷：刷淨較難清理的果實、種子的外表。

砂紙：修磨果實種子的表面，使之更加光滑。

銼刀：修飾較小素材表面的粗糙。

斜口鉗：剪斷飾品五金，或修剪東西時用。

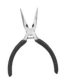

尖嘴鉗：固定或夾合金屬配件。

圓嘴鉗：專門用來彎曲金屬，或折鋁線時用。

金屬鑷子：做細微調整，或夾小物品。

尖銼：鑽孔、清理果實種子。

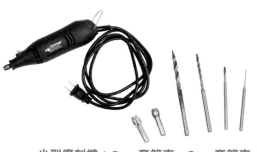

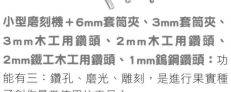

小型磨刻機＋6mm套筒夾、3mm套筒夾、3mm木工用鑽頭、2mm木工用鑽頭、2mm鐵工木工用鑽頭、1mm鎢鋼鑽頭：功能有三：鑽孔、磨光、雕刻，是進行果實種子創作最常使用的工具之一。

泡棉雙面膠：包覆固定果實種子，避免磨傷外皮。

剪刀：剪斷線繩。

吹風機：吹乾漆料和顏料。

打火機：強化繩頭、線繩收尾。

鉛筆：繪製草圖。

奇異筆：點出眼珠、描繪線條。

水彩筆：塗漆、上色。

常用的果實種子創作技巧

運用果實、種子進行創作，只要掌握一些技巧，就能輕鬆、快樂的完成作品。

★彩繪

比較常見且適合彩繪的果實如石栗、藍花楹、銀葉、血藤、阿勃勒等，所使用的是壓克力顏料。要特別注意的是，最好等到所塗上的第一個顏色完全乾了以後（可使用吹風機加速顏料乾燥），再塗上第二層顏色，所以需要點耐心。

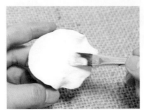

1 用水彩筆塗上壓克力顏料在果實上塗一層底色。

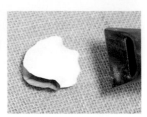

2 底色上好之後以吹風機吹乾。

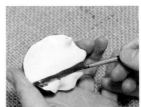

3 彩繪圖案。

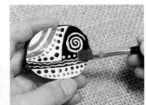

4 彩繪完成後用吹風機吹乾，再塗上一層亮光漆。

★種子鑽孔

使用小型磨刻機進行種子鑽孔時，可利用泡棉雙面膠和尖嘴鉗作為輔助，才不會磨傷種子外皮，也比較安全，鑽孔過程中最好戴上口罩以免吸入粉塵。

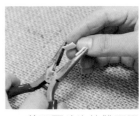

1 剪下兩片泡棉雙面膠貼在尖嘴鉗的前端內側。

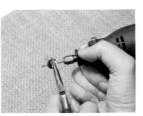

2 用尖嘴鉗夾緊種子，再用磨刻機在種子上鑽孔。

★預備小型磨刻機

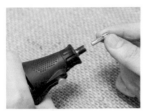

1 磨刻機裝上套筒夾，一般為6mm，但較細的鑽頭要搭配3mm套筒夾。

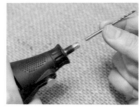

2 裝上鑽頭。

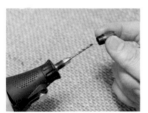

3 裝上外殼筒夾。

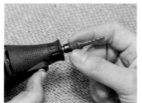

4 左手大姆指按住白色按扭，先用右手旋緊。

小型磨刻機除了可以在果實種子上鑽孔，還可以做打磨和細微的雕刻。

5 左手大姆指按住白色按扭，右手用尖嘴鉗再旋緊一點。

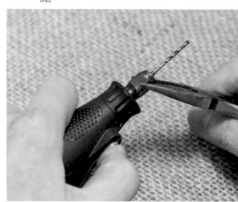

★線繩穿珠

軟軟的線繩，要直接穿過種子或珠子的洞會不太好穿，此時有幾種方法，可以讓線繩比較容易穿過珠子。如果珠子的孔洞比較小且只有一條繩子可以穿過，可以用白膠或打火機強化繩頭；如果孔洞較大，兩條繩子可以直接穿過，可使用鋼絲做引針拉線。

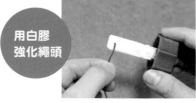

用白膠強化繩頭

1 繩頭沾一點白膠。

2 揉尖沾過白膠的繩頭。

3 強化過後即可直接穿過種子的洞。

**用打火機
強化繩頭**

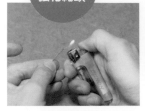

1 用打火機燒一下繩
頭。

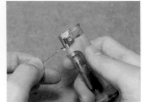

2 繩頭有一點融化後，
貼在打火機的金屬面
上拉出尖細的頭。

**用鋼絲做
引針拉線**

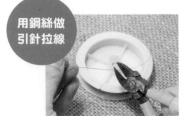

1 剪下一小段鋼絲（魚
線也可以）。

3 剪掉多餘的、太細的
繩頭。

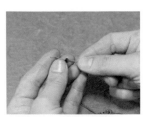

4 繩頭強化後，即可直
接穿過珠子。

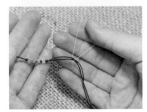

2 把鋼絲對折當針，鋼
絲穿過兩條繩子。

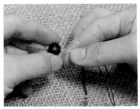

3 鋼絲即可作為引針，
拉線穿過種子的洞。

★美化繩尾

　　飾品線繩的繩尾可以用打火機燒燙一下做修飾。

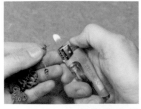

1 繩尾用打火機稍微燒
燙一下

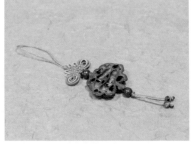

2 讓尾端變成圓尾，比
較好看。

★繩結收尾

在製作手珠時，一般有兩種繩結收尾的方法，一種是將其中一顆珠子的孔鑽大一點，然後將繩結藏入。另一種方式是使用佛嘴（一個形狀像葫蘆的珠子），收尾的方法是在繩結的最後一顆珠子鑽孔成倒T字，將兩條繩子同時穿過這顆珠子，再穿過佛嘴，再打個結固定即成。

1 將最後一顆種子的孔鑽大一點。

2 如右邊的種子，孔比較大，方便將繩結拉進去藏起來。

3 手環穿繩鬆緊度要適中，結要打緊。

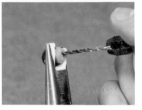

4 剪掉多餘繩子。

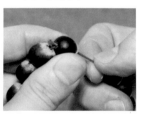

5 將繩結拉入較大的種子孔洞內。

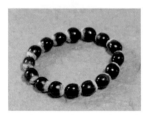

6 如此一來收尾的繩結便可完美隱藏。

★使用熱熔膠槍

熱熔膠是一種非常方便且快速的接著劑，剛擠出的熱熔膠溫度高達攝氏200度，所以在操作時要注意不要碰觸到金屬槍頭和熱熔膠，否則會燙傷。所以在DIY時，如果要將一顆小種子貼在板子上，應該先將熱熔膠塗一點在板子上，再用金屬鑷子夾取種子黏貼在板子上。

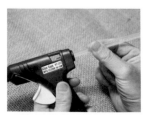

1 將熱熔膠條插入熱熔膠槍。

2 熱熔膠槍插電。

3 約3分鐘後膠體熔化，即可按壓按鈕擠出熱熔膠。

★選擇黏著劑

在創作過程中，有許多黏著劑可選擇，銀樺提供個人的經驗給大家做為參考。

 瞬間膠

 白膠

 熱熔膠

黏貼比較細小不易附著的物體時使用。

黏貼平面的物體時使用。

黏合兩個較立體的物體時使用。

★選擇鉗具

在進行果實種子創作中，依不同用途會使用到三種鉗具。

 圓嘴鉗

 尖嘴鉗

 斜口鉗

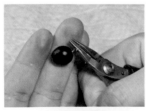

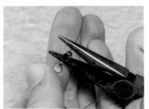

鉗口內側平滑無槽痕，折彎金屬如9針、T針、鋁線時使用。

鉗口內側有鋸齒狀槽痕，固定種子或夾合金屬、旋緊套筒夾時使用。

鉗口內側鋒利，剪斷金屬如9針、T針、飾品五金、鋼絲、或修剪果實時使用。

PART 2

果實×種子創作DIY

春

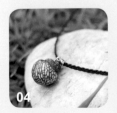

01 紅棕櫚

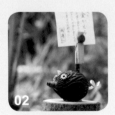

02 狐尾椰子

03 大葉桃花心木

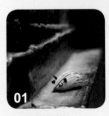

04 檳榔

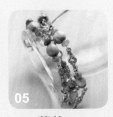

05 薏苡

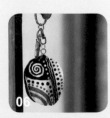

06 藍花楹

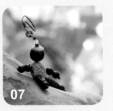

07 梅

Spring

紅棕櫚

天使遺落的翅膀

- ■ 科名：棕櫚科
- ■ 別名：紅脈櫚
- ■ 英名：Red Latania
- ■ 原產地：模里西斯、留尼旺島

1

1.紅棕櫚樹姿潔淨優美,是頗受歡迎的庭園樹種。2.基部肥大,有環狀托葉痕。3.葉掌狀分裂,葉背銀綠色。4.穗狀花序,腋生,花黃色,集中於花軸上。5.單幹,高可達10～15公尺。6.果實銀綠色橢圓形,成熟時轉為紅褐色。

這幾年,強調手作的創意市集如雨後春筍般紛紛冒出,逐漸受到人們的歡迎。在創意市集裡,我們經常可以看到各式各樣的手工香皂,由紅棕櫚所提煉的紅棕櫚油是手工香皂中很重要的皂基,因為它本身穩定性很好,適用於製作身體乳液、護唇膏等保養品,且強調自然無副作用,是屬於天然的保養品。

有些人可能會將食用的棕櫚油和紅棕櫚油混為一談,其實食用的棕櫚油是由一種名叫油棕(又名油椰子)的植物提煉而成,並不是紅棕櫚。油棕,葉為羽狀複葉,紅棕櫚為扇形,掌狀裂葉;油棕果實成熟後外表呈現鮮豔的橘紅色,內有種子一顆,黑色,堅硬;紅棕櫚果實外表暗紅褐色,內有種子三顆,外種皮有美麗突出的樹枝狀紋路;油棕樹形較為高大,而紅棕櫚則較矮小,所以兩者間的差異是很容易分辨的。

我有很多的好朋友,他們和我一樣也喜歡蒐集植物的種子,但是他們並不是直接用來創作,而是種成美麗的種子盆栽。如果想要DIY紅棕櫚的盆栽,採收種子後最好立即進行,因為紅棕櫚的種子不耐貯藏。它的種皮很硬,應浸泡溫水催芽,才可以使種皮軟化,然後再將種子較胖的底部(底部是芽眼的位置)插入土中即可。

紅棕櫚的盆栽,葉脈邊緣有紅色的線條,葉形高雅飄逸,美麗的種子在順利發芽後仍會停留在盆栽上,成為非常特別的襯托,如果再搭配高雅的花器,簡直就是一件藝術極品。整個DIY盆栽的過程,既有趣又令人期待,最重要的是不用花很多的錢,就可以享受到滿滿的成就感。

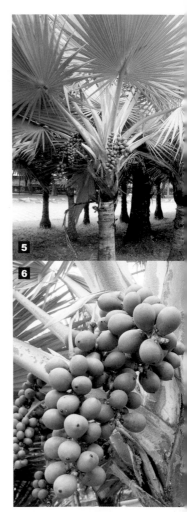

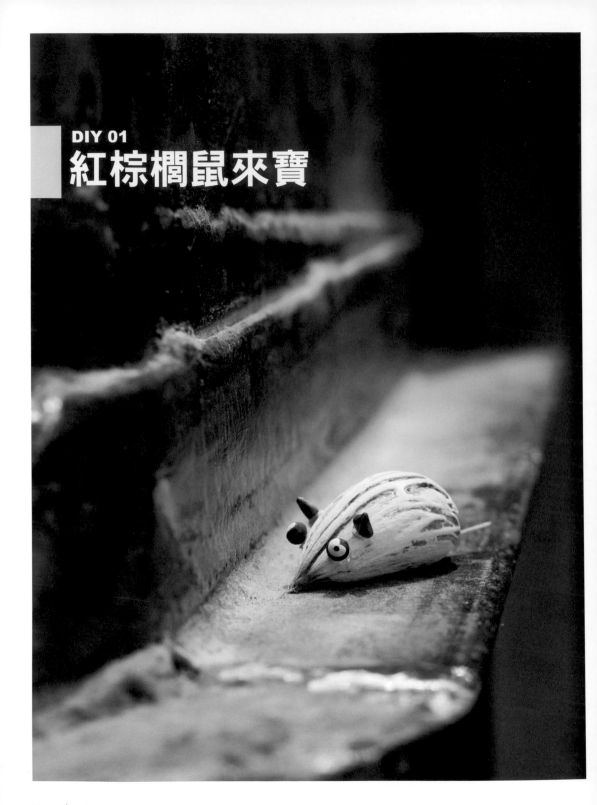

DIY 01
紅棕櫚鼠來寶

DIY 發想

　　紅棕櫚的外種皮有自然突起的美麗樹枝狀紋路，在西洋有個美麗的花語叫「天使之翼」。這大自然的傑作，讓每一個第一眼看到的人，都會以為是人工雕刻而成的藝術品。在東方，有人說紅棕櫚的種子看起來有點像老虎或貓的爪子，做成飾品佩帶在身上，取其「虎來富」或「招財貓」的意思。如果選擇背部較為隆起的種子，再貼上眼睛和小耳朵，看起來就像隻生動的小老鼠。此外，銀樺也曾經用紅棕櫚的種子做成螳螂的腹部和蟬的身體，都有意想不到的效果。

紅棕櫚

■ 賞果月份：① ② ③ ④ ⑤ ⑥ ⑦ ⑧ ⑨ ⑩ ⑪ ⑫
■ 賞果地點：臺中市美術館綠園道及228公園、彰化縣田尾公路花園、高雄市美術館、中南部常見庭園樹種。

紅棕櫚的果實外形就像一顆雞蛋，未成熟時呈銀綠色，成熟後轉為紅褐色，外表平滑，內有種子1～3顆，種子灰褐色，外表有突起美麗的樹枝狀紋路，種仁白色，堅硬如石。

材料

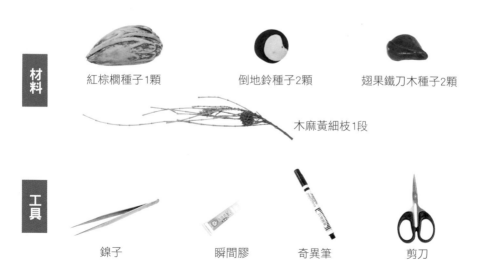

紅棕櫚種子1顆　　　　倒地鈴種子2顆　　　　翅果鐵刀木種子2顆

木麻黃細枝1段

工具

鑷子　　　　瞬間膠　　　　奇異筆　　　　剪刀

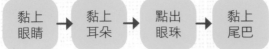

開始 DIY ▶▶ 紅棕櫚鼠來寶

黏上眼睛 → 黏上耳朵 → 點出眼珠 → 黏上尾巴

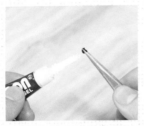

1 沾一點瞬間膠在倒地鈴種子上。

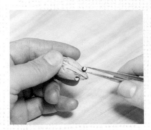

2 將倒地鈴種子黏在紅棕櫚種子尖部作為眼睛。

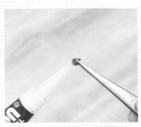

3 沾一點瞬間膠在翅果鐵刀木的種子上。

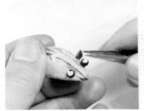

4 將翅果鐵刀木種子黏在眼睛後方做成耳朵。

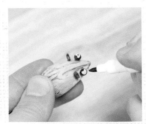

5 用奇異筆在倒地鈴種子上點一點當成眼珠感覺比較生動。

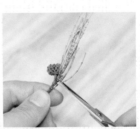

6 剪下一小段木麻黃細枝。

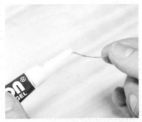

7 沾一點瞬間膠在木麻黃的細枝上。

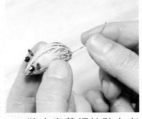

8 將木麻黃細枝貼上老鼠的尾巴。

OK!

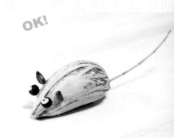

9 紅棕櫚鼠來寶完成。

小叮嚀

1 每一個紅棕櫚種子外型都不太一樣，可選擇中間較隆起、線條較明顯的種子來創作。

2 眼睛、耳朵和尾巴也可以試試看用不同的種子和細枝，搭配出不同效果。

Spring

春 · 紅棕櫚

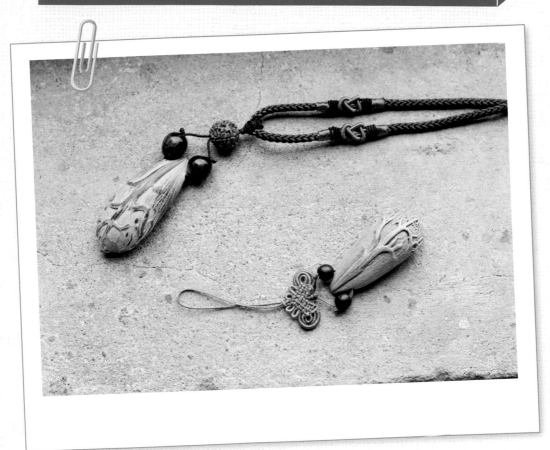

 還可以這樣做

紅棕櫚種子加上圓滾滾的眼睛，看起來就像一隻意象化的蟬，可作為具有「腰纏（蟬）萬貫」吉祥意味的隨身飾品。左邊飾品的蟬眼是金絲櫚（花菩提）的種子，上方紅褐色的種子是金剛菩提子（藍色念珠樹的種子）；右邊飾品的蟬眼則是蓮蕉種子。充滿淳樸風味的自然飾品，讓你一不小心就成為眾人注目的焦點。

狐尾椰子

狐狸尾巴露出來了

■ 科名：棕櫚科
■ 別名：陽光椰子、狐尾櫚
■ 英名：Foxtail Palm
■ 原產地：澳大利亞昆士蘭東北部的約克角

　　狐尾椰子，又名「陽光椰子」，植株高大挺拔，形態優美，葉子簇生於莖頂，樹冠如傘，小葉輪生於葉軸上，外形就像狐狸的尾巴，因而得名。在植物中葉子很少是立體的，狐尾椰子獨樹一格，葉色亮綠，外形高雅，好像充滿著無比的生命力。

　　狐尾椰子喜歡溫暖濕潤、陽光充足的生長環境，耐寒、耐旱，對環境的適應能力很強，而且它的葉子不像大王椰子般的厚重，所以就算颱風來襲也不怕落葉掉下傷到人，植株也不像蒲葵或中東海棗，常常需要人工加以修剪，才可以保持樹形的美觀。因為它種植容易、管理容易、樹形美觀，加上鮮紅的果實洋溢著熱帶的浪漫風情，是校園、公園最理想的景觀植樹之一，因此最近幾年早已受到國人廣泛的歡迎。

　　狐尾椰子的果殼上編織著美麗的叉形纖維，外表非常堅硬，如果你用手從上撫摸到下，會感到堅硬而光滑，但是如果逆向由下往上撫摸，觸感比較不滑順而且一不小心還會刺到手，果殼上所有的叉形纖維到了最後成為刺針狀緊緊包圍著底部，果實為什麼會有這樣奇怪的構造呢？

　　原來，這是狐尾椰子果實的自我保護機制，果實的下方是種子發芽的地方最為脆弱，這樣的構造可以讓裡面的人出得來，外面的人卻進不去，就好比蝦籠捉蝦的原理一樣：籠子的開口向內，入口處有很多薄而尖的竹片，蝦子可以進得去蝦籠內，但是就無法出來了。狐尾椰子的果實歷經多年的演化，發展出如此獨特的構造和生存的機制，是不是很令人佩服？也許古代發明蝦籠的人，就是效法大自然，曾經拜過狐尾椰子為師，所以才有了蝦籠的發明。

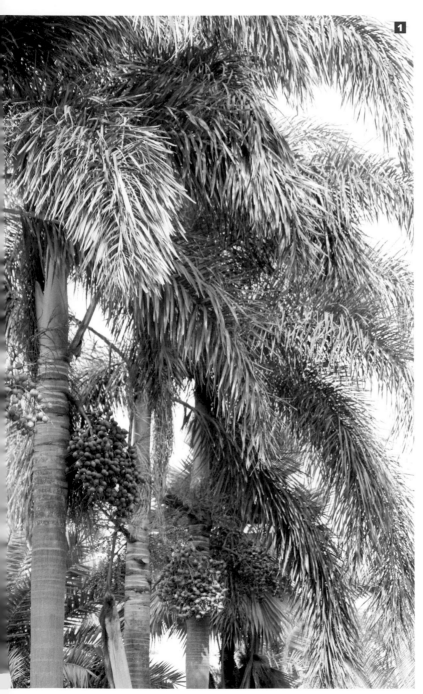

1. 高大挺拔，形態優美，是熱帶、亞熱帶地區最受歡迎的園林植物之一。單幹直立，帶明顯環紋，包莖為綠色。**2.** 葉色亮綠，簇生莖頂，小葉披針形，輪生于葉軸上，形似狐狸尾巴。**3.** 穗狀花序，黃白色，分枝較多，雌雄同株。**4.** 果實成串高掛莖幹上，每串可多達500顆以上的種子，相當醒目誘人。果實未成熟時綠色，成熟後呈橘紅至暗紅色。

春 · 狐尾椰子

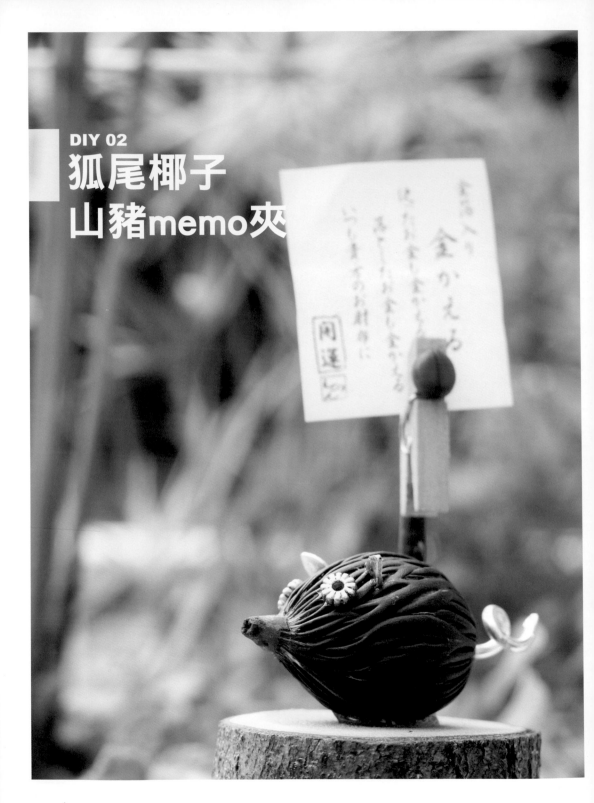

DIY 02

狐尾椰子
山豬memo夾

DIY 發想

　　狐尾椰子果殼上獨特的叉形纖維，美得讓人驚歎造物主的神奇。果實前端突起的樣子讓銀樺聯想到小山豬，因為牠還小所以沒有尖尖的獠牙。這些年來，我嘗試了各種的媒材和自然素材做搭配，如黏土、鋁絲、玻璃、陶藝等，每次完成的作品都可以帶來意外的驚喜。這回我選擇了簡單的金屬配件做出這隻小山豬，感覺更能突顯自然果實的原始之美。

狐尾椰子

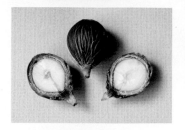

- 賞果月份：**1** **2** **3** 4 5 6 7 8 9 10 11 **12**
- 賞果地點：臺中市自然科學博物館、彰化縣田尾公路花園、中南部常見庭園樹種。

果實成熟時呈橘紅色至暗紅色，外形就像一顆燈泡，高4.5～5.5公分，寬4.3～5公分。果實充分成熟後，外果皮較薄容易和果殼剝離。黑色的外殼上有獨特的火燄狀紋路，質地堅硬，有稀疏的棕鬚。種仁乳白色，堅硬如石。

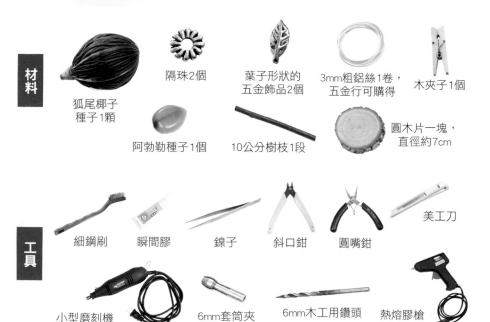

材料

狐尾椰子
種子1顆

隔珠2個

葉子形狀的
五金飾品2個

3mm粗鋁絲1卷，
五金行可購得

木夾子1個

阿勃勒種子1個

10公分樹枝1段

圓木片一塊，
直徑約7cm

工具

細鋼刷　瞬間膠　鑷子　斜口鉗　圓嘴鉗　美工刀

小型磨刻機　6mm套筒夾　6mm木工用鑽頭　熱熔膠槍

開始 DIY ▶▶ 狐尾椰子山豬memo夾

製作
山豬 → 製作
木夾 → 組合
底座

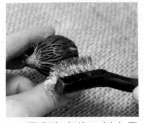

1 果實泡水後，剝去果皮再用細鋼刷刷淨，放置待乾。

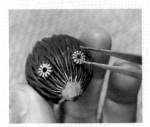

2 塗一點瞬間膠在果實上黏貼隔珠當成眼睛。

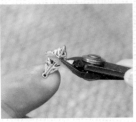

3 用斜口鉗從中剪開金屬葉片，再用銼刀修磨葉片的剪開部分。

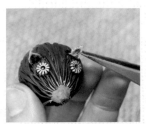

4 在眼睛後方塗一點瞬間膠，黏貼金屬葉片當作耳朵。

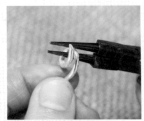

5 用斜口鉗剪下一段約5公分鋁線，再用圓嘴鉗將鋁線折成一個小圈。

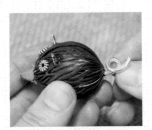

6 鋁線塗一點熱熔膠，插入果實底部當作尾巴即完成山豬。

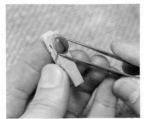

7 塗一點瞬間膠在木夾子上以黏貼阿勃勒種子。

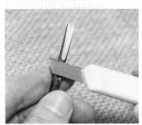

8 用美工刀在小樹枝上方削下一小塊，預備黏貼木夾子。

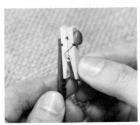

9 用熱熔膠將木夾子黏貼在樹枝削過的部分上。

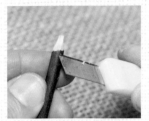

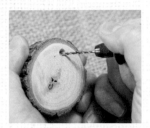

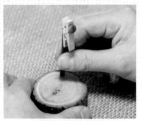

10 將樹枝底部削尖，預備插入厚木片。

11 用磨刻機在厚木片上鑽一個孔。

12 厚木片的孔內先注入熱熔膠，樹枝插入木片固定。

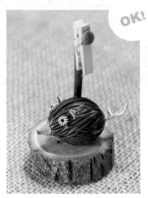

OK!

13 再用熱熔膠在厚木片上黏貼果實小豬即完成。

小叮嚀

1 隔珠是穿在串珠之間做為裝飾用的配件，和葉子形狀的配件都可以在DIY材料行購得。

2 用細鋼刷清理狐尾椰子時，要由上而下順向刷理，以免破壞果實的外表。

還可以這樣做

狐尾椰子的果殼堅硬，外表就像編織的藝術品，非常特別，民間傳說它像佛祖的腦髓，所以又有「智慧菩提」之稱。這個中國結吊飾，上方的珠子是鳳眼菩提子，中間兩顆是金鋼菩提子。此外，狐尾椰子的種仁堅硬如石，白如玉脂，稍加打磨後，潔白溫潤，高貴大方，也可做成項鍊、手珠等飾品。

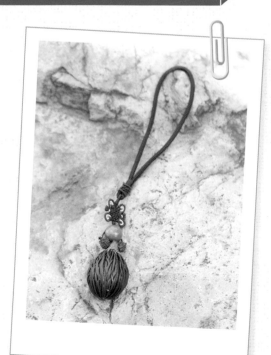

大葉桃花心木

乘風飛翔的旅行家

- 科名：楝科
- 別名：桃花心木
- 英名：Honduras Mahogany
- 原產地：中美洲

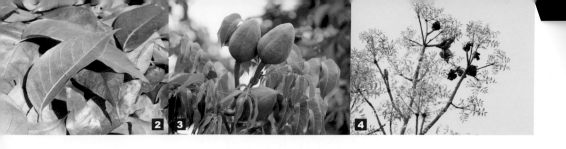

2 3 4

　　大葉桃花心木的樹形非常高大優美，它的樹皮有縱向裂紋，開黃綠色的小花。每年的初春時節，它的葉子會全部變黃，然後掉落，當黃葉盡落，光禿禿的樹枝上就會露出一顆顆的果實，樣子非常明顯。沒多久，成熟的果實會開始自動裂開，當風吹來，有翅膀的種子就會像螺旋槳一樣乘風旋轉飛翔，然後尋找較適當的繁殖地。

　　我們一般常見到的落葉植物，多半是秋冬落葉，落葉的目的，主要為了防止水分蒸散和躲避寒冬，但大葉桃花心木卻是春天落葉，其主要原因就是為了讓它的種子在飛翔傳播時，不會被自己的樹葉擋到，可以飛到更遠的地方，以達到傳播的目的，如此聰明的生存機制，是不是很令人欽佩？

　　那麼大葉桃花心木，為什麼要辛苦地將種子送到較遠的地方呢？原來大葉桃花心木是一種陽性植物，種子要在森林空隙處才能生長發芽；如果種子都掉在母樹下，往往會因密度過高，即使全部發芽成為幼苗，彼此間會產生強烈的競爭作用，導致大量幼苗死亡，無法有效繁衍後代。其次，光線不足也會導致發芽失敗，最終難免一死。每一種植物都有其適當的生育地點，但往往不是位於母株的下方。大葉桃花心木藉由風力飛翔傳播，一方面有機會散播到適當的生育地點，一方面可以擴張子代族群的勢力範圍，並取得與其它族群基因交流的機會。綜合以上幾點，就不難想像為什麼大葉桃花心木的種子要辛苦地飛翔了。

　　大葉桃花心木的樹幹橫剖面呈淡紅褐波紋有如桃花美麗的色澤一般，因此得名。它的木材質地細緻且有光澤，材質堅硬不易彎曲變形且耐磨損，很容易加工製造，且成品帶有華麗的紅褐色或金褐色，是製造高級家具的良好材料。

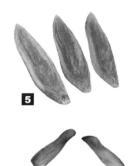

5

6

1.大葉桃花心木的樹形高大優美。**2.**每年的初春時節，葉子會全部變黃然後掉落。葉子互生，屬於羽狀複葉，主葉脈兩旁的葉片一大一小，像把鐮刀，非常特別。**3.**樹上結出一顆顆的大葉桃花心木蒴果，果實碩大呈長卵形。**4.**金黃色的嫩葉在翅果飛翔後，便立刻抽出。**5.**果實成熟後會從基部（果柄和果實交接處）裂開成四或五瓣（一般蒴果都自頂部開裂），種子在其中。**6.**果實內紅褐色的種子長有翅膀，能乘風飛翔到遠方的家。

大葉桃花心木臥香盤

DIY 發想

　　煩悶的時候，點個線香吧？放鬆的時候，點個線香吧？這是個創意的薰香小品、式樣簡單、大方實用，插線香的小酒甕是用青皮桉的果實做成的，模樣很可愛，線香燃燒後的灰燼會自然掉落在大葉桃花心木的果實殼盤上，這個作品除了作為臥香盤外，也可以作為毛筆筆架。青皮桉的中間套了一個小小的銅管，這是水電工程中做為電源接頭所使用的，可以在一般的五金行買得到，這樣可以避免燃燒到底的線香破壞了天然的果實，而且使用完後，清理起來也比較方便。

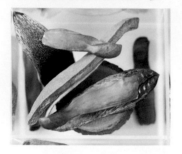

大葉桃花心木

- **賞果月份：** ①②③④⑤⑥⑦⑧⑨⑩⑪⑫
- **賞果地點：** 臺中市中興大學、高雄市建國路、海拔100～500公尺地區。

果實外層是褐色的外果皮和厚厚的中果皮，兩層果皮結合成堅硬的木質外殼，可以保護種子。更裡面還有一層內果皮，它在潮濕時是直的，隨著果實乾燥慢慢捲曲，最後把果皮擠爆裂開。等到起大風時，有著長長翅膀的種子就會掉下來，像螺旋槳一樣旋轉飛翔到遠方。

材料

大葉桃花心木的果實裂片1片

青皮桉果實1顆

銅管1小段，約1.5cm

線香1支

工具

斜口鉗

熱熔膠槍

細鋼刷

砂紙

開始 DIY ►► 大葉桃花心木臥香盤

做線香管 → 黏合底盤 → 磨平底盤

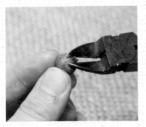

1 用斜口鉗修除青皮桉的果柄。

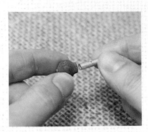

2 將銅管插入青皮桉果實內試試長度。

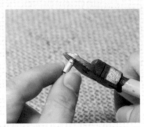

3 剪除銅管露在果實以外的多餘部分。

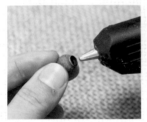

4 注入一點熱熔膠在青皮桉果實內。

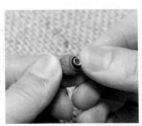

5 黏合銅管，銅管保持在果實的正中位置，即完成線香管。

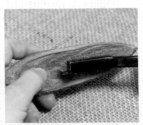

6 用鋼刷將大葉桃花心木的果實外殼清理乾淨。

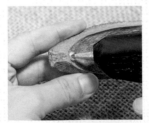

7 注入一點熱熔膠在果殼上。

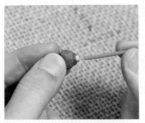

8 將線香插入青皮桉的果實。

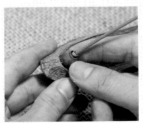

9 黏上青皮桉果實，邊調整線香傾斜的角度，看是否OK。

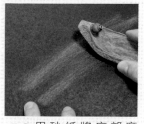

10 用砂紙將底部磨平，讓臥香盤底部可以保持平穩。

小叮嚀

1 挑越大的大葉桃花心木果實外殼，就可以放置越長的線香。線香的角度保持大約45度角最好看。

2 青皮桉果實內黏入銅管時，熱熔膠不要太多。

OK!

11 大葉桃花心木臥香盤完成。

還可以這樣做

大葉桃花心木發育不完全的落果，體積比正常落果小了好幾十倍，外型非常可愛，把它做成一副獨一無二的果實耳環，戴上也許可以招來「桃花」喔！

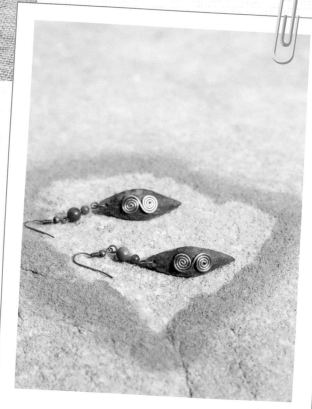

檳榔

深藏不露的美麗

■ 科名：棕櫚科
■ 別名：菁子
■ 英名：Betelnut palm , Areca nut
■ 原產地：馬來西亞、菲律賓

1

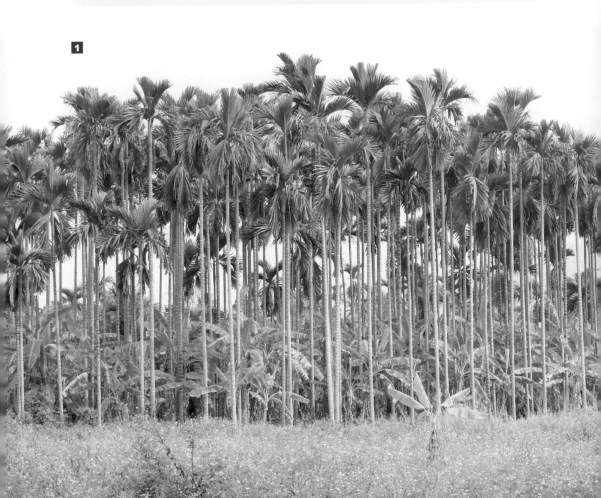

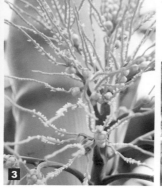
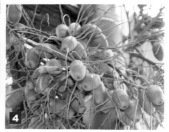

　　檳榔從古到今和我們的生活有密不可分的關係，臺灣人常將檳榔做為家屋和田地的界標，所以在鄉下經常可以看到許多田地的周圍種著一排排整齊的檳榔樹。

　　檳榔每年會開花兩次，花期為三到八月。每當檳榔花開的季節，遠遠的就可以聞到一股迷人的香氣，這種香味比桂花的香味濃郁，還帶點梔子花的甜味。如果說桂花的香味像一個優雅恬靜的仕女，那麼檳榔花的香味就像絕美妖豔的舞姬。

　　小時候，我家後面種了幾顆檳榔樹，每到檳榔花開的時節，我總是喜歡靜靜地站在檳榔樹下，仔細品味著它的香、它的美，那種感覺既熟悉又幸福。但我仍比不上圍繞在它身邊的蜜蜂——除了恣意聞著它的香味，還可以隨時一親芳澤，唉！做昆蟲真好。

　　檳榔的嫩果夾進荖葉和白灰，就成了有名的「臺灣口香糖」。《臺風雜記》是日治時代日本人倉佐孫三寫的旅臺見聞，他寫著：「南臺灣風氣溫熱，多產檳榔，其實可食，土人包石灰於檳與草葉嚙之，以為去瘴氣之一法，檳實含茶褐色汁，可以染物，土人隨吃隨吐，唇皆帶異色，齒亦悉涅黑，一見知蠻習矣。」可見現代臺灣人的檳榔吃法，是從原住民祖先流傳下來的特有文化。

　　除了果實的使用之外，其樹幹亦是早年住屋柱子、桁樑的重要建材。另外，檳榔樹的生長點，是非常可口的佳餚，口感鮮嫩爽脆有點像筍子，俗稱半天筍。對原住民來說，不論結婚、祭祀、建築、飲食和生活，檳榔都是不可或缺的重要植物。

1.臺灣鄉下經常可見種著一排排整齊的檳榔樹。檳榔為棕櫚科喬木，高12～18公尺，不分枝。**2.**葉脫落後形成明顯的環紋，葉鞘為葉柄之變形，呈筒狀包圍莖部，小葉披針狀線形。**3.**花呈肉穗花序自葉鞘下部抽出，氣味芬芳。**4.**果實卵狀橢圓形，內含一粒檳榔子，未成熟之嫩果呈青綠色。**5.**臺灣原住民以乾枯的檳榔葉鞘製作成別緻的裝飾容器。

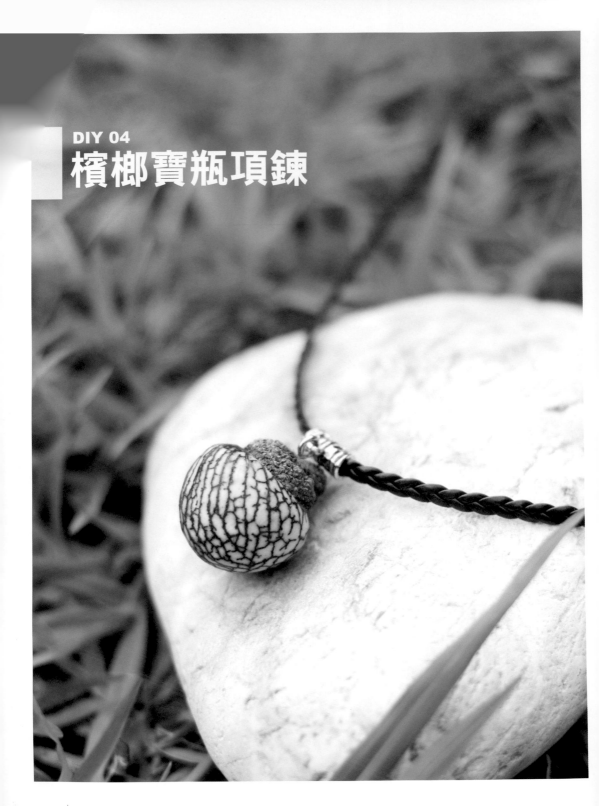

DIY 04
檳榔寶瓶項鍊

DIY 發想

檳榔是一種天然的染劑，由檳榔種子搗碎或切片並煮沸後所染出來的顏色，接近紅褐色，那種自然美麗的色彩，帶有一股特有的風味。有一次銀樺嘗試用檳榔的種子來做植物染，當做種子切片時，突然發現它的橫切面，呈現出紅褐色和白色相間的大理石紋路。這樣的顏色，對比很強烈，感覺非常特別，就像個大自然的藝術品。在經過一連串的嘗試之後，我發現將檳榔外表的種皮打磨後，再黏上青剛櫟的殼帽，就成了可以隨身攜帶的「檳榔寶瓶」飾品了。這樣的檳榔飾品，讓許多人看了都嘖嘖稱奇，原來臺灣的檳榔，還可以有這樣獨特的美感。

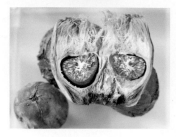

檳榔

■ **賞果月份：** ① ② ③ ④ ⑤ ⑥ ⑦ ⑧ ⑨ ⑩ ⑪ ⑫
■ **賞果地點：** 臺中大坑6、7、8號步道、海拔50～300公尺平原、山坡及鄉間。

成熟的檳榔落果，外表布滿土褐色的棕櫚絲纖維，把這一層不起眼的外表耐心剝開之後，就會露出一顆果實，把這顆果實磨一磨，會出現意想不到的美麗花紋！而且每一顆檳榔的花紋都不一樣，每一次都會有不同驚喜！

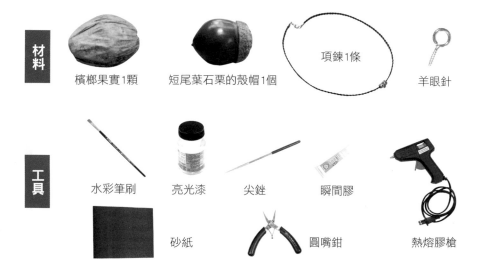

材料
檳榔果實1顆　　短尾葉石栗的殼帽1個　　項鍊1條　　羊眼針

工具
水彩筆刷　　亮光漆　　尖銼　　瞬間膠　　熱熔膠槍
砂紙　　圓嘴鉗

春 · 檳榔

開始 DIY ▶▶ 檳榔寶瓶項鍊

製作寶瓶 → 裝羊眼針 → 上亮光漆 → 裝上項鍊

1 從檳榔的頭部開始，剝掉檳榔的棕櫚絲外皮。

2 待完全剝開棕櫚絲後，即可取出檳榔內部的種子。

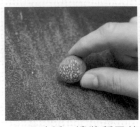

3 用砂紙一邊將種子外種皮磨掉，一邊磨出形狀。

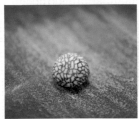

4 檳榔外種皮完全磨掉後，紋路漂亮、形狀圓滑。

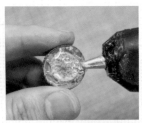

5 塗一些熱熔膠在短尾葉石櫟的殼帽內。

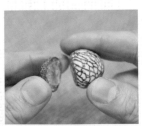

6 黏合短尾葉石栗殼帽和檳榔種子，即完成檳榔寶瓶。

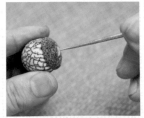

7 用尖銼在短尾葉石櫟殼帽上方中心點鑽一個小洞。

8 塗一點瞬間膠在羊眼針的針尖上。

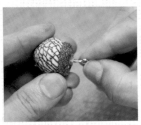

9 將羊眼針鎖進短尾葉石栗的殼帽中。

小叮嚀

1 在砂紙上磨去檳榔的種皮時，要很有耐心，一邊磨一邊調整角度，才能磨出漂亮的形狀。

2 檳榔種子的外表，一定要塗上一層亮光漆，不但可以保護種子防止蟲蛀，還可以增加作品的美觀。

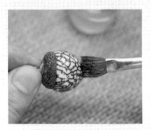

10 檳榔種子的表面擦拭乾淨，並塗上一層亮光漆。

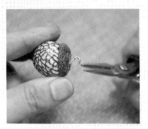

11 乾燥後，用圓嘴鉗拉開一點羊尾針的環部。

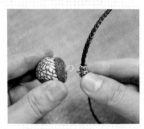

12 項鍊套上檳榔寶瓶。

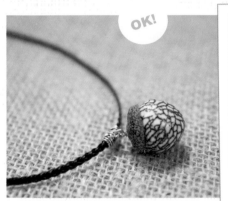

OK!

13 檳榔寶瓶項鍊完成。

 還可以這樣做

檳榔果實的棕櫚絲外皮，可以發揮個人創意，做成其他富有自然趣味的創作，如做成小豬圓滾滾的肚子，或者小人偶的草帽。

薏苡

田野裡的珍珠

■ 科名：禾本科
■ 別名：薏仁
■ 英名：Adlay
■ 原產地：東南亞各地如越南、泰國、印度及緬甸等

　　小時候住的鄉下地方，附近有很多薏苡，它的果實堅硬又漂亮，所以我總是喜歡採摘來玩，在物資貧乏的童年時代，它不但可以玩家家酒，還可以串成手鍊來戴，為我留下了許多童年美好的回憶。當時，只知道玩什麼都不懂，當然，更不知道它叫什麼名字？有一次，媽媽看到我在玩，叫我把它丟掉，說它的名字叫雞母珠，有毒，不要隨便採來玩。當時，嘴巴雖然說好，但實在捨不得丟掉，只好將它偷偷藏起來，心想只要不吃它不就沒事了。雖然如此，但心中不免有些疑慮。

　　有一次，我看到隔壁的大嬸正在採摘薏苡，我便好奇地問她採薏苡的用途，她告訴我說，它的名字叫鴨母珠，沒有毒，不但可以吃，還可以做成漂亮的項鍊。

　　媽媽說是雞，大嬸說是鴨，小時候真是傻傻分不清楚。直到長大以後，才知道原來它的名字叫薏苡，它的外果皮真的有毒，但是它的種仁可食，就是我們日常生活中食用的薏仁。

　　薏苡外觀像似玉蜀黍，喜歡生長在山野溪邊，為一年生或多年生禾本植物，莖桿直立，高約1～1.5公尺。葉片寬闊而呈披針形，邊緣粗糙。花在葉腋生成束，雄花生在頂端，開花後即凋謝；雌花生在基部，被一硬球狀的總苞所包裹。果實成熟時，總苞堅硬而光滑。

　　薏苡，俗稱草菩提或薏米珠，我們一般常見的果實有三種形狀，即圓形、淚珠形和長形。除了外形以外，在顏色上也有多種不同的變化，在充分乾燥的情況下，通常圓形為乳黃色，俗稱念珠薏苡；淚珠形為灰色，有的外表有黑色紋路，較為常見；而細長形的薏苡多為白色或淡灰色。

1.薏苡外觀像玉蜀黍，葉片寬闊而呈披針形，邊緣粗糙，中脈粗厚。2.葉鞘為葉柄的變形，成筒狀包圍莖部，莖上有白粉。3.總狀花序在葉腋生成束，雌小穗位於花序下部，外面包以骨質念球狀的總苞。4.果實卵狀球形，總苞堅硬而光滑。

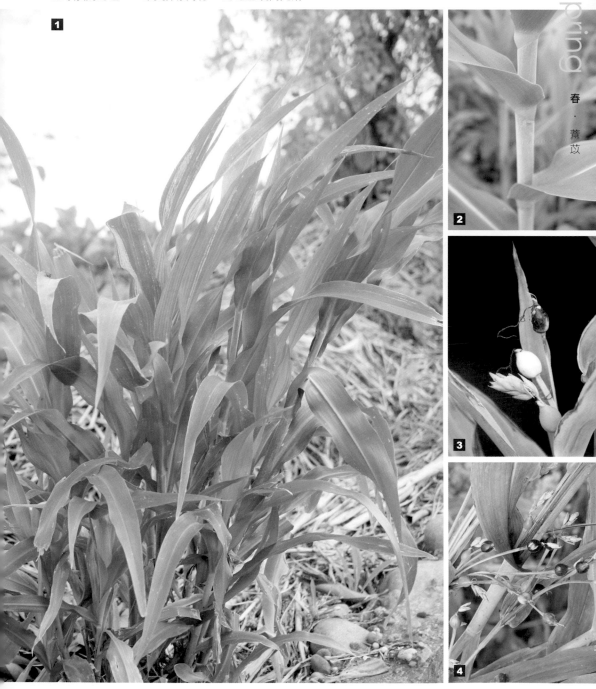

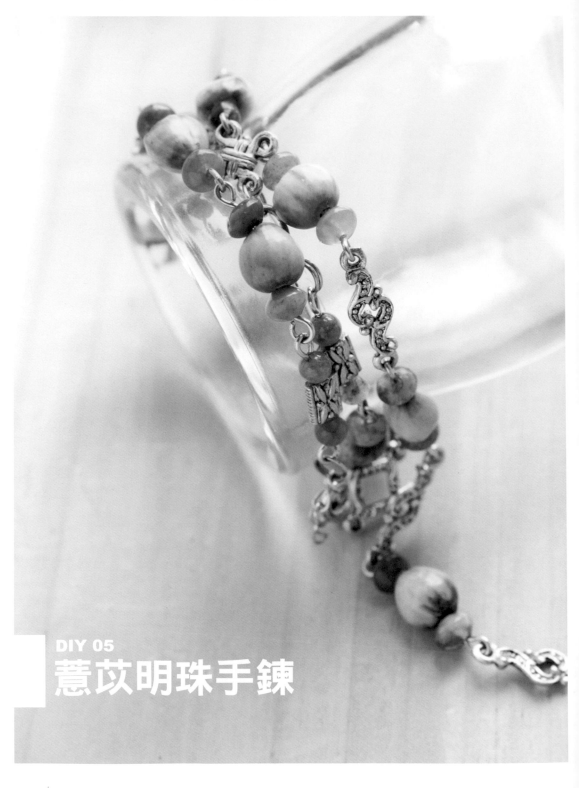

DIY 05
薏苡明珠手鍊

DIY發想

　　由於薏苡外表堅硬光亮，且果實中央有孔（因薏苡雌花穗包覆在總苞內），使創作時更加容易。因此，在世界各地的原住民文化裏，都可以看到有關薏苡的各種創作，比如在泰國和緬甸的購物中心裏，就可以看到以薏苡裝飾的各種商品；菲律賓Tipori的女性，用薏苡裝飾的手工藝品賣給觀光客；而臺灣賽夏族於矮靈祭使用的臀鈴、蘭嶼的項鍊飾品，也都是用薏苡製成的。由此可知，薏苡對於原住民藝術的重要性。

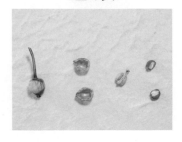

薏苡

■ **賞果月份：** ① ② ③ ④ 5 ⑥ 7 ⑧ 9 ⑩ ⑪ ⑫
■ **賞果地點：** 臺中市華盛頓國小旁、臺中縣大雅及神岡鄉、南投縣草屯鎮、彰化縣二林鎮等地皆有種植，野生薏苡常見於低海拔田野溪流邊。

薏苡因種子種類不同，有些可製成手工藝品，部分常拿來食用，如紅科薏苡，經過特殊的脫殼處理後，即變成我們日常生活中常食用的薏仁，內含豐富蛋白質、脂肪。就中醫觀點認為薏仁對人體的生理具有調理之機能並可滋補強身、健胃、利尿、鎮靜、消炎和止痛。

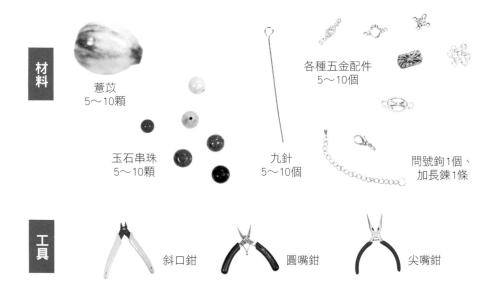

材料

薏苡
5～10顆

玉石串珠
5～10顆

九針
5～10個

各種五金配件
5～10個

問號鉤1個、
加長鍊1條

工具

斜口鉗　　　　　圓嘴鉗　　　　　尖嘴鉗

 開始DIY ▶▶ **薏苡明珠手鍊**

組合薏苡 → 加上五金 → 加長鍊子

1 將九針穿過玉石串珠。

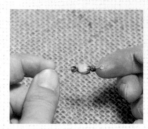

2 再將九針穿過薏苡和玉石串珠。

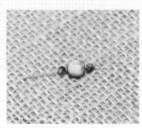

3 九針留下約1公分左右,其餘用斜口鉗剪掉。

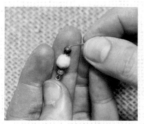

4 用手將鐵絲折彎。

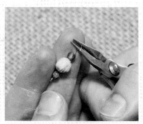

5 用圓嘴鉗將鐵絲折出一個圈圈。

6 依序完成數個薏苡組合。

7 搭配各種五金配件排出自己想要的造型和適合的長度。

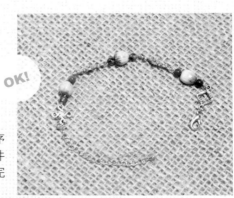
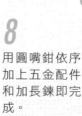
OK!

8 用圓嘴鉗依序加上五金配件和加長鍊即完成。

小叮嚀

1 選擇鋼製的九針,可延長飾品的使用壽命。

2 創作時連接五金配件的九針所折出的圓圈不宜過小,否則鍊子的轉折會不順。

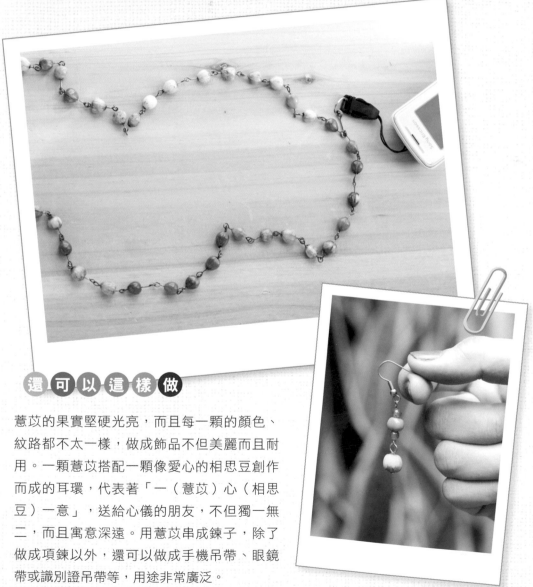

還可以這樣做

薏苡的果實堅硬光亮,而且每一顆的顏色、紋路都不太一樣,做成飾品不但美麗而且耐用。一顆薏苡搭配一顆像愛心的相思豆創作而成的耳環,代表著「一(薏苡)心(相思豆)一意」,送給心儀的朋友,不但獨一無二,而且寓意深遠。用薏苡串成鍊子,除了做成項鍊以外,還可以做成手機吊帶、眼鏡帶或識別證吊帶等,用途非常廣泛。

藍花楹
不會響的響板

- ■ 科名：紫薇科
- ■ 別名：巴西紫薇
- ■ 英名：Green ebony
- ■ 原產地：巴西、西印度群島、秘魯、坡利維亞

1.藍花楹外形酷似鳳凰木，但花為藍紫色，花期約4〜6月。（林文智／攝）**2.**小葉先端銳尖。
3.花藍紫色，筒狀五裂。**4.**蒴果褐色扁平圓形。（張雅倫／攝）**5.**老莖有明顯的裂紋。（張雅倫／攝）

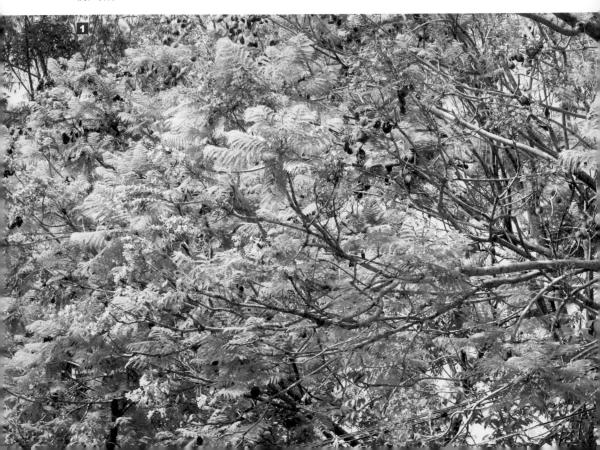

藍花楹屬紫葳科落葉喬木，株高7～15公尺，樹冠傘狀，葉為二回羽狀複葉，小葉長橢圓形，頂小葉先端突尖，外形高雅漂亮，藍花楹的葉子是製作葉脈書籤或卡片非常好的素材，但是，葉子乾燥後，很容易片片掉落，所以在創作時要盡量趁葉子尚未乾燥分離時製作，才會漂亮。

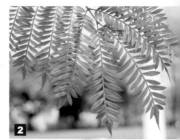

如果你不認識藍花楹，光看它的外表可能會和鳳凰木搞混了！其實它們之間是很容易分別的，藍花楹開藍紫色的花；鳳凰木開鮮紅色的花，因此，也有人稱藍花楹叫做「藍色鳳凰木」，而藍花楹的蒴果呈圓扁形；鳳凰木的莢果呈刀劍狀，說到這裡，讀者可能會問，如果沒有開花也沒有結果時，要如何分辨藍花楹和鳳凰木？原來，藍花楹的小葉先端銳尖；鳳凰木的葉則呈橢圓形，掌握了以上這些特徵，就非常容易辨識了。

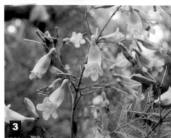

藍花楹的果實表面呈褐色，外殼堅硬木質化，尾端自然開裂，外形給人的第一印象，就像是樂器中的響板，讓人忍不住想壓壓看是否能發出悅耳的聲音？它的果實具有長柄，這樣的長柄可以在果實受到風力或其它外力時，產生震盪作用，將裡面有翅膀的種子彈射出去，彈射出去的種子就可以藉風飛行，飄到較遠的地方尋找適合的棲地。

藍花楹的花屬於圓錐花序，長約25公分，筒狀五裂，呈藍紫色，花期在晚春及夏季期間，是非常著名的賞花植物，每一團花皆是由數十朵筒狀的小花組成，花朵盛開時，全株布滿著美麗迷人的藍紫色，那情景彷彿置身於浪漫的歐洲，十分令人陶醉。藍花楹開花的時節也正值梅雨季節，而且花朵會邊開邊落，地上鋪著一片片的紫藍。當藍花楹兀自佇立風雨中，一如它美麗的花語——在絕望中等待愛情。

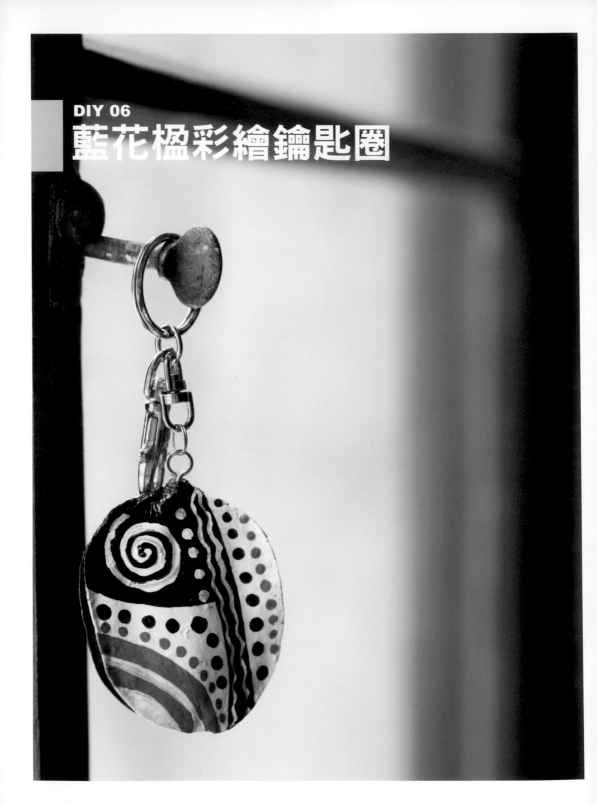

DIY 06
藍花楹彩繪鑰匙圈

DIY 發想

　　藍花楹的果實，有著堅硬木質化的外殼，除了可以彩繪，也是很好的雕刻素材，不論彩繪或是雕刻，作品中都可以感覺到自然淳樸的趣味。其次，銀樺也曾經在藍花楹果實上纏繞鋁絲，或者貼上水鑽，創作出美麗的圖案並做成獨一無二的飾品，看到的人都會愛上它。

　　此外，藍花楹果實成熟後，尾端會自然開裂，利用開裂的部位可以放置名片或便條紙，讀者不妨利用這個特點，試著發揮創意創作出屬於自己的作品。

藍花楹

■ 賞果月份：① ② ③ ④ ⑤ ⑥ ⑦ ⑧ ⑨ ⑩ ⑪ ⑫
■ 賞果地點：臺中市經國綠園道、國道三號古坑休息站、高雄市翠華路、中南部常見行道樹、公園樹種。

藍花楹的果實有木質化的堅硬外殼，果實成熟後，尾端會自然開裂，種子圓形，褐色，周邊有薄翼狀的翅膀，可以藉風飛行，達到傳播的目的。

材料

藍花楹果實1個

羊眼針1支

C圈1個

鑰匙圈1副

工具

鉛筆

水彩筆

壓克力顏料

吹風機

亮光漆

尖銼

瞬間膠

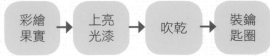

開始 DIY ▶▶ 藍花楹彩繪鑰匙圈

彩繪果實 → 上亮光漆 → 吹乾 → 裝鑰匙圈

1 先在紙上畫出草圖。

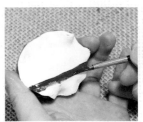

2 以白色壓克力原料先上一層底色。

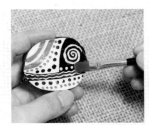

3 用吹風機吹乾底色。

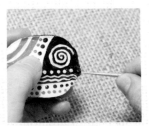

4 待顏料充分乾燥後再對照紙上草圖畫上其它圖案。

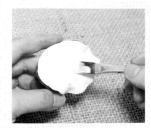

5 彩繪完成後再次吹乾,然後塗上一層亮光漆作為保護。

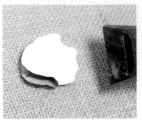

6 吹乾亮光漆後,用尖銼在果實柄部鑽一個孔。

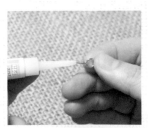

7 沾一點瞬間膠在羊眼針尖端上。

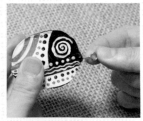

8 旋轉羊眼針鎖入果實的柄部。

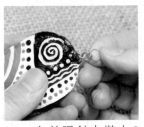

9 在羊眼針上裝上C圈。

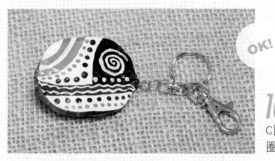

OK!

10

C圈再裝上鑰匙
圈即成。

小叮嚀

1 選擇外表完整且先端沒有開裂過大的藍花楹果實會比較漂亮。

2 上亮光漆或重覆上壓克力顏料都要等到果實表面充份乾燥後才可以進行，也可用吹風機加速顏料乾燥。

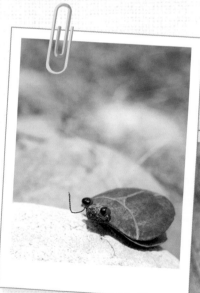

還可以這樣做

銀樺也曾經在藍花楹的果實上貼水鑽，或纏繞鋁絲，或彩繪各種圖案，完成各種充滿自然趣味的作品。

梅

心機美人

- ■ 科名：薔薇科
- ■ 別名：青梅
- ■ 英名：Mume Plant
- ■ 原產地：中國華中、華南一帶、臺灣

1.梅為落葉喬木，高約4～9公尺。（林文智／攝）**2.**樹皮深褐色、有光澤，並有脫皮現象。
3.枝幹上密布著刺狀的細枝。**4.**葉互生，有柄，先端銳尖，基部鈍形，細鋸齒緣，幼時或在沿葉脈處有短柔毛；葉柄長約1厘米，近頂端有二腺體；具托葉，常早落。**5.**冬季開花，花無梗，白色、粉紅或濃紅色。（張雅倫／攝）**6.**核果球形直徑約2公分，圓形或長橢圓形，蒂頭凹陷，尾端略尖，一側具淺溝，核具淺皺紋及凹點。果皮綠色，採摘後漸轉黃紅色表已經成熟，核內有一黑褐色種仁。

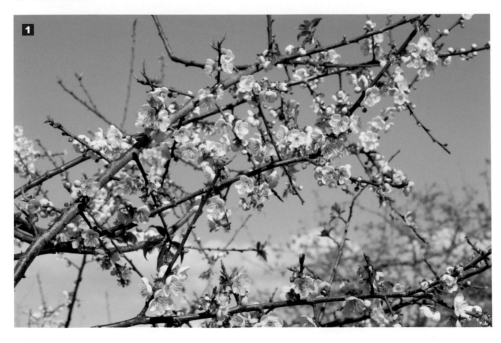

1

梅屬於落葉喬木，樹皮深褐色，枝幹盤繞，蒼勁挺拔，頗富美感。同時它也是一種很長壽的植物，即使是種在盆栽裏，也經常可以活存到十年以上。在中國湖北的黃梅縣就有株一千六百多歲於晉朝所植的梅花，至今仍吐芬芳。我們通常看到的梅花（果梅）是五個花瓣，但是梅花也有很多重瓣的品種（花梅），其花瓣數就不只五瓣了，花色也不一定只有白色。

　　梅花的花期在晚冬，也就是每年的一月至二月份。花五瓣三蕾，直徑1～3厘米，花色純白，秀麗芬芳。南投縣信義鄉是臺灣最大的青梅產地，俗稱梅的故鄉，也是最著名的賞梅地點，每逢花開時節，滿山遍野梅花盛開，有如皚皚白雪，空氣中還瀰漫著清新淡雅的花香，令人心曠神怡。花落之後，葉便很快地抽出，葉形橢圓，先端銳尖。果實於初夏成熟，也就是每年的四五月間。因為果實成熟時期恰逢中國江南雨季，所以這個時期又稱為梅雨季節。

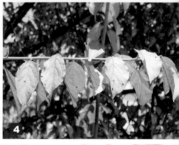

　　梅子為了生存並且達到傳播的目的，逐漸發展出許多自我的保護機制。比如整個梅樹的枝幹上密布著刺狀的細枝，如果你想要接近它，一不小心可能就會被弄得遍體鱗傷。而梅子的果實在未成熟時呈綠色，且隱藏在茂密的葉子中，很難被發現。就算一不小心被發現了，由於它外表堅硬且布滿著綿密的白色絨毛，也可以防止咬食。如果，你仍然不信邪硬是要吃它一口，未成熟果實的果肉裡含有劇毒的氰酸，甚至會讓昆蟲或小鳥喪失了性命。

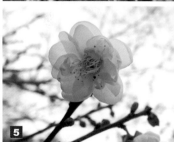

　　就在一道道機關的保護下，梅子慢慢成熟了，成熟的梅子會慢慢變黃，果肉亦為黃色，變軟而且散發出迷人的果香，讓動物遠遠地就可以看得到、聞得到，吸引牠們前來取食。當動物或小鳥吃完了果肉就會將種子留下來，就算吃進肚子裡，肯定也會無法消化而讓種子隨著糞便排出，於是就完成了傳播梅子的目的。梅花在寒冷的冬季盛開，高雅清麗像似不食人間煙火的美女，但為了成功延續下一代竟設下重重機關，說她是一位心機重的冰山美人也不為過呢！

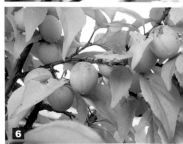

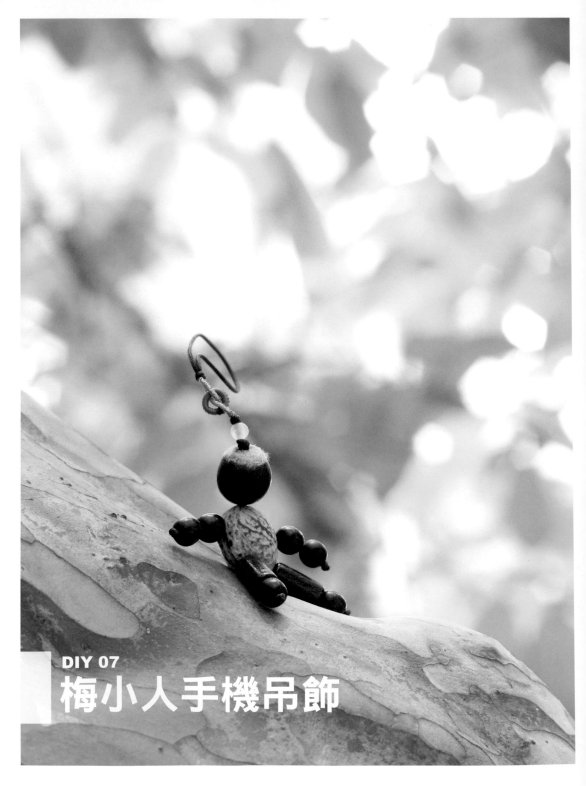

DIY 07
梅小人手機吊飾

DIY 發想

　　這個作品，是銀樺為南投縣國姓鄉長福國小四十週年校慶所設計的伴手禮，當地所出產的農產品以梅子為主，因此以梅子為主體進行創作，作品取名為「梅小人」，取諧音「沒小人」之意，因模樣可愛，小朋友喚它作「梅精靈」。精靈的身體是利用信義鄉梅子夢工場釀製梅酒後所剩餘的梅子，再經過打磨修飾。頭部是無患子，無患子的種子基部有稀疏的白色毛狀物（假種皮），外表看起來就像一個人的頭髮。手和腳是蓮蕉的種子。隨身佩帶著梅小人，除了防小人、保平安，更好玩的是沒事可以讓它劈腿、跳舞，達到紓壓的功效。

梅子

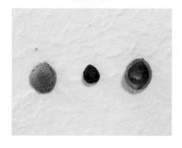

- ■ **賞果月份：**①②③④⑤⑥⑦⑧⑨⑩⑪⑫
- ■ **賞果地點：**臺中縣和平鄉、南投縣信義鄉、臺南縣楠西鄉的梅嶺、全臺海拔300～1000公尺的冷涼坡地與山區。

吃完梅子後吐出的一個硬核，它常被稱為種子，這種說法有商榷的餘地。我們吃的梅子外面的皮是外果皮，果肉是中果皮，再往內是一層硬化的內果皮，可以保護裡面的種子不受傷害，剖開硬化的內果皮，就可以看到小小柔軟的種子。

材料

梅子1顆　　無患子種子1顆　　蓮蕉種子6顆　　圓木珠2個　　手機吊飾1條

工具

 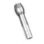

泡棉雙面膠　　小型磨刻機　　3mm套筒夾　　6mm套筒夾

斜口鉗　　　鋼絲　　　打火機　　　2mm鎢　1.5mm
　　　　　　　　　　　　　　　　鋼鑽頭　鎢鋼鑽頭

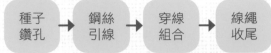

開始 DIY ▶▶ 梅小人手機吊飾

種子鑽孔 → 鋼絲引線 → 穿線組合 → 線繩收尾

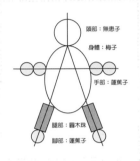

頭部：無患子
身體：梅子
手部：蓮蕉子
腿部：霸木珠
腳部：蓮蕉子

梅小人結構圖

1 用磨刻機裝上2mm的鑽頭，在無患子上鑽出一個孔。

2 鑽好孔的無患子。

3 用磨刻機裝上1.5mm的鑽頭，在六顆蓮蕉子上各鑽出一個孔。

頭
左手 右手
左腳 右腳

梅子鑽孔位置圖

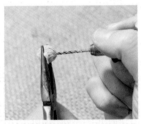

4 用磨刻機裝上2mm的鑽頭，依左圖在梅子上鑽出五個孔。

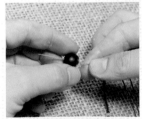

5 剪下一小段鋼絲，用鋼絲引針將手機吊飾線繩穿過無患子。

6 再拉其中一邊線繩從梅子的頭部穿到左腳位置。

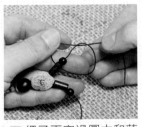

7 繩子再穿過圓木和蓮蕉子後打個結並剪掉多餘的繩子。重複相同動作做出右腳。

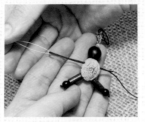

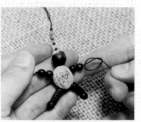

8 用剪剩的線繩穿過兩顆蓮蕉子做出左手。

9 用鋼絲引線拉線繩穿過梅子的手部位置。

10 再穿過兩個蓮蕉子做出右手，打結並剪除多餘線繩。

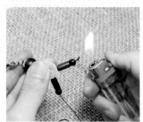

11 用打火機將所有的線頭都燒燙一下做收尾。

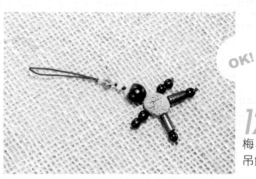

OK!

12 梅小人手機吊飾完成。

小叮嚀

1 先剪下兩片泡棉雙面膠貼在尖嘴鉗的前端內側，用尖嘴鉗夾緊種子再鑽孔才不會磨傷種子外皮。

2 蓮蕉種子的孔不要鑽得太大，否則打結的繩子容易脫落。

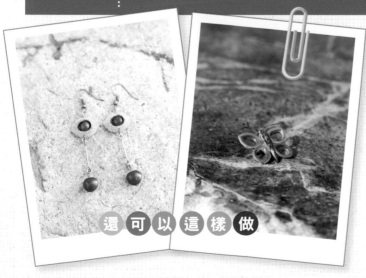

還可以這樣做

梅子的核果非常堅硬，剖開後的切片形狀也很特別。何不利用梅子核果的切片嵌入相思豆，做成一副活靈活現的鳳眼耳環；或者把梅子切片當成蝴蝶的翅膀，做出一個別出心裁的「梅」飛色舞胸針！

夏

08

水黃皮

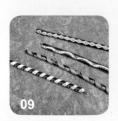

09

阿勃勒

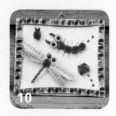

10

木麻黃

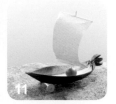

11

火焰木

Summer

水黃皮

隨水漂流的豆子

- 科別：蝶形花科
- 別名：九重吹
- 英名：Poongaoil Pongamia
- 原產地：印度、馬來西亞、華南、琉球和澳洲、臺灣、蘭嶼海岸

1

1.半落葉性喬木，樹冠傘形。（張雅倫／攝）2.葉為奇數羽狀複葉，革質而光亮，小葉對生，有長柄。3.春秋兩季開花，花腋生，總狀花序，蝶形，淡紫色。4.莢果長橢圓形，略呈刀狀，扁平，成熟後由青綠轉為黃褐色。5.深根性樹皮灰褐色，其上常有瘤狀小突起。（張雅倫／攝）

水黃皮屬半落葉喬木，是臺灣土生土長的樹，全株有毒。它對環境的適應能力很強，栽種容易，是深根性植物，不但可以當作庭園植物、行道樹，也是優良的海岸防風樹種。

水黃皮的葉互生，羽狀複葉，葉緣略呈波浪狀，植物名稱的由來，是因為它的葉片很像芸香科的「黃皮」（又稱黃柑）。而且它是一種喜歡生長在水邊的植物，因此有「水黃皮」之名。

為了適應環境和繁殖後代，它的莢果堅硬木質化，重量很輕，裡面充滿著空氣，成熟掉落後可以漂浮在水面上，就像一艘小船，可經由水來傳播，加上它又是一種豆科植物，所以民間俗稱「水流豆」。

另外，水黃皮又名九重吹。為什麼不叫它八重吹、七重吹呢？原來中國自古以奇數為陽，偶數為陰，「九」為陽數之極大者，所以我們常以「九」這個數字來比喻極高、極大或至高無上之意。水黃皮樹形沉穩，可抵抗強風，是很好的防風樹，所以「九重吹」代表的就是不畏強風肆虐，能夠屹立不搖、百折不撓的精神。

水黃皮的葉，濃綠茂盛，葉的表面革質光亮，這是海岸防風樹種的特徵之一，作用是可以反射強烈的日照，避免水分流失，以保護植物體。由於水黃皮的葉子搓揉後有一股臭味，那臭味會讓聞過的人都很難忘記，所以民間又俗稱為「臭腥仔」。

經由了解水黃皮名字的由來，相信讀者對水黃皮這植物一定有了更深刻的了解。

DIY 08

水黃皮小蝸牛

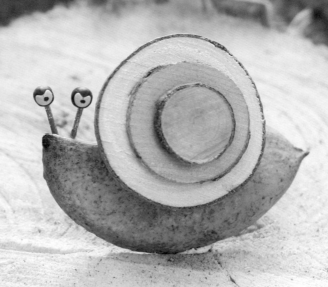

DIY 發想

　　水黃皮的莢果外形變化很大，仔細觀察它們的形狀，就可以帶給你很多不同的創作靈感。有一次我在南投縣名間鄉農會帶DIY活動，讓小朋友以水黃皮來進行創作，在沒有任何作品的參考下，小朋友們發揮自已的創意，創作出許多可愛的作品，比如：小鳥、小雞、魚、蝸牛、人、獨角仙等，每一個作品都充滿著自然的童趣，當時讓我覺得既欣慰又感動。其實只要用點心，每一個人都可以是很棒的藝術家，這隻水黃皮小蝸牛，創作靈感即來自當時小朋友的作品。

水黃皮

■ **賞果季節：** ①②③④⑤⑥⑦⑧⑨⑩⑪⑫
■ **賞果地點：** 臺北市濟南路、安和路、宜蘭羅東運動公園、新竹科學園區、臺中市美術館綠園道及文化中心、高雄市市中一路、墾丁國家公園、全臺低海拔平原及海濱地區。

莢果未成熟時為綠色，外表尚軟，成熟後呈黃褐色，外表堅硬似木質，長橢圓形，略呈刀狀，質輕且內有氣室可幫助種子藉水傳播，內有1～2枚扁平黑褐色種子，富含油脂。

材料

水黃皮果實1個

大、中、小圓木片各1片

倒地鈴種子2顆

工具

熱熔膠槍　　斜口鉗　　瞬間膠　　鑷子　　奇異筆

開始 DIY ▶▶ 水黃皮小蝸牛

製作
蝸殼 → 製作
蝸體 → 製作
觸角 → 製作
眼睛

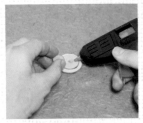

1 塗一點熱熔膠在大圓
木片上。

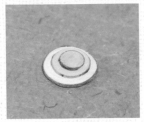

2 依大中小的順序黏合
圓木片當作蝸殼。

3 剪下兩小段約1公分
長的水黃皮果柄。

4 兩段果柄的長短、粗
細要一致。

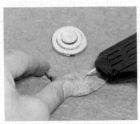

5 塗一點熱熔膠在預備
作為蝸體的水黃皮
上。

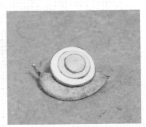

6 把圓木片黏在水黃皮
上。

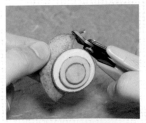

7 修剪蝸牛頭部的位
置。

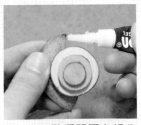

8 沾一點瞬間膠在蝸牛
頭部的後方。

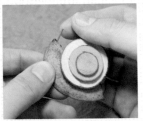

9 黏上先前剪下的兩根
果柄當作蝸牛的觸
角。

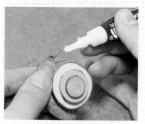

10 在果柄尖端上沾一點瞬間膠。

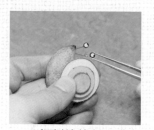

11 把倒地鈴種子黏在果柄上成為眼睛。

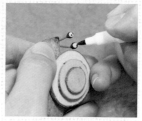

12 用奇異筆點出蝸牛的眼珠。

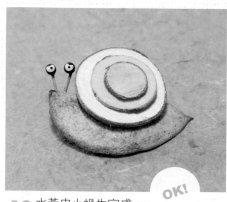

13 水黃皮小蝸牛完成。

OK!

小叮嚀

1 也可以先將水黃皮的莢果剝開來，使用一半的莢果進行創作。

2 如果沒有水黃皮的果柄，也可以用一般細的樹枝代替。

還可以這樣做

水黃皮的莢果外形變化很大，有的看起來好像臺灣的形狀，非常特別。這個作品上方灰色的種子是薏苡，俗稱薏仁；中間紅色像愛心的種子是孔雀豆，就是一般俗稱的相思豆。與「一」諧音的薏苡＋像愛心的孔雀豆＋臺灣形狀的水黃皮，就成了「一心一意愛臺灣」，隨身佩帶著它，用行動來表現愛臺灣！

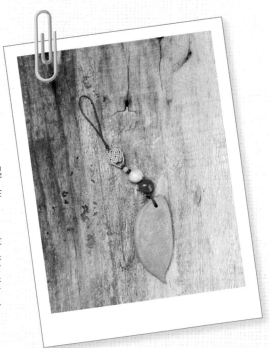

阿勃勒

六月下起黃金雨

■ 科名：蘇木科
■ 別名：波斯皂莢
■ 英名：Golden Shower Tree
■ 原產地：喜馬拉雅山東部或西部

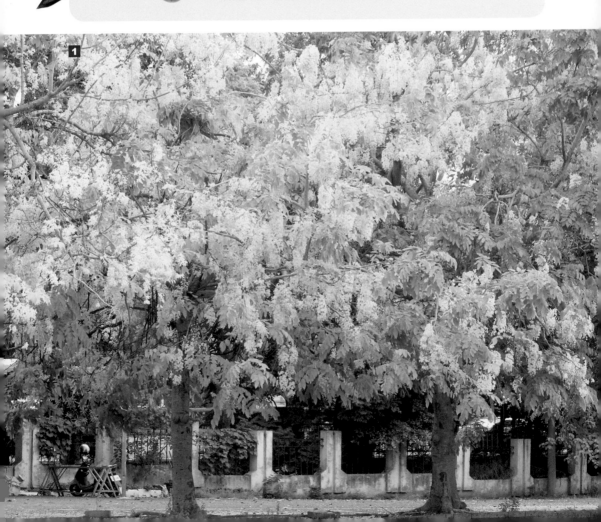

阿勃勒的花朵為明亮的金黃色，外形像一隻翩翩飛舞的蝴蝶，花期5～7月，鮮黃色的花朵在艷陽高照之下，顯得美艷動人。由於阿勃勒花朵的數量極多，還會邊開邊落，所以，每當繁花盛開，懸垂滿樹的金黃隨風飄落，地上鋪上一層滿滿的金黃，為它帶來「黃金雨」的美稱。

不知道從什麼時候開始，公園裡運動的阿公、阿嬤，每一個人的手上都拿著一根細細長長的圓棍棒，平時它可以用來當拍痧棒幫身體按按摩，癢的時候還可以用來當做不求人抓抓癢，必要的時候，還可以用來趕走對著你狂吠的小狗。仔細一看，這個特別的圓棍棒竟然是阿勃勒的果實！原來，阿勃勒的莢果為圓柱形，長度可達60公分，果實成熟時外表由綠色轉為黑色，質地變得堅硬而木質化，長度剛好、拿起來也很輕又順手，難怪會有人幫它想出來這麼多用途。

雖然阿公、阿嬤人手一支總是玩得不亦樂乎。不過玩歸玩，如果用力過頭不小心打斷了，裏面黑稠稠呈現瀝青狀的果肉會有一股非常難聞的惡臭，那股惡臭久久也不會散去，令人終生難忘。果實內還有一顆顆紅褐色堅實光亮的種子，非常可愛，如果讀者想收集它的種子，要記住一件事情，阿勃勒種子的外表有一層透明的薄膜，水洗後很容易脫落，所以清潔種子最好的方法是使用濕紙巾或濕毛巾來擦拭，而不是用水洗，才能維持種子外表的光澤。

1.阿勃勒是蘇木科落葉喬木。**2.**花色金黃，像隻翩翩飛舞的蝴蝶。**3.**每年5～7月之間，阿勃勒金黃的花朵盛開、隨風飄落，有「黃金雨」之美稱。**4.**樹皮呈灰白色。**5.**偶數羽狀複葉，小葉4～8對，果實圓柱狀。

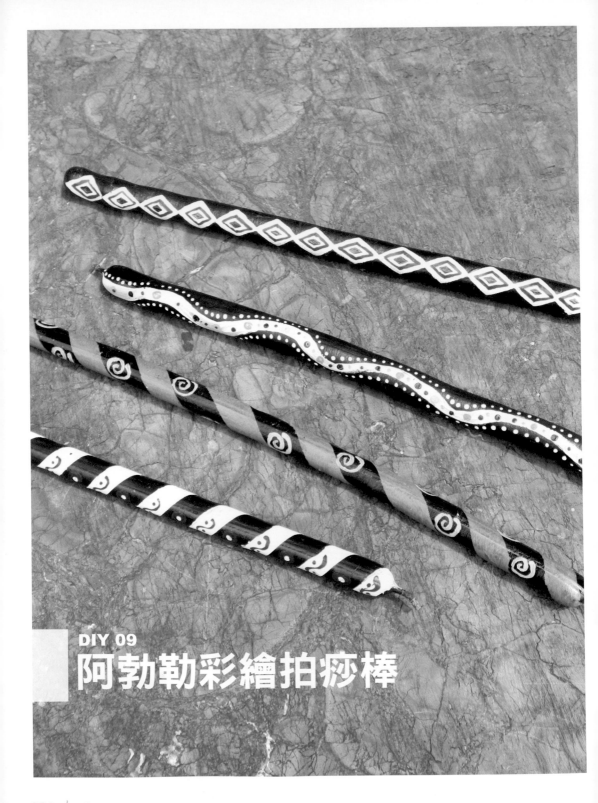

DIY 09
阿勃勒彩繪拍痧棒

DIY 發想

　　這個DIY教我們如何運用和紙膠帶來創作，纏繞方式可依個人喜好而變化，纏繞完畢後，還可以用小刀在膠帶上割出喜歡的圖案，然後挑除膠帶後再上顏色。另外還可以使用刀子或小型磨刻機在果殼上雕刻或寫字，但要注意它的外果殼比較薄，可不要刻破了。

　　作品完成之後，不但是很實用又環保的拍痧棒，它們美麗而獨特的外型，拿來放在家裡當擺飾，更能突顯出你與眾不同的品味。

阿勃勒

■ 賞果月份：
■ 賞果地點：臺北市長興街、南投市中興新村、臺南市巴克禮公園、臺南大學、高雄市文化中心、屏東科技大學，分布於全臺低海拔平原，是常見行道樹及公園樹種。

阿勃勒黑褐色、圓棍狀的果實內有一格一格的小房間，每個小房間內各藏著一顆扁平近乎心形、光亮紅褐色的種子，中間有一條暗褐色的條紋。有人形容它的樣子像是一顆愛心，還有人說，它分明就像一副曬乾的烏魚子，你認為呢？

材料

阿勃勒果實1根

和紙膠帶1卷，五金行可購得

工具

水彩筆刷　　　　壓克力顏料　　　　吹風機　　　　亮光漆

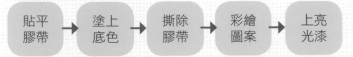

貼平膠帶 → 塗上底色 → 撕除膠帶 → 彩繪圖案 → 上亮光漆

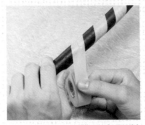

1 將和紙膠帶貼在阿勃勒的果殼上。

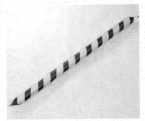

2 貼好之後,將膠帶推平貼緊果殼表面。

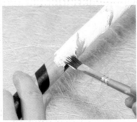

3 塗上壓克力顏料當底色。

4 用吹風機吹乾壓克力顏料。

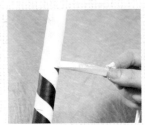

5 待壓克力顏料乾燥之後,撕掉膠帶。

6 撕開和紙膠帶後,即露出白色的紋路。

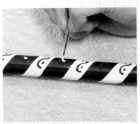

7 在果殼上彩繪圖案。

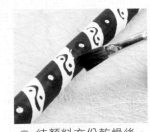

8 待顏料充份乾燥後,在顏料表面塗上一層亮光漆。

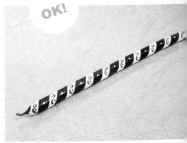

OK!

9 阿勃勒彩繪拍痧棒成品。

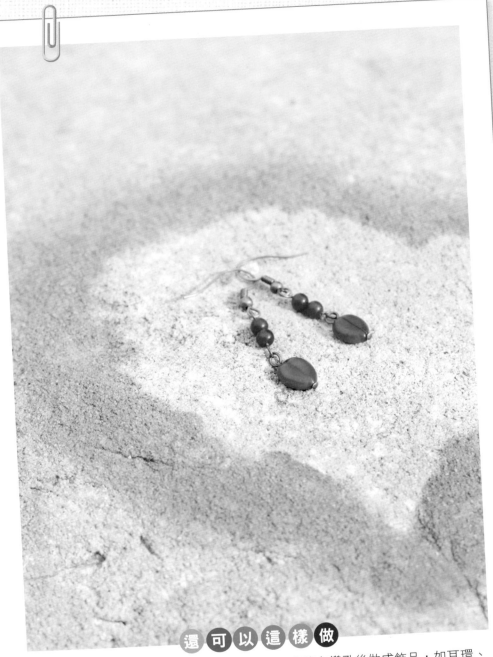

還可以這樣做

阿勃勒的種子呈現心形，質感堅硬光亮，我將它鑽孔後做成飾品，如耳環、
手機吊飾等，作品散發出一種高貴自然的氣息，令人驚艷不已。

木麻黃

可愛的小鳳梨

■ 科名：木麻黃科
■ 別名：木賊葉木麻黃
■ 英名：Beef Wood
■ 原產地：澳洲和南洋地區

　　木麻黃屬常綠大喬木，樹高而堅硬，外表看起來有點像松樹，但它那滿樹綠色細絲狀的小枝，可不是針葉，那它的葉子在哪裡呢？如果你仔細觀察，就可以看到小枝上有一圈一圈的環節，把節一一拔開，仔細看它周圍一圈的細毛，這種鱗片狀著生在環節上的細毛，才是真正的葉子。為了適應環境，木麻黃的葉子退化到只看得到細絲狀的小枝椏，能讓風從縫隙間滑過，所以能抵抗強風，減低風對樹的壓力，是濱海防風固林的常見樹種之一。

　　臺灣常見的木麻黃，大多是木賊葉木麻黃，因為它的小枝椏和木賊葉非常相似，故名。而木賊又名接骨草，主要原因就是因為它的枝條上的環節，可以一一拔開，再接回去。小時候，我們常用木麻黃的小枝椏來玩孰男孰女的遊戲，小朋友各執一頭，扯離小枝的環節，拿到凸出尖頭的是男生，開口凹入並帶鱗狀葉的就是女生。

　　木麻黃的果實，像顆小鳳梨，很多人會誤以為它是毬果，其實它僅是外表像毬果，而不是真正的毬果。像這樣的果實，我們稱它為擬毬果，一般我們常見的擬毬果有三種，分別是木麻黃、赤楊和化香樹。

　　既然它不是毬果，所以它是被子植物開花植物而不是裸子植物，它的花雌雄同株，雄花為葇荑花序，灰褐色，雌花為頭狀花序，紫紅色。花甚小，不明顯，於春秋兩季開花。

1

2

1.常綠大喬木，高可達20公尺。（張雅倫／攝）**2.**果實木質化，外型像顆小鳳梨（張雅倫／攝）。**3.**較大的木麻黃，樹根會形成板根狀。（張雅倫／攝）**4.**樹皮有細縫，長片狀剝落，質地疏鬆。**5.**小枝上找到退化成輪狀的鱗片葉。

3

4

5

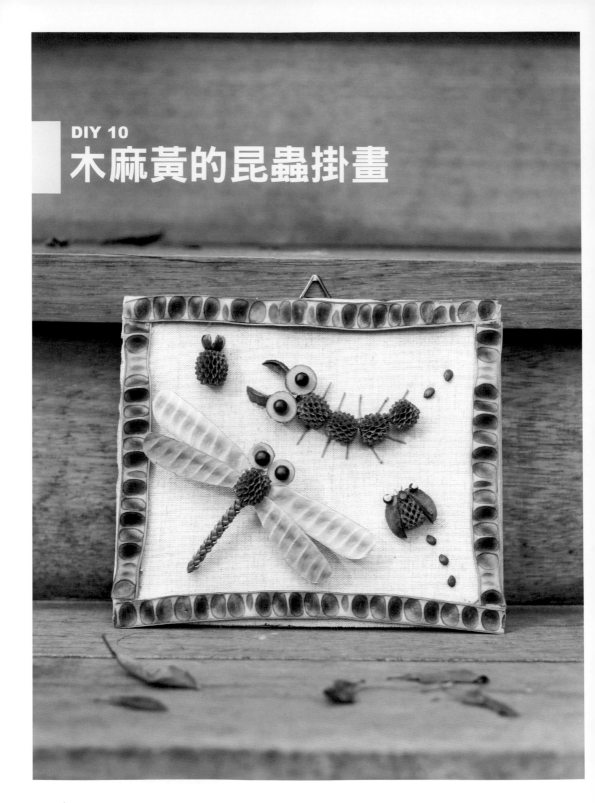

DIY 10
木麻黃的昆蟲掛畫

DIY發想

　　在進行自然素材創作時所使用的材料，其實每一樣都是可以自行DIY的。比如文章中所使用的小畫板，讀者也可以使用廢棄的瓦楞紙或厚紙板甚至漂流木來代替。而做畫框的鐵刀木也可以使用樹枝或其它的莢果來代替，不同素材的搭配，都可以帶來許多意想不到的效果。

木麻黃

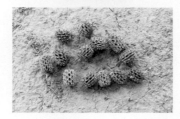

■ 賞果月份：① ② ③ ④ ⑤ ⑥ ⑦ ⑧ ⑨ ⑩ ⑪ ⑫
■ 賞果地點：臺中市東海大學、臺南市黃金海岸、高雄市中山大學，臺灣海濱地區廣植為防風林。

果實木質化，長橢圓形，赤褐色，成熟時二小苞片會裂開，像個小嘴巴，種子具膜翅，比一顆飯粒還小。

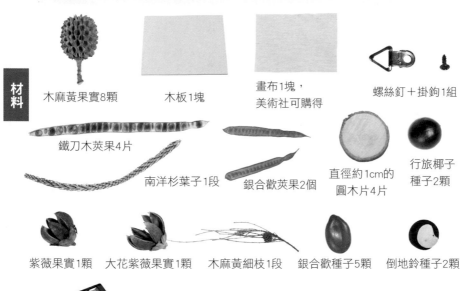

材料

木麻黃果實8顆　　木板1塊　　畫布1塊，美術社可購得　　螺絲釘＋掛鉤1組

鐵刀木莢果4片　　南洋杉葉子1段　　銀合歡莢果2個　　直徑約1cm的圓木片4片　　行旅椰子種子2顆

紫薇果實1顆　　大花紫薇果實1顆　　木麻黃細枝1段　　銀合歡種子5顆　　倒地鈴種子2顆

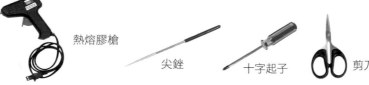

工具

熱熔膠槍　　尖銼　　十字起子　　剪刀

開始'DIY ▶▶ 木麻黃的昆蟲掛畫

製作
畫板
→
製作
蜻蜓
→
其他
部分

1 在木板四周塗上熱熔膠。

2 在木板上貼上畫布,並拉勻畫布使之平整。

3 用尖銼在畫板背面的上方正中間戳一個小孔。

4 用十字起子在木板小孔處鎖入螺絲和掛鉤。

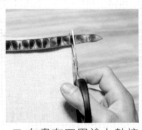

5 在畫布四周塗上熱熔膠,貼上鐵刀木的莢果作為畫框,並剪掉多餘部分。

6 完成自然風的畫板。

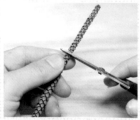

7 剪一小段南洋杉的葉子做蜻蜓的身體。

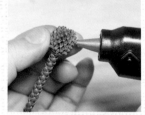

8 南洋杉葉子塗上一點熱熔膠,黏在木麻黃果實下方,做成蜻蜓的身體。

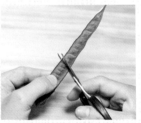

9 用剪刀在銀合歡的莢果上剪出蜻蜓的翅膀形狀。

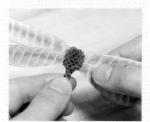

10 銀合歡莢果翅膀塗上一點熱熔膠，黏合在木麻黃果實兩側。

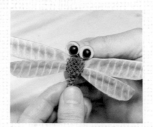

11 塗點熱熔膠在圓木片上，黏上行旅椰子做眼睛，再黏在蜻蜓身體上方。

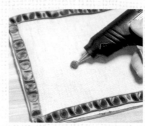

12 塗一點熱熔膠在畫板上，黏上一顆小木麻黃果實。

OK!

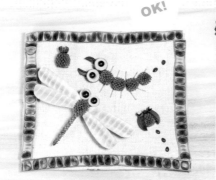

13 將蜻蜓黏在小果實上，其他部分如圖一一用熱熔膠黏合完再黏在畫板上，即完成木麻黃的昆蟲掛畫。

小叮嚀

1 鳳梨的葉子是紫薇果實，毛毛蟲的口器是大花紫薇果實，腳部是木麻黃的細枝，飛行軌跡是銀合歡種子，瓢蟲的翅膀是大花紫薇果實，眼睛是倒地鈴的種子。

2 蜻蜓下方先黏一顆小果實，可以塑造飛翔的立體感，其他昆蟲則不必。

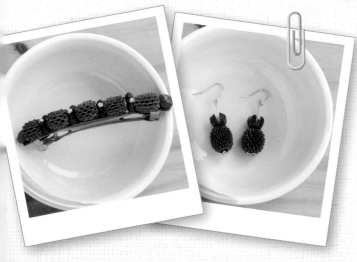

還可以這樣做

木麻黃的果實，加上一些種子點綴，如孔雀豆、紫茉莉、倒地鈴，黏貼在髮夾上就變成一個自然風髮夾。如果把木麻黃果實當作鳳梨，黏上紫薇的小蒴果當作鳳梨葉，戴著兩顆小鳳梨耳環，一定會旺到不行！

火焰木

森林中的熊熊火焰

■ 科名：紫葳科

■ 別名：森林之火

■ 英名：African Tulip Tree

■ 原產地：熱帶非洲

1.常綠喬木，株高12～20公尺，樹幹直立，灰白色。花期在2～4月，花頂生在樹冠層的頂端，徑約10公分，遠遠看似樹頂著火一般，極為豔麗美觀。

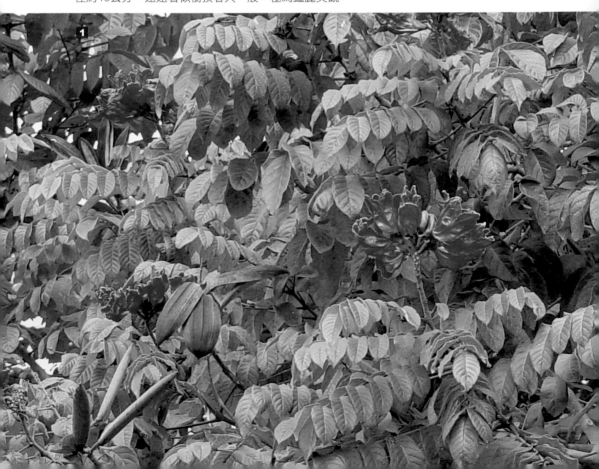

火焰木是很常見的行道樹及庭園樹種。它的果實外形就像隻小船，外表黑褐色，裡面淡褐色。小船內有很多周圍長著翅膀的種子，外形就像個小小的荷包蛋，蛋白的部分叫周翅，可以藉著風在空中自由擺盪飛翔。蛋白的中間有一顆扁平的種子，呈三角型，淡褐色，非常可愛。

小時候我們常會撿拾火焰木的果實到圳溝旁玩，把火焰木小船放入大水溝，比賽看誰的船跑得比較快，但是小船下水沒有多久，果實就會自動閉合起來成了潛水艇，當然最後誰也沒有贏。雖然如此，我們總是樂此不疲。

長大後才知道，原來小船碰到水會自動閉合，這是火焰木果實的自我保護機制，在潮濕的情況下，它的果實外殼會自動閉合用來保護果殼內的種子；而在高溫、乾燥且風大的時候，它就會敞開胸懷，讓種子自由飛翔，以達到傳播的目的。

很多靠風傳播的果實碰到水都有上述的情況，比如經常造成森林大火的植物——二葉松，如果你將它的毬果浸泡在水中，毬果就會慢慢的變小，到最後果實的大小約只有原來的二分之一左右。

二葉松怕水，但是卻很喜歡火，而且還會引火自焚，這樣的植物，我們又稱為「適火植物」。為什麼二葉松會引火自焚呢？原來，二葉松的松針，富含油脂且不容易腐敗，高山上陽光紫外線強烈，一旦焚風吹來，富含油脂的針葉互相摩擦就會生熱而燃燒起來。大火過後，二葉松的毬果就會趁勢張開，裡面的翅果就會到處飛揚，到處散播尋找適合的地方生長，成為高山上的先趨植物，最後形成一整片的二葉松純林。

二葉松這樣的生存機制是不是非常令人佩服！如果一旦發生火災，林務局局長召開記者會沉痛地說：造成森林大火的原因，不是人為因素，一切都要怪二葉松引火自焚。這時，你千萬不要覺得奇怪，因為他只是實話實說罷了。

2. 葉為奇數羽狀複葉，對生，長約50公分，全緣，先端尖，葉脈凹狀極明顯，卵狀披針形或長橢圓形。**3.** 花朵大而鮮紅，花瓣邊緣還有黃金色的蕾絲，看起來就像燃燒中的熊熊火焰，故名「火焰木」。**4.** 花謝後隨即結果，蒴果為長橢圓狀披針形，叢生在樹冠的頂端，成熟時外果皮為黑褐色。

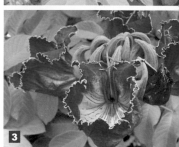

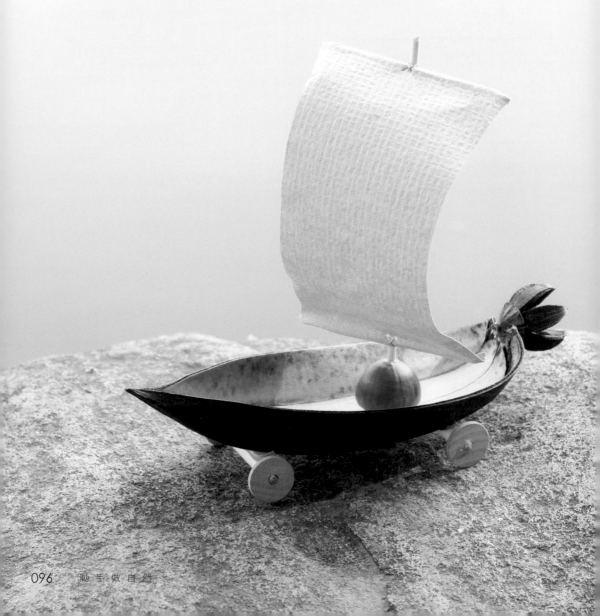

DIY 11
火焰木小風帆

DIY 發想

　　火焰木果實的外形就像一葉扁舟，非常特別，銀樺將它放在書桌上，裡面可以放筆、釘書機、迴紋針等文具用品，成為一件既實用又美觀的文具收納盒，每次我在讀書的時候，總是忍不住把它拿起來把玩欣賞一番。有一次我突發奇想，如果能將小船裝上四個輪子，不就可以變成一台既好玩又能跑的小船？於是我嘗試用圓木片來做成輪子，得到了很好的效果。此外，如果在船上加裝一面風帆，就可以借風使力，讓小船跑得更快。

火焰木

■ **賞果月份：**① ② ③ ④ ⑤ ⑥ **⑦ ⑧ ⑨** ⑩ ⑪ ⑫
■ **賞果地點：**臺北市南港公園、臺中市健康公園及美術館綠園道、臺東市森林公園、全臺低海拔平原。

火焰木的蒴果開裂後，可以看到中間有一片淡褐色的舌片，上下佈滿數以百計長有翅膀的種子，淡褐色扁三角形，周圍有透明薄翅。在乾燥的環境下，舌片會自然捲曲，將果殼撐得更開，讓種子爆開飛到更遠的地方。

材料

火焰木果實外殼1個

烤肉用的竹籤3支

圓木片4片

大花紫薇果實1顆

厚紙1張

飲水機用塑膠排水管1段，五金行可購得

小西氏石櫟的果實斗身1顆

牙籤2支

鐵絲1段

工具

熱熔膠槍

斜口鉗

小型磨刻機

剪刀

開始 DIY ▶▶ 火焰木小風帆

製作
輪軸 → 製作
船尾 → 製作
風帆

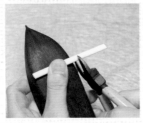

1 在火燄木果實上比對塑膠管,剪下兩段比船身長1公分的塑膠管。

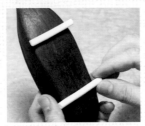

2 用熱熔膠槍在船底黏上兩段塑膠管,兩段塑膠管前後、左右須保持一致水平。

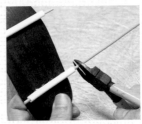

3 將竹籤穿入塑膠管比對,剪下兩段左右各留約1公分的竹籤。

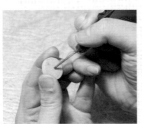

4 用磨刻機在4片圓木片正中心點上,各鑽1個小孔。

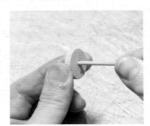

5 在小孔中注入一點熱熔膠,並將已剪好的竹籤插入小孔固定住。

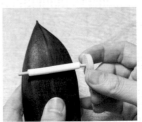

6 竹籤插入塑膠管後,再黏貼另一個圓木片成為輪軸。

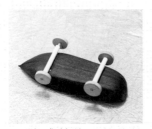

7 完成前後四輪的輪軸。

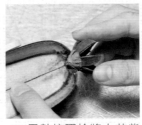

8 用熱熔膠槍將大花紫薇的果實黏在小船尾端作為船尾。

9 將一張厚紙剪裁成如圖的形狀作為風帆。

10 在風帆的上下兩端各黏貼一支牙籤，並捲起風帆包覆住牙籤。

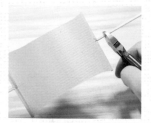

11 用鐵絲將風帆兩端纏繞固定在竹籤上，並剪掉多餘的竹籤。

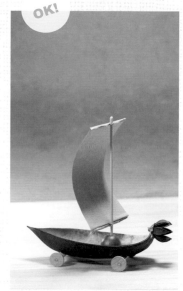

OK!

12 將風帆插在鑽過孔的小西氏石櫟上，注入一點熱熔膠加以固定。

13 在船上塗一些熱熔膠，將風帆黏在船上。

14 火焰木小風帆完成。

小叮嚀

1 在使用熱熔膠黏合輪軸時，注意四個輪子須保持一致水平，小船才可以平穩著地行駛。

2 黏合輪軸後先試跑小船看行進是否平順，如果晃動劇烈則表示船底的塑膠管沒有黏平，可以拔掉再黏一次。

還可以這樣做

編輯Ellen發現銀樺有一段火焰木樹枝，樣子就好像一個正在打保齡球的選手，姿態自然且充滿著動感，於是我們一起即興創作出這個火焰木小人打保齡球的作品，把無患子的種子當成保齡球，檸檬桉果實變成了球瓶，是不是既生動又有趣！

秋

12
銀葉樹

13
蘇木

14
欖仁

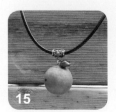
15
瓊崖海棠

16
千年桐

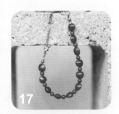
17
孔雀豆

18
黃花夾竹桃

19
盾柱木

20
小西氏石櫟

21
石栗

Fall

銀葉樹
不能吃的客家菜包

- 科名：梧桐科
- 別名：大白葉仔
- 英名：Looking Glass Tree
- 原產地：臺灣，太平洋諸島及亞洲南部

　　銀葉樹的葉厚革質，葉面油亮呈暗綠色，葉背有銀白色的鱗片。由於葉的兩面顏色對比強烈，當風吹來，樹葉在風中搖擺，就會掀起陣陣銀白色的浪花，所以被稱為「銀葉樹」。銀葉樹原產於東南亞熱帶潮濕的地區，為了適應颱風暴雨的環境、防止被大水沖走並且固持根部往上生長，所以根部呈板狀，用以支持和呼吸。在墾丁國家公園裡就有一棵四百多年的銀葉樹，它的板根就像個大屏風，比人還要高大。

　　銀葉樹的果實是典型靠水傳播的果實，這種果實通常有下列幾種特性，首先它的果殼纖維化，重量很輕，而且裡面有空氣室，可以幫助它漂浮在水面上；其次，它的果實表面有一層臘質，可以保護它不受海水的侵蝕，因此，可以隨波逐流到更遠的異鄉，尋找適合的環境發芽成林。每個人第一眼看到銀葉樹的果實時看法都不盡相同，客家人說它長得就像客家的菜包，小朋友說它像鹹蛋超人，而你說呢？

　　有一次上課的時候，小朋友問銀樺說：「為什麼銀葉樹的果實，有的很大，有的卻很小。小的果實，是不是在未成熟的時候採摘的？」其實小的果實並不是在未成熟的時候採摘的。因為同一個母親所生下的每一個小孩，高矮胖瘦是不會一樣的，小的果實是發育不完全的落果。發育不完全的小果實，外型和正常的果實一樣，只是大小差得很多，但是正因為它小，所以顯得玲瓏有致，非常可愛。但是，如果你採摘未成熟的小果實，當它自然乾燥後，就會萎縮且變得又皺又醜，所以採摘未成熟的果實，除了傷害到植物本身以外，絕對沒有任何好處喔！因此，在蒐集和欣賞果實時，應撿拾地上的落果，避免採摘未成熟的果實。

1.銀葉樹為常綠中喬木,是很好的海岸防風植物。2.成年銀葉樹的根基有明顯板根。3.單葉互生,葉片長橢圓形,革質油亮,正面綠色、下表面密被銀色鱗片狀或星狀毛茸,掌脈或羽脈,葉柄通常兩端膨大。4.果實扁橢圓形,腹縫線上有龍骨狀的突起,內具纖維質,含大量空氣,木質化而質輕,可藉海水漂送傳播各處,故稱海漂植物。

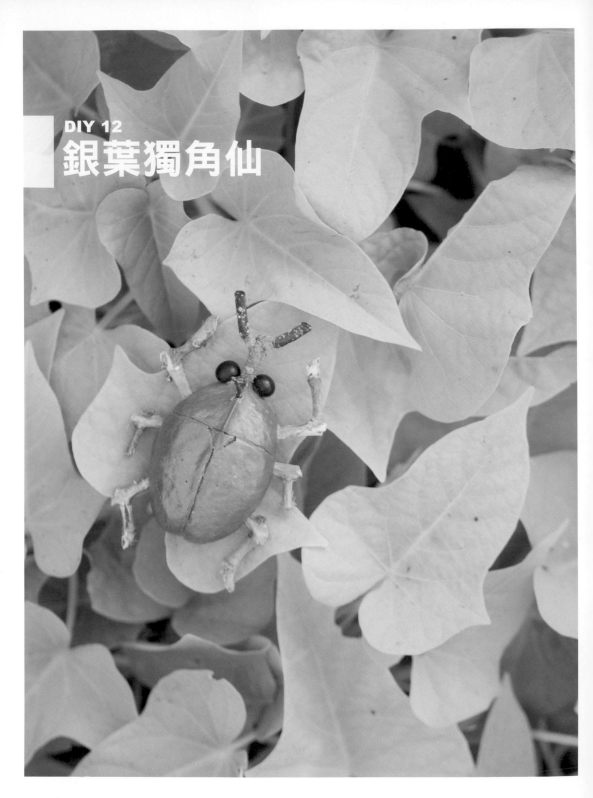

DIY發想

　　在很久以前我腦海裡就一直想著，如何用果實來創作獨角仙，中間曾經嘗試過用很多種果實來創作，比如千年桐、胡桃、霸王椰子等，每次的成品都感覺有一點怪怪的，但是就是不知道原因在那裡？直到有一天用銀葉樹的果實來創作，當作品完成後，我興奮地告訴自己：「就是它了！」因為銀葉樹果實的外表光亮堅硬，具備了鞘翅目昆蟲的特徵，所以會讓人感到生動有趣。經過反覆的試驗和失敗直到滿意為止，這樣的創作過程，歷經了兩年的時間。怎麼說，也許，我比較笨吧？但是，我執著。

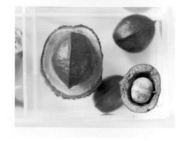

銀葉樹

■ 賞果月份：① ② ③ ④ ⑤ ⑥ ⑦ ⑧ ⑨ ⑩ ⑪ ⑫
■ 賞果地點：臺中省議會、臺中市中興大學、高雄市原生植物園、海拔300公尺以下地區、東北部及南部的海濱。

果實棕色，扁橢圓形，中間有龍骨狀的突起，外表光亮堅硬，長3～5公分，內具纖維質，含大量空氣，木質化而質輕，方便藉海水漂送傳播各處。種子呈球形，稍扁，乳白色，腹縫線下凹。

材料

銀葉樹果實1顆

行旅椰子種子2顆

樹枝1支

工具

砂紙

鑷子

斜口鉗

尖銼

熱熔膠槍

開始 DIY ▶▶ 銀葉獨角仙

製作身體 → 製作大角 → 製作腳部 → 製作小角 → 黏貼眼睛

1 在砂紙上磨平銀葉樹果實的底部。

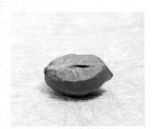

2 磨除約1／3的果實。

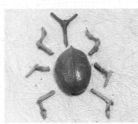

3 用鑷子在果實上壓刻出獨角仙的翅膀痕跡。

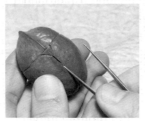

4 翅膀基部壓出一個倒三角形,再往下壓刻出翅膀的中線。

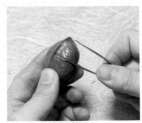

5 修剪合適的樹枝做成獨角仙的大觭角和六隻腳,排列看看。

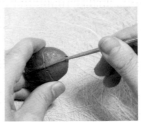

6 用尖銼在頭部鑽一個預備大觭角插入的孔。

7 再在身體兩側鑽出六隻腳插入的孔,須距離均等、左右對稱。

8 注入熱熔膠在鑽好的孔內,插入大觭角和六隻腳黏合。

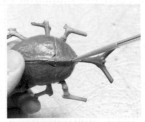

9 用尖銼在前胸背板的中央鑽一個小觭角插入的孔。

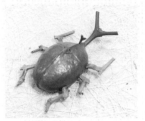

小叮嚀

1 獨角仙的大觭角和六隻腳可自行選用適合的樹枝來代替，創作時要注意腳的形狀和位置。

2 獨角仙的眼睛可以用蓮蕉子、黑豆等黑色的種子來代替，注意不要黏得太開。

10 剪取小樹枝當作小觭角，插入小觭角用熱熔膠黏合。

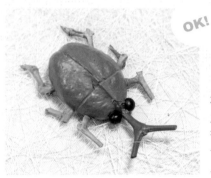

OK!

11

在大觭角兩旁用熱熔膠黏上行旅椰子的種子當做眼睛，即完成作品。

還可以這樣做

把銀葉果實的底部磨平，然後在果實上挖一個小洞取出種子，放入插花用的海綿，用來插小花小草，馬上變身成為一件很特別的裝置藝術小品。

這個銀葉貓頭鷹作品，是利用軟陶捏出眼睛、翅膀等部位，搭配銀葉果實所做成的，把它放在夜晚的樹洞裡，像不像貓頭鷹正在咕咕！咕咕！地叫呢？

蘇木

純天然的植物染

Nature 13

- ■ 科名：蘇木科
- ■ 別名：蘇枋木、棕木
- ■ 英名：Sappan Caesalpinia
- ■ 原產地：印度、馬來西亞、爪哇等溫帶地區

　　蘇木為蘇木科常綠小喬木，樹幹上有明顯的圓點狀皮孔，樹幹及樹枝均有疏刺，它的刺堅硬銳利，一不小心就會傷到人，所以又名「蕃子刺樹」。每年六月至九月開花，花為五瓣，黃色。

　　《本草綱目》記載蘇木的功效是行血、破瘀，從蘇木的心材中可提取巴西木素和揮發油，具有殺菌、消腫和止痛的作用。此外，蘇木還可提取紅色染料，在一般中藥行都可以買到剖成小段狀的蘇木心材，外表呈現橘紅色，只要用水滾煮，整鍋水就會變成鮮紅色，過濾殘渣之後即可以進行植物染，那種自然天成的色澤十分美麗，原料又非常方便取得，有興趣的讀者不妨試試看。

　　蘇木為一種豆科植物，而豆科底下又有三個亞科，分別為蘇木亞科、含羞草亞科和蝶形花亞科等。因其種類繁多，所以學術界將三個亞科提升為科，即蘇木科、含羞草科和蝶形花科。

　　蘇木科大部分為木本植物，花大形，花序總狀，花瓣五枚，分離，左右對稱，如洋蹄甲、鳳凰木等。含羞草科，其輻射對稱的小花聚合成頭狀花序，花形外表似顆圓球或瓶刷子，如銀合歡、孔雀豆等。蝶形花科，花冠就象隻美麗的小蝴蝶，花瓣由上至下分別為旗瓣、翼瓣和龍骨瓣，大部分為草本植物，如蠶豆、碗豆等。

1.蘇木為常綠小喬木。**2.**樹幹及樹枝均有疏刺。**3.**葉互生，二回羽狀複葉，小葉為長橢圓形或卵狀長橢圓形，先端鈍，略微凹入。**4.**莢果木質，長橢圓形，扁平，頂端斜截形，有尾尖，成熟時由青綠色轉為深褐色。

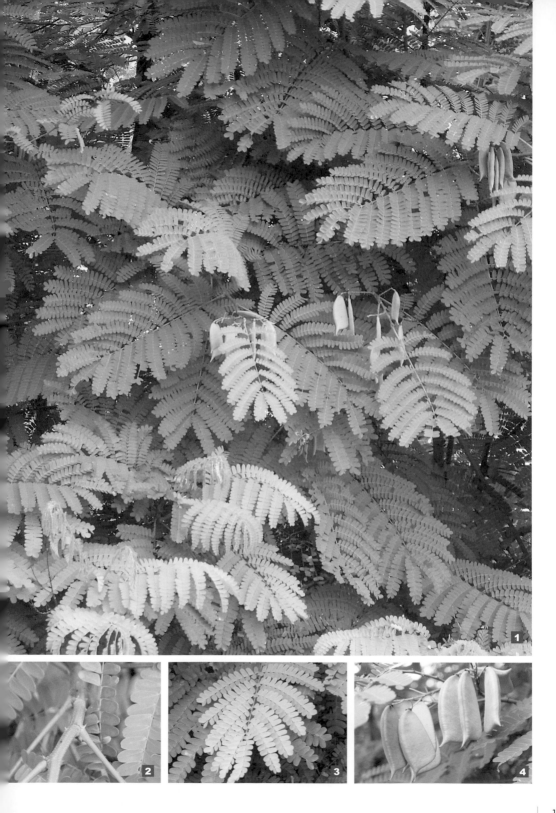

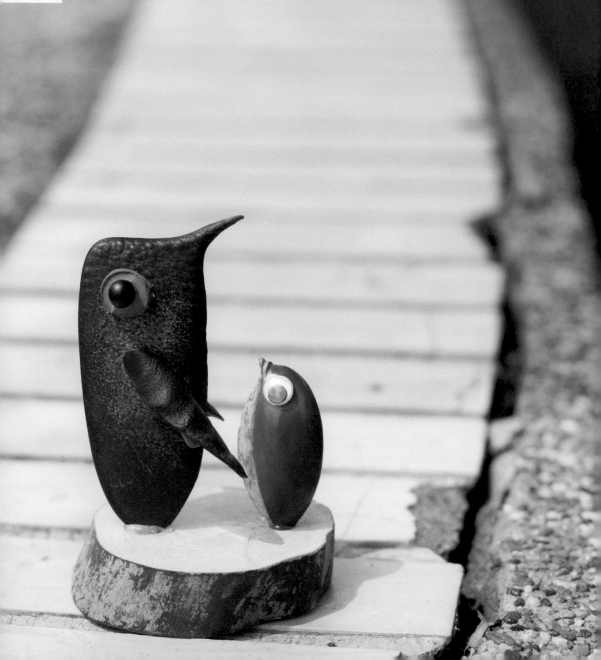

DIY 13
蘇木企鵝愛的抱抱

DIY 發想

　　在眾多的果實、種子當中，銀樺發現其中有兩種的外型，都有個天然的鳥喙形狀突起，整體外型就好像鳥類一樣，非常生動擬真，讓人覺得挺逗趣的。其中一個是蘇木的果實，另一個是一種叫仙桃的水果（又稱蛋黃果）的種子，看到它們銀樺不禁讚嘆起大自然的造物神奇。於是我就把較大的蘇木果實當成企鵝爸爸，較小的蛋黃果當成企鵝寶寶，讓牠們站在一起，爸爸的手向前伸出做擁抱的動作，感覺好像在保護牠的寶貝孩子一樣，這也是銀樺為人父的一種心情寫照。

蘇木

■ 賞果月份：① ② ③ ④ ⑤ ⑥ ⑦ ⑧ ⑨ ⑩ ⑪ ⑫
■ 賞果地點：臺中市大坑8號步道、墾丁國家公園、南部常見庭園樹種。

莢果未成熟時綠色，成熟為褐色，木質，外表堅硬且有光澤，長橢圓形，扁平，頂端如鳥喙，成熟會自然開裂，內有種子2～5粒，種子外表褐色，長橢圓形，扁平。

材料

蘇木果實1個

行旅椰子種子2顆

爪哇施那果實2顆

0.5cm動動眼2顆

直徑約7cm
厚圓木片1個

仙桃種子1個，水果行可購得果實

蛺蝶花莢果1個

工具

鑷子

熱熔膠槍

剪刀

瞬間膠

小型磨刻機

開始 DIY ▶▶ 蘇木企鵝愛的抱抱

企鵝爸爸 → 企鵝寶寶 → 黏合底座

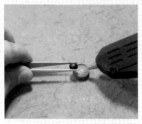

1 用熱熔膠槍將行旅椰子種子黏在爪哇旃那果實上，當作眼睛。

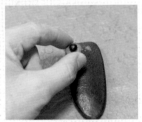

2 用熱熔膠把眼睛黏貼在蘇木果實上。

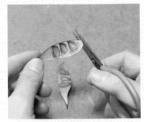

3 剝開蛺蝶花果實的兩邊筴果並加以修剪。

4 剪掉兩端尖尖的部分，即成如圖的翅膀形狀。

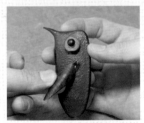

5 用熱熔膠將蛺蝶花雙翼黏貼在企鵝身體上。

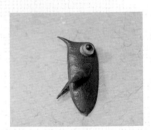

6 企鵝爸爸完成。

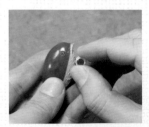

7 仙桃沾一點瞬間膠，黏貼上動動眼。

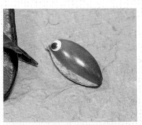

8 企鵝寶寶完成。

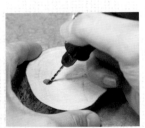

9 用磨刻機在厚圓木片上鑽兩個洞。

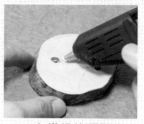

10 在鑽好的洞內注入一點熱熔膠。

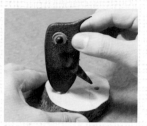

11 將企鵝爸爸黏入底座的洞固定住。

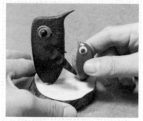

12 將企鵝寶寶黏入另一個洞固定住。

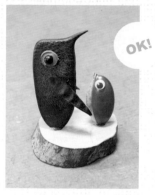

OK!

13 蘇木企鵝愛的抱抱完成。

小叮嚀

1 如果沒有爪哇旃那的果實,可以用小圖木片代替。

2 蛺蝶花的筴果要挑選大小適當的,剝開兩半正好成為大企鵝的左右兩翼。若沒有蛺蝶花筴果,也可用其他適合的筴果代替。

還可以這樣做

蘇木的筴果外殼堅硬光亮,不容易爆裂,且有皮革的質感,做成擺飾或項鍊都非常特別。馬來西亞的原住民會用各種顏色的棉線纏繞在果實的頭部,做成富有天然風味的項鍊和吊飾。此外,在果實上方插上一根羽毛或葉子,就成了黃冠企鵝,若將蛺蝶花的筴果向後貼,就成了一隻可愛的小鳥。

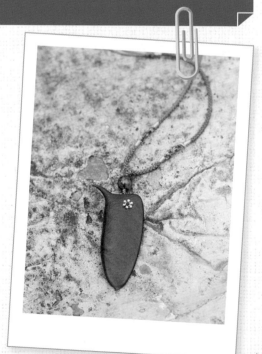

欖仁

一把綠色的大陽傘

- ■ 科名：使君子科
- ■ 別名：大葉欖仁
- ■ 英名：Indian Almond
- ■ 原產地：馬來西亞

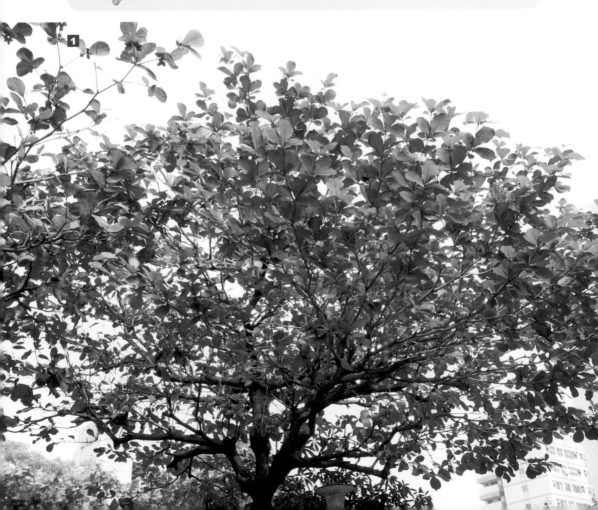

　　欖仁樹是熱帶地區的植物，樹枝輪生水平展開，就像一把雨傘的傘骨展開。葉大型，外形像芭蕉扇，叢生於枝條頂端，整棵樹遠遠看起來就像一把綠色的大陽傘，所以俗稱「雨傘樹」。

　　民間傳說，欖仁的葉子可以治療肝病，據說還要自然落下的才會有效，方法很簡單，只要將葉子自然曬乾然後用熱水沖泡，每天喝，不用半年肝病就可以痊癒。不過這方面的資料還沒有受到醫學界的證實，僅供參考。

　　欖仁樹是落葉喬木，四季變化十分明顯，每一個季節都可以欣賞到它不同的美，尤其是入冬後，它的葉子會逐漸轉成暗紅色，全身好像披著一件紅色的大外套，最是特別。

　　欖仁的果實為扁橢圓形，外形像橄欖的核，故名「欖仁」。外果皮黑色，可作染料，內果皮木質纖維化，重量很輕，能漂浮於水面上，藉水傳播。仔細觀察還可以發現，果實兩邊有突起的稜，就像是船隻的龍骨狀構造，不但可增加果實的硬度，還可以方便順海漂流，達到傳播的目的。

1.欖仁樹為落葉喬木，樹枝輪生水平展開，外形像把大陽傘。（張雅倫／攝）2.葉外形像把芭蕉扇，秋冬後漸轉橘紅。3.果實扁橢圓形，兩頭尖尖。（張雅倫／攝）4.欖仁為臺灣常見的行道樹，外觀隨著季節變化轉換得十分明顯。（張雅倫／攝）

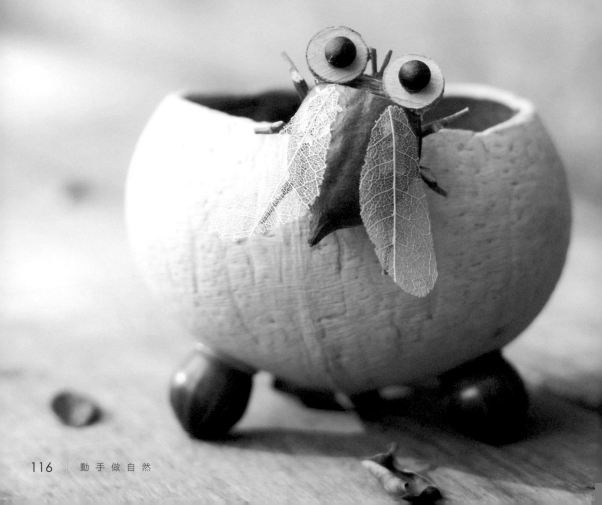

DIY 14
欖仁蟬椰殼小缽

DIY發想

　　欖仁樹的果實為扁橢圓形，兩頭尖尖的，乾燥後外表堅硬且具有光澤。你第一眼看到它的時候，會想到什麼？這個作品「欖仁蟬椰殼小缽」，是欖仁果實搭配葉脈書籤，做成一隻蟬，再黏貼上喝完椰子水之後乾燥、洗淨的椰子殼。下次喝完椰子水，不要急著把殼丟掉，你也可以做一個漂亮的椰殼小缽，用來裝小東西，既實用又環保！

欖仁

■ 賞果月份：① ② ③ ④ ⑤ ⑥ ⑦ ⑧ ⑨ ⑩ ⑪ ⑫
■ 賞果地點：臺北市植物園、臺中市中興大學、臺南市總爺藝文中心、屏東市中山公園、臺灣南部濱海地區、全臺常見行道樹種。

未成熟的果實呈綠色，成熟後轉成黑色，種皮很厚為白色的纖維狀，內有種子一枚，紅褐色，細長，柱狀，徑約3mm，芳香可食，味道有點像花生。它的滋味赤腹松鼠最知道，因為它堅韌多纖維的果皮只有松鼠那兩顆大門牙才啃得動。每到秋冬時節，南部很多公園裡，經常可以見到赤腹松鼠在欖仁樹下啃咬果實的模樣。

材料

欖仁果實1顆

約2.5cm的
小樹枝1段

直徑約1cm的
圓木片2片

行旅椰子
種子2顆

葉脈書籤2片

L形的小樹枝6枝

香水椰子1顆，
超市可購得

短尾葉石櫟
果實斗身3顆

工具

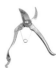
修枝剪

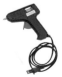
熱熔膠槍

剪刀

鋼鋸

開始 DIY ▶▶ 欖仁蟬椰殼小缽

製作蟬體 → 製作小缽 → 黏合兩者

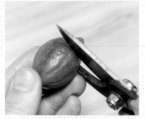

1 用修枝剪剪下欖仁果實3／4的部分作為蟬身。

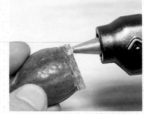

2 先用熱熔膠在頭部位置黏上1根小樹枝，以作為黏貼蟬眼的支撐點。

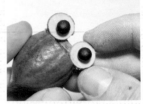

3 用熱熔膠黏貼上圓木片和行旅椰子做成蟬眼。

4 將兩片葉脈書籤疊在一起，剪出如圖的翅膀形狀。

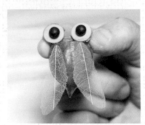

5 塗一點熱熔膠在身體部位，黏貼葉脈書籤當作蟬翼。

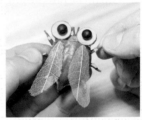

6 黏貼上六隻樹枝當作蟬腳，即完成欖仁蟬。

7 用鋼鋸鋸下約3／4的香水椰子作為小缽，用砂紙磨淨內部。

8 在香水椰子小缽底部塗一點熱熔膠。

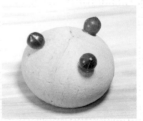

9 黏貼三顆短尾葉石櫟果實斗身作為缽腳。

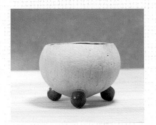

10 黏好缽腳後,試試看站立是否平穩,不穩就拔掉重黏。

11 塗一點熱熔膠在小缽邊緣。

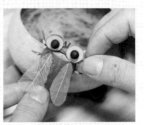

12 將欖仁蟬黏貼在小缽上。

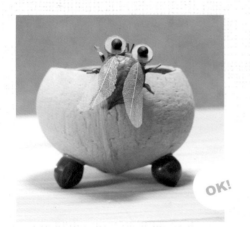

13 欖仁蟬椰殼小缽完成。

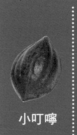

小叮嚀

1 若無葉脈書籤,也可用其他乾燥葉子代替。

2 香水椰子在水果行或超市就可以買到,喝完椰子水後,要刮乾淨椰乳、充份乾燥後才能使用。

還可以這樣做

讀者第一眼看到欖仁果實的時候,會想到什麼?銀樺的第一個欖仁DIY創作是將它做成魚的身體,魚的尾巴和魚鰭是用翅果鐵刀木的莢果修剪而成的,眼睛是倒地鈴的種子,看起來是否逼真又可愛?魚身旁的海豚,則是沙盒樹的果實外殼。

瓊崖海棠

航行四海的水手

- 科名：藤黃科
- 別名：紅厚殼
- 英名：Kalofilum Kathing
- 原產地：海南島、琉球、恆春沿海

　　瓊崖海棠為常綠喬木，樹皮灰色，幼枝方形，被覆有褐色茸毛，內含黏性樹脂，因樹皮紅而厚，故又名「紅厚殼」。葉厚革質，表面光亮呈深綠色，因為角質層較厚的關係，可以反射陽光，減少水分蒸散，故具有抗風、耐旱的特性，是絕佳的海岸防風植物。

　　第一次聽到瓊崖海棠的名字時，很多人都會感到這名字真是高雅，但是它雖然名字叫海棠，卻和「秋海棠」沒有半點的關係。瓊崖海棠於每年的四、五月開花，花色潔白優雅，充滿高貴的氣質，且散發著淡淡的幽香，是非常優良的賞花植物。

　　它的果實未成熟時呈綠色，成熟後呈紅褐色，外表渾圓可愛，直徑約3～4公分，種皮常緊緊地黏著果核。果實質輕有氣室，內藏種子一粒，可漂浮於水上，乘著海水四處尋找適當的陸地繁衍，就像是航行四海尋找靠岸港口的水手。褐色的種仁可以生食，有甜味。太平洋島嶼的原住民喜歡拿瓊崖海棠做成飲料，喝起來略感苦澀，長期用它的精油來按摩會讓皮膚更有彈性，它也是很有名的生髮植物油，對於髮膚有很好的滋養效果。

　　瓊崖海棠雖然是常見的行道樹，但是百年以上的老樹還是十分罕見。在花蓮市明禮路上的花蓮醫院旁，就有39顆超過百年以上的瓊崖海棠，翁鬱的樹冠形成一條拱形的綠色隧道，隧道總長350公尺，平均樹高約7公尺，胸圍約2公尺。老樹蒼古勁拔，樹幹充滿縱向紋裂，上面還佈滿著許多蕨類、苔蘚等附生植物，更顯得老樹的悠久珍貴。

1.常綠喬木，株高
8～15公尺。**2.**樹皮
厚，灰色、平滑。樹
材是良好的家具及木
製用材。**3.**葉對生，
厚革質，橢圓形，長
12～18公分，先端
圓或微凸。**4.**花瓣4
片，白色，腋生，圓
錐花序，花芳香，有
長梗。**5.**核果球形，
下垂，徑約3公分，
果梗長。

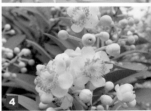

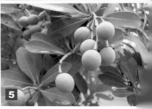

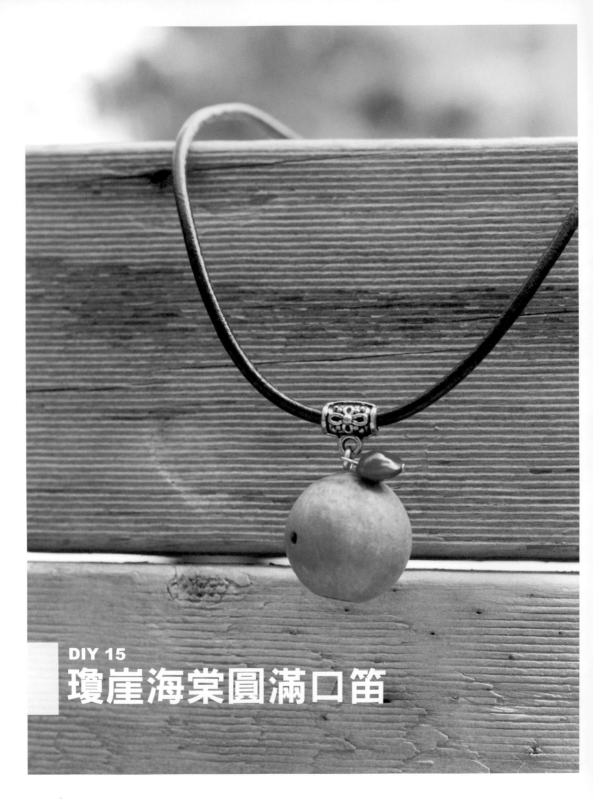

瓊崖海棠圓滿口笛

DIY 發想

瓊崖海棠是一種很普遍的行道樹，它的果實渾圓美麗且容易拾得。其實生活中有很多垂手可得的平凡東西，只要用心，就可以從平凡中創造不平凡的感動！這個瓊崖海棠口笛作品，我為它取了一個別名「相思圓滿，有求必應」，瓊崖海棠的果實渾圓可愛，代表圓圓滿滿，搭配相思豆，即是「相思圓滿」，另外，它的果實就像個小圓球，所以是「有求（球）必應」。

瓊崖海棠

■ **賞果月份：**① ② ③ ④ ⑤ ⑥ ⑦ **⑧ ⑨ ⑩ ⑪ ⑫**
■ **賞果地點：**臺北市植物園、關渡自然公園、臺中市健康公園、臺南市雙春海濱公園、花蓮市明禮路、恆春及蘭嶼海岸。

乾燥後的瓊崖海棠果實，外種皮呈淡褐色，內有堅硬的木質外殼，形似木珠子。硬殼內有種子一粒，黑褐色卵形，先端較尖。一般人第一眼看到瓊崖海棠的果實時，一定會十分驚訝，怎麼會有如此渾圓可愛的果實！小時候，我們會把它當成彈珠來玩耍，還會將果實中間穿個孔插入竹籤，做成好玩的陀螺。

材料

| 瓊崖海棠果實1顆 | 孔雀豆1顆 | 項鍊1條 | 羊眼針1支 | T針1支 |

工具

水盆　　菜瓜布　　砂紙　　鑷子　　尖銼

瞬間膠　　尖嘴鉗　　泡棉雙面膠　　小型磨刻機　　斜口鉗　　圓嘴鉗

開始 DIY ▶▶ 瓊崖海棠圓滿口笛

製作
口笛 → 加上
項鍊 → 加孔
雀豆

1 將瓊崖海棠的果實浸泡在水中約1小時。

2 剝去瓊崖海棠果實的外皮,並用菜瓜布刷洗乾淨。

3 果實放置陰乾後,用砂紙將果實底部慢慢磨出一個小孔。

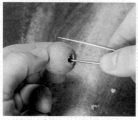

4 鑷子伸入小孔,清除乾淨果實內緣的果膜,再用砂紙將孔洞修磨圓一點。

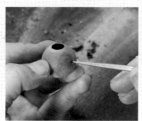

5 用尖銼或磨刻機在果實旁邊刺一個小洞,吹的時候就會有各種音階變化。

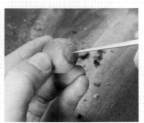

6 用砂紙修圓果實頭端,然後用尖銼在頭端鑽一個小孔。

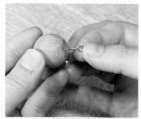

7 羊眼針的尖端沾一點瞬間膠,然後鎖入果實頭端的小孔。

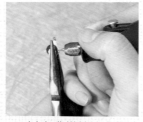

8 以尖嘴鉗前端夾住孔雀豆,用磨刻機鑽孔貫穿孔雀豆。

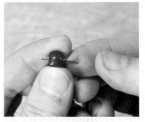

9 T針穿過孔雀豆。

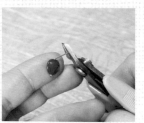

10 留下約1公分的T
針，多餘長度剪
掉。

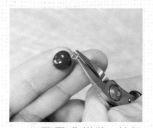

11 用圓嘴鉗將T針扭
轉成圈。

12 完成孔雀豆＋T
針。

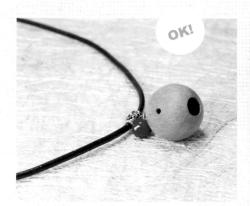

OK!

13 將瓊崖海棠和孔雀豆裝上項鍊的墜
子部分，再用尖嘴鉗夾緊接合處即
完成。

小叮嚀

1 用砂紙修磨果實時，一開始不要磨
太大洞。洞越大，聲音會越尖，吹
起來也越費力。如果洞不小心挖得
太大不容易吹出聲，試著將內果壁
挖乾淨一點，就可以吹出聲音了。

2 使用鑷子挖除果壁內緣的果膜時，
如果能完整保留種子在果實內滾動
最好，吹的時候聲音會比較大聲，
變化也比較多。如不慎挖破了種
子，整個種子挖除也可以。

還可以這樣做

用壓克力顏料在瓊崖海棠果
實的外果皮塗上綠色，突起
的紋路塗成黃色，最後竟然
變成了一顆Q版的哈蜜瓜！
用不同的顏色搭配組合，就
可以變出一顆顆五彩繽紛的
小哈密瓜。

千年桐

山頭飄落五月雪

- ■ 科名：大戟科
- ■ 別名：皺桐、廣東油桐
- ■ 英名：Mo-oil Tree
- ■ 原產地：中國大陸長江流域一帶

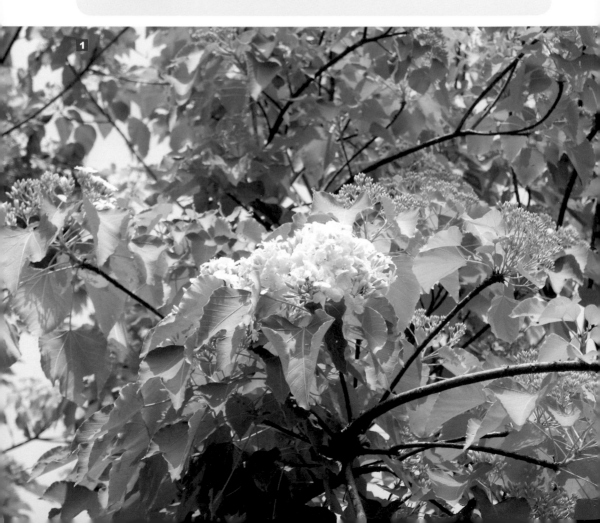

1

　　我們一般常說的油桐分成兩種，一種叫千年桐，一種叫三年桐，它們主要的分別在於：千年桐的果實外表有皺紋，所以又叫皺桐，它的葉子基部的腺體有柄，看起來就好像招潮蟹豎起的眼睛；而三年桐的果實表面是光滑無皺紋的，它的葉子基部的腺體無柄，看起來扁扁的，其實兩者很容易區別。

　　油桐葉子上的腺體，主要的功能是用來分泌蜜液，吸引螞蟻來覓食，螞蟻為了食物就會保護自己的地盤驅走其他的昆蟲，進而保護植物本身，這是一種植物和昆蟲間互利共生的行為模式。而分泌蜜液的行為，就好像乳牛提供牛奶一樣，一次不可以給很多，而且是持續性的，這樣保鑣才會每天為了食物，不定時地給予巡邏和保護。

　　每年四、五月間的梅雨時節，就是油桐花花開的季節，它的花冠雪白，頂生於樹梢，你是否曾經看過滿山遍野的油桐花海，那朵朵驚豔的白，令人目不暇給，尤其當風吹來，花朵旋轉掉落，令人彷彿置身於皚皚白雪之中，所以油桐花又叫「五月雪」。如果你還不曾欣賞過它的美，可別忘了每年四、五月間的約定！

　　千年桐的果實成熟前為綠色，成熟後轉為黑褐色，縱向開裂為三瓣，裡面各有一顆種子，種子的外形像無腳的褐色金龜子，背上有花紋。果實的外殼滿布皺紋，所以又叫「皺桐」，它的種子可以榨油，稱為桐油，主要用於塗料和油漆工業。

1.油桐為大戟科，落葉喬木。樹形高大可達10公尺，樹冠呈水平展開。**2.**葉互生，紙質，卵形或心臟形，長15至32公分，葉柄很長。**3.**葉片和葉柄的連接處具有分泌蜜汁的腺體，形似一對蟹眼。**4.**油桐花，圓錐花序頂生，花冠高雅雪白，基部略帶紅色，花五瓣呈五角星形，雄蕊為紅色，花粉為黃色。**5.**千年桐的果實成熟前為綠色，表面充滿皺紋，所以又叫皺桐。

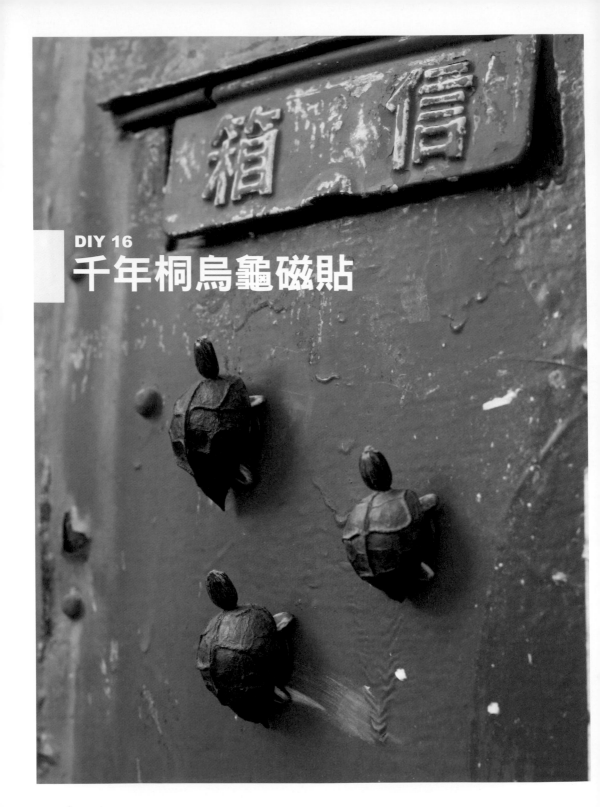

DIY 16
千年桐烏龜磁貼

DIY 發想

　　我有很多創作的靈感，都是來自果實和種子外形帶給我的啟發，比如碗花草的果實就像鳥的嘴巴，馬尼拉欖仁樹以及車桑子的果實就像翩翩飛舞的蝴蝶，栓皮櫟果實的帽子就像一頂假髮。當你認識得越多，你就會越發驚訝大自然的神奇和奧秘。當你第一眼看到千年桐的果實，它的外形和表面自然突起的紋路，會讓你聯想到什麼？有人說它一點也不像烏龜，倒像隻穿山甲，你認為呢？其實看山不是山，這正是山的美！上帝賦予它這樣特別的樣貌，就等你來替它創造新的藝術生命。

千年桐

- 賞果月份：① ② ③ ④ ⑤ ⑥ ⑦ ⑧ ⑨ ⑩ ⑪ ⑫
- 賞果地點：臺北土城桐花公園、苗栗三義挑碳古道、臺中大坑5號步道、海拔1000公尺以下山麓地。

千年桐的成熟黑褐色落果，表面佈滿著皺紋，果實自動縱向開裂為三瓣，內有一顆種子，外形像隻褐色的金龜子，背上有花紋。

材料

千年桐果實
裂片1瓣

鐵絲1段

鳳凰木種子
4顆

篦麻種子
1顆

直徑2cm
磁鐵1個

工具

細鋼刷

斜口鉗

小型磨刻機

熱熔膠槍

泡棉雙面膠

瞬間膠

圓嘴鉗

開始 DIY ▶▶ 千年桐烏龜磁貼

清理果殼 → 插入鐵絲 → 黏貼腳部 → 黏貼磁鐵 → 黏貼頭部

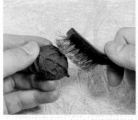

1 用細鋼刷刷淨果實的外殼，再用斜口鉗清乾淨殼內的果膜。

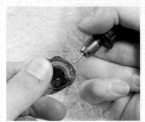

2 用磨刻機在烏龜頭部的位置鑽一個小孔預留鐵絲插入。

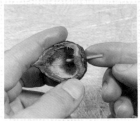

3 在頭部小孔插入一小段鐵絲。

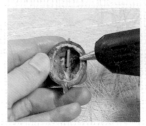

4 注入一些熱熔膠在內部鐵絲和烏龜腳部的位置。

5 將烏龜的四隻腳黏上。

6 讓烏龜站立，看看四隻腳黏貼的位置是否恰當、平衡。

7 腹部再注入滿滿的熱熔膠以粘合磁鐵。

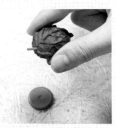

8 磁鐵先放在桌上，趁熱熔膠未乾前將烏龜正貼在磁鐵上。

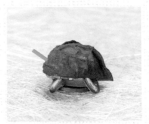

9 在熱熔膠未乾前，調整一下盡量讓四隻腳可以同時著地。

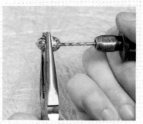

10 用磨刻機在蓖麻的種子上鑽一個孔洞。

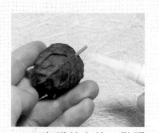

11 在鐵絲上塗一點瞬間膠。

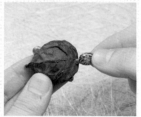

12 將蓖麻的種子插入頭部的位置黏合。

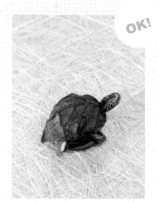

OK!

13 千年桐烏龜磁鐵完成。

小叮嚀

1 市售磁鐵常常只有一面具有磁性，注意有磁性的一面要朝下。

2 黏貼磁鐵時，熱熔膠要適量，太多會流出，太少則磁鐵容易脫落，以正好布滿磁鐵為最佳。

 還可以這樣做

發育不全的千年桐落果，外形可愛、質地堅硬，銀樺把它拿來作成飾品，自然樸實的外表讓人愛不擇手。

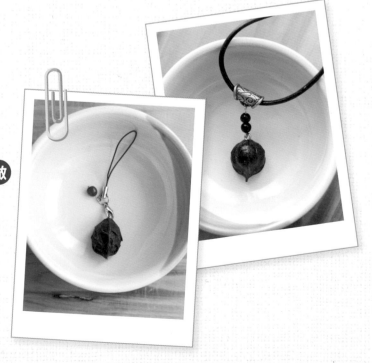

Nature 17
孔雀豆
此物最相思

- 科名：豆科
- 別名：相思豆
- 英名：Coralwood
- 原產地：印度、緬甸、泰國、馬來西亞及中國大陸南部

　　相傳有一位美麗的姑娘，為等待出海工作遲遲未歸的伴侶，每天在山坡上遙望遠方哭泣，哭到後來淚珠變成鮮紅色，灑在樹枝上長出了一顆顆「心中有心」（心形豆子中間還有一個愛心形狀）的美麗紅豆，人們便把這種紅豆叫做相思豆，當親朋好友離家遠行時，會讓他帶在身上，以此寄託思念；相戀的情侶也會把相思豆當作愛情的信物相互贈送。

　　臺灣的紅豆根據顏色和形狀的不同，大致可分為四種：第一種顏色為紅色或帶點橘紅色，直徑約0.3～0.5公分，形狀橢圓，學名為「小實孔雀豆」；第二種顏色鮮紅，外形像個愛心，學名為「孔雀豆」，俗稱為相思豆，就是本篇文章的主題；第三種顏色鮮紅，形狀如綠豆，三分之二的部分紅色，三分之一的部分黑色，黑的中間有個小白點（種臍），學名為雞母珠；第四種為臺灣特有種，顏色鮮紅，扁球形，徑約0.6～0.7公分，學名為「臺灣紅豆樹」。

　　相思樹是大家所熟悉的樹木，它生長在全省各地低海拔的山林裏，數量極為龐大。我們俗稱的相思豆是相思樹的種子嗎？還是只是名字的巧合呢？其實孔雀豆的種子俗稱相思豆，它和相思樹都是豆科家族的成員，但是外形卻相差很多，絕不可混為一談，孔雀豆的葉為二回羽狀複葉，相思樹的葉為鐮刀狀披針形；孔雀豆莢果長而彎曲外表念珠狀，種子鮮紅色；相思樹的莢果較短表面扁平，種子黑色小而扁平；孔雀豆的花序呈長穗狀，而相思樹的花序呈圓球狀。

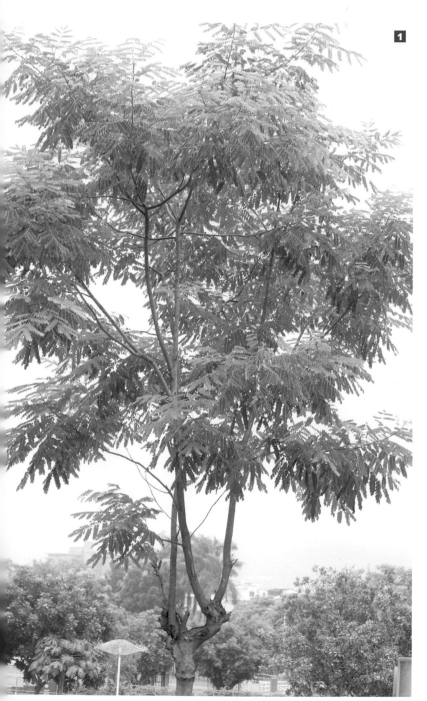

1.孔雀豆為落葉性喬木，樹幹灰褐色，全株有毒。**2.**二回羽狀複葉，小葉長卵形。**3.**花金黃色，花序呈長穗狀，頂生，長10～16公分，花瓣5枚。**4.**莢果彎曲呈念珠狀。

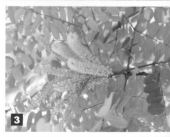

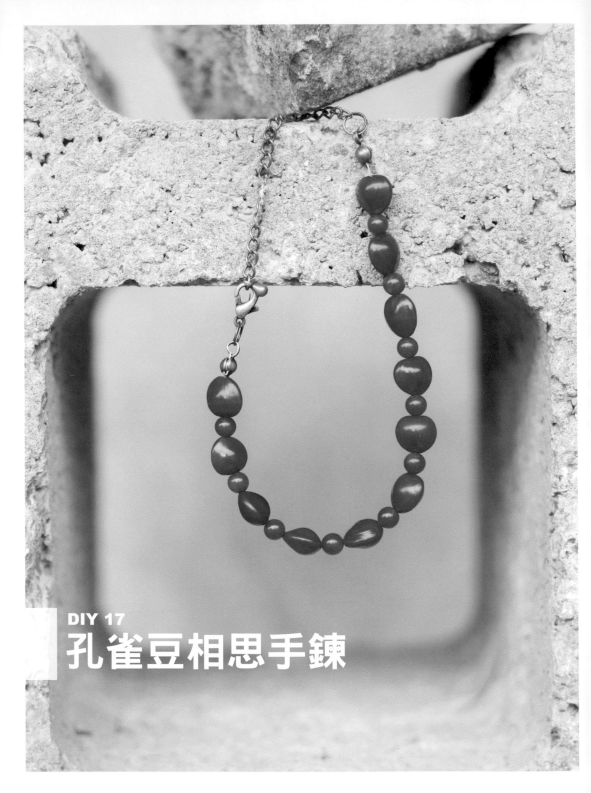

DIY 17
孔雀豆相思手鍊

DIY 發想

　　紅豆寄相思，從古至今流傳了許多的佳話，唐朝著名的詩人王維的《相思》：紅豆生南國，春來發幾枝，願君多采擷，此物最相思。這首五言絕句借物抒情，使紅豆成為最負盛名的相思豆。孔雀豆的種子鮮紅色，心型，外表堅硬且有光澤，甚為美觀，因此常被加工做成各種飾品。戀愛中的情侶經常會相互贈送，隨身攜帶以慰相思之苦，如果你還不曾送相思豆給你的伴侶，不妨考慮準備這樣一份特別的定情信物。

孔雀豆

- **賞果月份：**① ② ③ ④ ⑤ ⑥ ⑦ ⑧ ⑨ ⑩ ⑪ ⑫
- **賞果地點：**南投草屯臺灣工藝文化園區、臺灣省林業試驗所六龜分所扇平自然教育區、中南部公園、校園常見樹種。

成熟後的莢果外表深褐色，光滑無毛，莢果開裂會呈螺旋狀扭曲，這時種子多半不會以自力彈射的方式離開母株傳播，而是以種臍連著莢果繼續停留在樹上。種子鮮紅色，心形，外表堅硬，光亮如漆，中間還有有一顆愛心，所以，俗稱「心中有心」，徑0.7～0.9公分，厚約0.5公分。種仁黃色，有劇毒。

材料

孔雀豆11顆

珊瑚石串珠10顆

鋼絲1卷

加長鍊條1條＋C圈＋收線夾＋問號勾

擋珠1顆

工具

剪刀

尖嘴鉗

開始 DIY ▶▶ 孔雀豆相思手鍊

鋼絲加鏈	→	穿入種子	→	穿入串珠	→	手鍊收尾

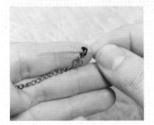

1 取一段比手腕寬度長的鋼絲穿過收線夾。

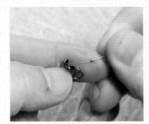

2 鋼絲再穿過擋珠。

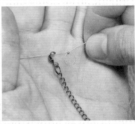

3 打一個死結,然後拉緊。

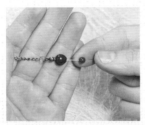

4 剪斷多餘的鋼絲。

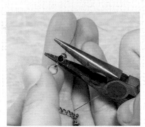

5 用尖嘴鉗壓合擋珠,把擋珠收入收線夾內,再夾合收線夾。

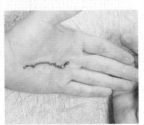

6 如此一來即完成鋼絲和加長鍊的結合。

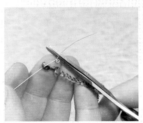

7 鋼絲穿過孔雀豆,再穿過串珠。

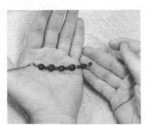

8 衡量手腕寬度以決定手鍊的長度,重覆7的步驟直到長度OK。

OK!

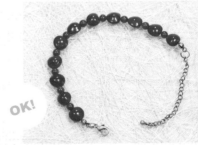

9 以和步驟1～5一樣的方式做收尾,即完成孔雀豆相思手鍊。

小叮嚀

1 加長鍊、收線夾、擋珠、問號鉤等配件,建議選購白K或銅製的材質會比較耐用。

2 鋼絲也可以用魚線來代替,多繞兩圈穿過擋珠後再壓平會更緊實。

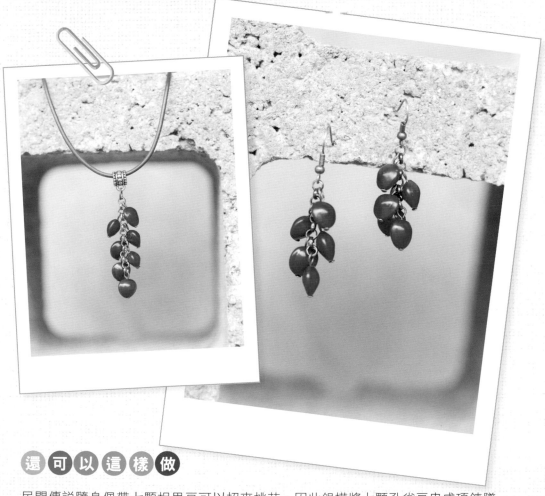

還可以這樣做

民間傳說隨身佩帶七顆相思豆可以招來桃花,因此銀樺將七顆孔雀豆串成項鍊墜飾,讓人佩帶上它天天都能帶來好人緣。如果這樣還嫌不夠,就再戴上孔雀豆耳飾,造型耀眼、氣質加倍,讓您不受歡迎也難!

黃花夾竹桃

長在樹上的金元寶

- 科名：夾竹桃科
- 別名：番仔桃
- 英名：Yellow Oleander
- 原產地：熱帶非洲、印度

1

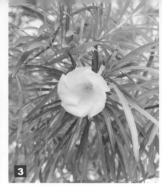

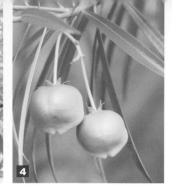

　　很多人都知道，夾竹桃科的植物都含有劇毒，而黃花夾竹桃又比紅花夾竹桃更毒。曾經有人把黃花夾竹桃種在魚塘邊，當花朵盛開時，竟發現池塘裏的魚兒大量死亡，最後才知道，是因為魚兒誤食了黃花夾竹桃洛在水中的花朵。以前也有過一則新聞，有一家人出遊野餐，忘了帶筷子便折下夾竹桃的樹枝當成筷子來使用，結果全家中毒昏迷。黃花夾竹桃最毒的部分是種仁，如果誤食種仁，嘴巴會有灼痛以及麻木的感覺，喉嚨則乾燥、刺痛，嚴重時會引起腹瀉、昏睡、血壓升高，甚至心臟阻塞而導致死亡。

　　黃花夾竹桃全株具有劇毒的乳汁，那是不是具有乳汁的植物都含有劇毒呢？其實像木瓜和榕科的植物都具有乳汁，但是它們並沒有毒。那麼我們要如何才不會誤食有毒的植物呢？平時，我們可以多參考野外求生的植物圖鑑，確定可食才能品嚐，在戶外，我們可以採一片小葉放在舌尖，如果有麻辣的感覺，就應立刻吐掉並且趕快漱口。碰到有乳汁的植物，除非我們認識且確定無毒，盡量不要碰觸。哺乳類動物吃過的植物，我們可以吃，小鳥吃過的植物我們不一定可以吃，有甜味或苦味的植物多半可以吃，但就算可以吃的植物，也不要一次吃太多。另外，顏色鮮豔、從來沒有見過的植物或菇類也不要輕易嘗試。平時我們只要注意上述幾點，有毒的植物其實一點也不可怕。

　　黃花夾竹桃的果實去除外層的綠色果皮後，種子看起來就好像黃澄澄的金元寶，如果說黃花夾竹桃的種子是金元寶，那麼黃花夾竹桃不就是一棵掛滿金元寶的「搖錢樹」了嗎？

1.常綠小喬木，株高3～6公尺。全株具白色乳汁，有劇毒。（張雅倫／攝）**2.**樹皮棕褐色，皮孔明顯。（張雅倫／攝）**3.**花為鮮黃色漏斗狀。**4.**果實為青綠色，成熟後轉為黑褐色。**5.**葉線形，中勒明顯，兩端均銳。（張雅倫／攝）**6.**粉紅夾竹桃的花和果實。

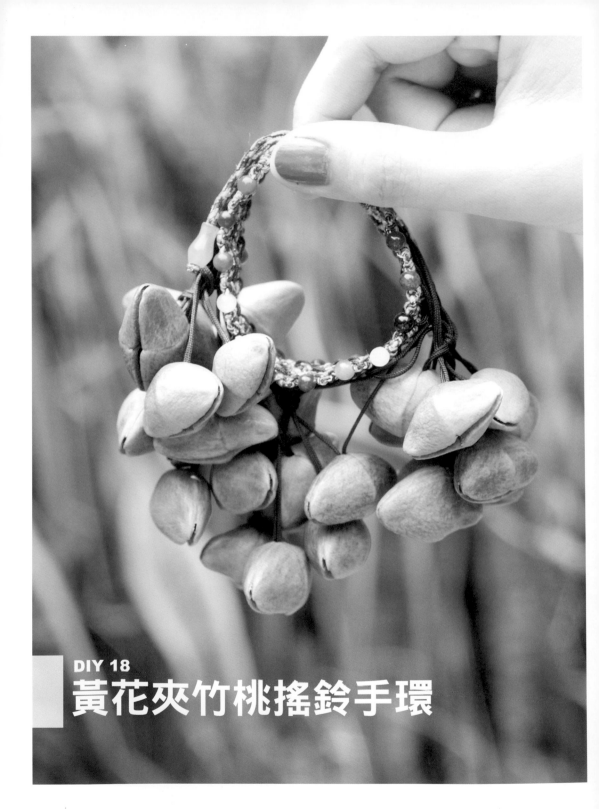

DIY 18
黃花夾竹桃搖鈴手環

DIY 發想

在一個偶然的機會裏，我欣賞了一場由南美原住民所表演的的音樂和舞蹈，在表演中我看到一樣非常特別的樂器，它的外形就像一隻大型的雞毛撢子，取代雞毛的是數以百計的種子，所以在震動棍棒的時候，就會發出非常嘹亮和清脆的聲音，那聲音搭配原住民粗獷的舞蹈，令人震撼不已，久久無法忘懷。後來在遍尋資料後才知道，原來，南美安地列斯山脈原住民祈福用的傳統樂器是用黃花夾竹桃的種子所做成的，而黃花夾竹桃在臺灣也是很普遍的庭園植物。於是這幾年來，我經過多次嘗試和失敗後，終於完成這一個黃花夾竹桃搖鈴手環，它發出來的音響十分悅耳動聽，讓人忘卻製作過程的辛苦。

黃花夾竹桃

■ 賞果月份：① ② ③ ④ ⑤ ⑥ ⑦ ⑧ ⑨ ⑩ ⑪ ⑫
■ 賞果地點：臺灣大學、臺中市霧峰區立法院辦公室、臺南公園、海拔800公尺以下的地區。

果實成熟後青綠色的外果皮會轉變成黑色，內有黃褐色種子1粒，木質堅硬，表面光滑，兩面凸起，外表看起來有點像個小元寶，種仁乳白色，有劇毒。

材料

黃花筴竹桃
種子20顆

繩線1捲

現成手環1個

工具

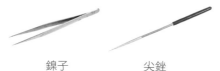

鑷子　　　　　尖銼　　　　　剪刀　　　　　鋼絲

開始 DIY ▶▶ 黃花夾竹桃搖鈴手環

處理種子 → 穿針引線 → 加上手環

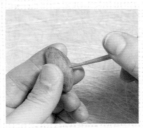

1 用鑷子將果實內的種仁掏乾淨。

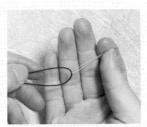

2 用尖銼在種子背部的凹陷處鑽出一個貫穿種子的孔洞。

3 剪一段鋼絲對折做成引針來引繩線。

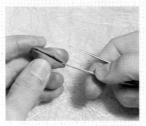

4 用鋼絲引線的方式引繩線穿過手環，再穿回來。

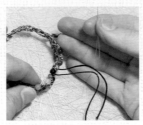

5 引出兩條繩線。

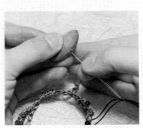

6 將兩條繩線穿入種子背部的孔洞。

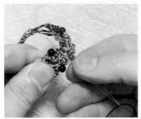

7 將兩條繩線穿過種子的孔洞後拉出來。

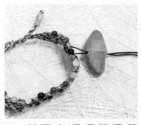

8 種子和手環間保留3～5cm的距離。

9 將繩線打個結，剪掉多餘的線頭。

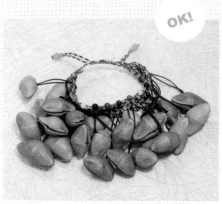

10 重覆1～9的步驟20次後，即可完成作品。

還可以這樣做

想想看，黃花夾竹桃種子的外型，除了像金元寶，它還像什麼？把它換個角度轉過來看看，開裂的部位，是不是像一張裂開的大嘴巴？銀樺把黃花夾竹桃種子拿來當成青蛙的嘴巴，青蛙眼睛是用爪哇旃那的果實和行旅椰子的種子做的，身體則是血藤種子。青蛙做好之後組合成一個逗趣又實用的memo夾，每個人看到了都忍不住直呼「好可愛」喔！

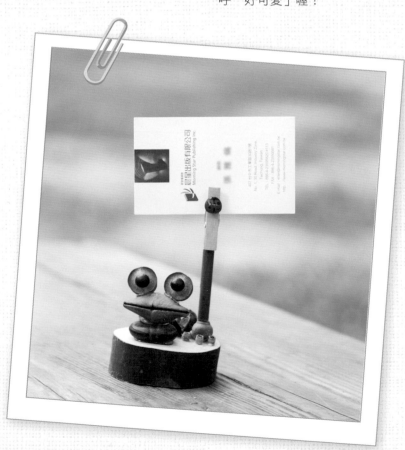

盾柱木

優雅秀氣的鳳眼

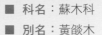

- 科名：蘇木科
- 別名：黃燄木
- 英名：Wingfruit Peltophorum
- 原產地：熱帶亞洲及美洲、澳大利亞

1.盾柱木屬落葉大喬木，是常見的行道樹。

盾柱木屬落葉大喬木，因花的柱頭形狀像盾，故名。它的花期可從夏天到秋天，長達半年之久，開花時，滿樹黃花叢生在樹冠頂端，有如黃色火焰燃燒一般，十分耀眼，故又名「黃焰木」。

很多人第一眼看到盾柱木時，很容易將它們誤認為是「鳳凰木」。它們同樣屬於蘇木科，葉序都是「二回偶數羽狀複葉」，也都在寒冬落葉。因此，當枝繁葉茂尚未開花結果時，確實容易混淆！但是，你只要仔細觀察，盾柱木全株均被有華麗的紅褐色茸毛，而鳳凰木枝條光滑；伸手觸摸盾柱木的小葉時，會有黏膩膩的感覺依附在你的指腹間，而鳳凰木則相對乾爽潔淨。不過因為盾柱木的花期很長，而且宿存的莢果會掛在樹上相當長的時間，所以大部分的時間只要對照花或莢果的特徵，就很容易辨認了。

如果我們仔細觀察植物的莖幹或分枝，經常可以看到很多造型不同的小孔洞。盾柱木的灰褐色樹幹上，就長滿了許多明顯的小孔，植物為什麼要有這樣的構造，而這樣的小孔有什麼用途呢？

在植物學上我們稱這些小孔叫做「皮孔」，它可以幫助植物做氣體的交換。很多桑科、豆科植物的莖幹上都普遍存在這樣的現像。但是，像九芎、檸檬桉等植物，它們的樹皮光滑無比，完全沒有皮孔，難道就不用呼吸嗎？其實沒有皮孔的植物，它們可以利用樹皮上的小縫隙或者葉面上的氣孔來進行氣體的交換，而不是不用呼吸的。

皮孔的形狀會隨著樹種的不同而不一樣，有的外形像個嘴巴；有的像迷人的小眼睛；有的小小的、密密麻麻的，就像得了麻疹一樣，下回到野外觀察植物時，記得帶一支放大鏡，用心觀察各種植物的皮孔喔！

2.樹皮灰褐色，有明顯的皮孔。**3.**二回羽狀複葉，小葉長橢圓形。**4.**圓錐花序，頂生，有淡淡的香味。花序及小葉柄均被有褐色毛茸。**5.**莢果赤褐色，內有種子 1～4 枚，外表有明顯的脈絡。

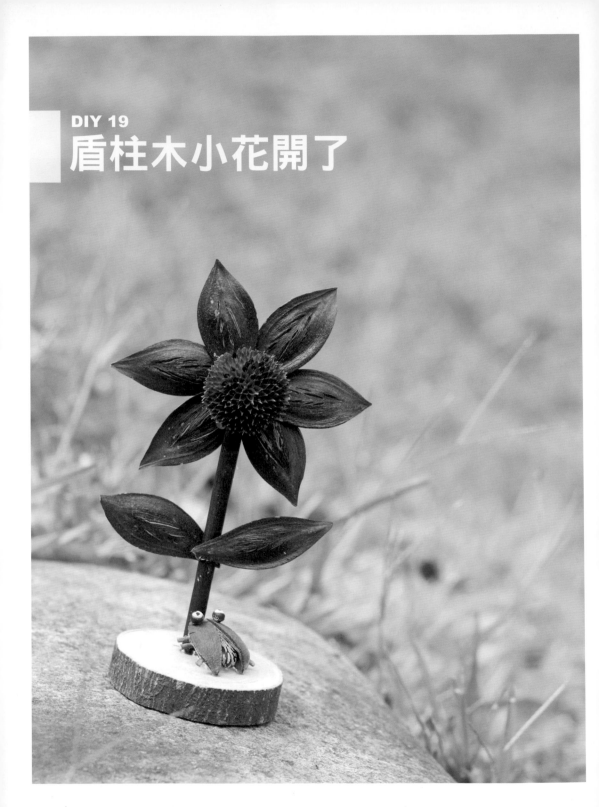

DIY 19
盾柱木小花開了

瓢蟲暗戀花的美，癡心仰望，久久不肯離去。

花，兀自綻放，瓢蟲，只是瓢蟲。

算了吧！

不要癡心地追尋天空的浮雲，

不要再痛苦地追求永遠得不到的愛情，

算了吧！就這樣算了吧！

盾柱木

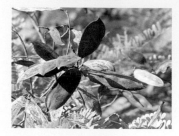

■ 賞果月份：① ② ③ ④ ⑤ ⑥ ⑦ ⑧ ⑨ ⑩ ⑪ ⑫
■ 賞果地點：臺北市大安森林公園、臺中市東光路、高雄市228公園、低海拔平原地區。

莢果扁平有翅，長橢圓形，赤褐色，外表有縱向的脈絡，內有種子1～3枚，具有一枚種子的果實，兩端漸尖，橫看像個美麗的鳳眼，非常漂亮。種子扁平細長，淡褐色，外形像個小腳丫子。

材料

盾柱木莢果8個

王爺葵果實1顆

直徑約6cm的
圓木片1個

大花紫薇果實1顆

篦麻種子1顆

黑色壓克力
顏料1罐

免洗筷1支

工具

斜口鉗

熱熔膠槍

水彩筆

吹風機

小型磨刻機

瞬間膠

奇異筆

開始 DIY ▶▶ 盾柱木小花開了

製作小花 → 底座鑽孔 → 製作瓢蟲 → 組合完成

1 剪下盾柱木的果柄，約0.7cm共六支，預備作為瓢蟲的腳。

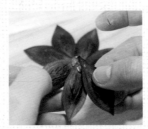

2 依順時針方向塗一點熱熔膠，一一黏合盾柱木莢果。

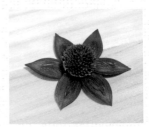

3 在花朵中心塗一點熱熔膠，黏上王爺葵果實。

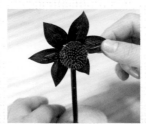

4 剪一段約9cm的免洗筷，塗上黑色壓克力顏料再吹乾。

5 用磨刻機在圓木片上鑽一個孔以插入免洗筷。

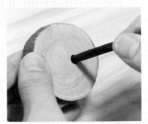

6 注入一點熱熔膠在圓木片的孔洞裡，並插入竹筷作為花莖。

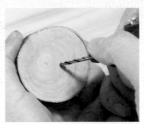

7 塗一點熱熔膠在花莖上，然後把花朵黏貼上花莖，調整看看。

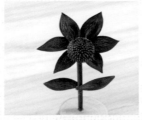

8 花莖上再貼上兩片盾柱木莢果當作葉子，即完成盾柱木小花。

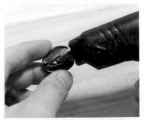

9 剝取部分大花紫薇的果實，並注入一點熱熔膠。

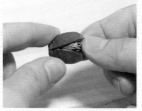

10 黏貼入篦麻種子，作為瓢蟲的身體。

11 盾柱木果柄黏入大花紫薇的果實內，成為瓢蟲的腳。

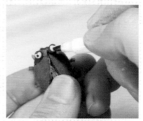

12 用瞬間膠黏上倒地鈴成為眼睛，然後點出眼珠。

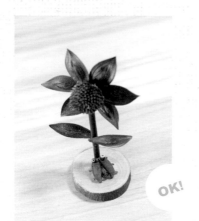

OK!

13 用熱熔膠把瓢蟲黏在圓木片上靠著花莖，即完成作品。

小叮嚀

1 在黏合盾柱木莢果時，應趁熱熔膠尚未乾燥前，調整花瓣的間隔和角度，不滿意可以拔掉重黏。

2 若無王爺葵果實，可用磨盤草或其它適合的果實代替。篦麻種子也可以用其他種子代替。

還可以這樣做

盾柱木的成熟莢果為深褐色，外表有點開裂的紋路十分特別，銀樺總覺得它好像鳥類的翅膀，於是便把盾柱木的莢果當成貓頭鷹的雙翼，加上大扁雀麥果實做成的冠毛、水黃皮果實的身體、爪哇胝那果實的眼睛、青剛櫟葉芽的鳥爪，這樣的貓頭鷹是不是既可愛又別緻？

小西氏石櫟

比人類聰明的防治之道

- 科名：殼斗科
- 別名：油葉柯、油葉石礫
- 英名：Konishii Tanoak
- 原產地：臺灣特有種，海南島、臺灣中南部

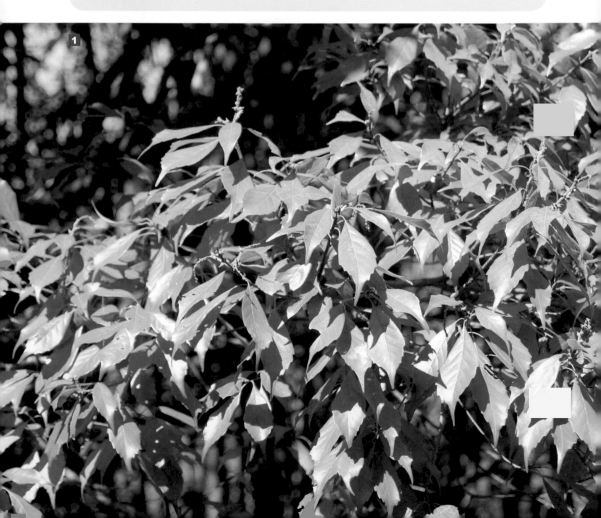

當你第一眼看到小西氏石櫟的果實時，是不是立刻聯想到「冰原歷險記」裡貪吃的松鼠就算天崩地裂也要緊緊抱著的那顆果實？小西氏石櫟的果實就是這類的堅果。它不但好吃，而且外表光亮堅硬，很多人都喜歡拿來蒐藏把玩。

小西氏石櫟屬殼斗科常綠小喬木，幹皮灰褐色，縱向細縫裂。多分佈臺灣中南部海拔500公尺左右的闊葉林內。花為白色，呈穗狀花序，雌雄同株（在同一棵樹上有雌花和雄花，且外觀和構造都不相同）。它們多半靠風力傳播，通常雄花會先開，等雄花和其它植株授粉凋謝後，雌花再開，目的主要是為了避免「自花授粉」，影響後代的品質。人類社會也是一樣的，在中國古代有「同姓不得結婚」的法律規定，以避免近親交配，產生不良的遺傳基因；而植物卻是天生就有這種防治機制，由此看來，植物似乎比人類聰明多了。

所謂殼斗科植物，主要的特徵是它們的果實都是由一個「殼」帽和一個「斗」身（堅果）所組成。而殼帽和堅果的外形以及殼帽包覆堅果的大小，就成為殼斗科植物辨識的主要依據。比如，小西氏石櫟的殼帽包覆堅果基部約三分之一處，外形就像戴著一頂帽子的稻草人，鬼櫟的外殼將整個堅果完全包覆住，外表看不到堅果。另一個辨識的重點就是殼帽的外表和形狀，殼帽是由總苞特化而成，每一種殼斗科植物的殼帽外表和紋路都不相同，有的表面呈同心圓紋路，有的表面呈覆瓦狀排列，有的表面有毛，有的表面有刺，而小西氏石櫟的表面像是三角型的鱗片，呈覆瓦狀排列。

很多的人認為殼斗科的果實外表都很接近，容易混淆，其實只要仔細觀察，並掌握上述辨識技巧，就不會搞錯了。

1.小西氏石櫟為常綠小喬木，葉子外表看起來油油亮亮的，所以又叫「油葉柯」。
2.葉呈長橢圓形，有尾尖，長0.9～1.1公分，上半部具粗齒。小枝纖細，有明顯的白色斑點，即氣孔。
3.葉背中肋及側脈交點有毛叢，葉脈有很明顯的突起，是製作拓葉最好的素材。
4.堅果扁圓或圓頂形，殼斗淺碟形，鱗片三角形，有絨毛。

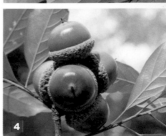

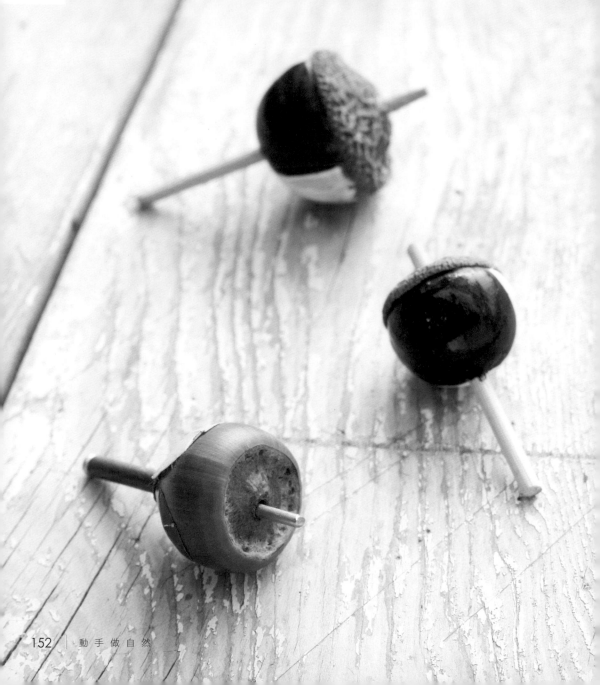

DIY發想

　　銀樺有很多作品，創作靈感都來自於童年時期最美好的回憶。小時候在離家不遠的地方有幾棵小西氏石櫟，秋天一到，我們就會撿拾成熟掉落的果實，用一根竹籤貫穿整個果實，做成陀螺來玩。另外，我們還會用鐵釘將它的尾部鑿出一個孔，做成一個有趣的口笛，可以吹出很嘹亮的聲音。雖然，小時候的我並不知道它的名字，但是在那個物質極度缺乏的童年，它為我們的生活增添了許許多多的繽紛色彩。

小西氏石櫟

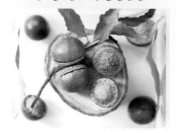

- **賞果月份：**①②③④⑤⑥⑦⑧⑨⑩⑪⑫
- **賞果地點：**臺中大坑5號步道、南投埔里蓮花池、海拔700公尺以下的山坡、闊葉林內。

堅果，扁圓或圓頂形，高約1.8～2.4公分，橫徑約2.3～3.3公分，殼斗淺碟形，鱗片三角形，有絨毛，包被堅果不及一半。外型看起來像頂小斗笠，果實成熟後掉落常分開為殼帽和斗身。

材料

小西氏石櫟果實1顆

做鐵工用的拉釘1支，五金行可購得

各色標籤貼紙，文具行可購得

工具

小型磨刻機

6mm套筒夾

6mm木工用鑽頭

熱熔膠槍

銼刀

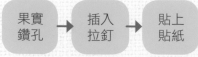

開始 DIY ▶▶ 小西氏石櫟轉轉陀螺

果實
鑽孔 → 插入
拉釘 → 貼上
貼紙

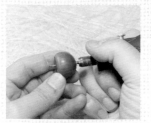

1 使用磨刻機鑽孔貫穿
果實的中心。

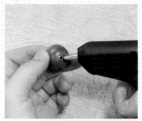

2 在孔內注入熱熔膠。

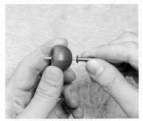

3 在熱熔膠未乾前插入
拉釘。

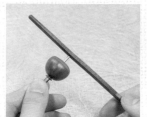

4 待熱熔膠乾燥之後,
用銼刀磨平拉釘的底
部。

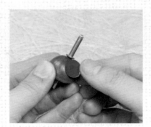

5 在果實表面貼上不同
顏色的貼紙。

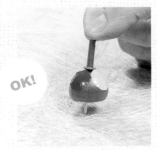

OK!

6 小西氏石櫟轉轉陀螺
完成。

PLAY 旋轉時因為視覺暫留作用,紅色加黃色的貼
紙會變成橘色色塊。

PS 也可用烤肉竹籤
取代拉釘。

小叮嚀

1 貼上各種顏色的貼紙，可以觀察陀螺旋轉時的顏色變化。

2 也可以用壓克力顏料進行彩繪，代替顏色貼紙。

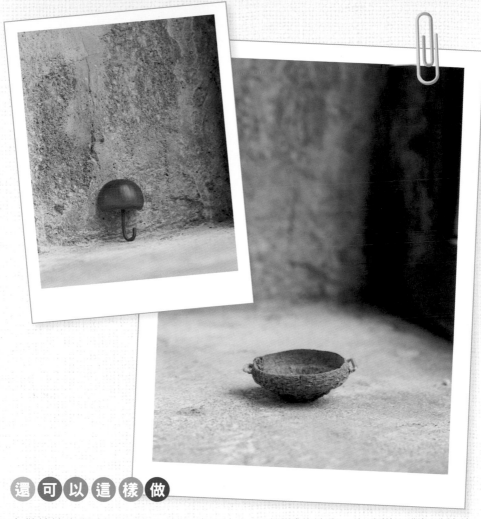

還可以這樣做

在做轉轉陀螺時，小西氏石櫟果實不小心弄破變成兩半了，怎麼辦？我把破掉的一半果實插入一根鐵絲彎一下，這樣像不像一支可愛的小雨傘？小西氏石櫟的斗身可以拿來做成轉轉陀螺，那殼帽呢？把殼帽翻過來，底部用砂紙磨一下，兩旁加上彎彎的把手，就成了一個迷你平底鍋。

石栗

堅定之心永不改變

- ■ 科名：大戟科
- ■ 別名：油桃
- ■ 英名：Indian Walnut
- ■ 原產地：馬來西亞、玻里尼西亞、麻六甲及菲律賓群島

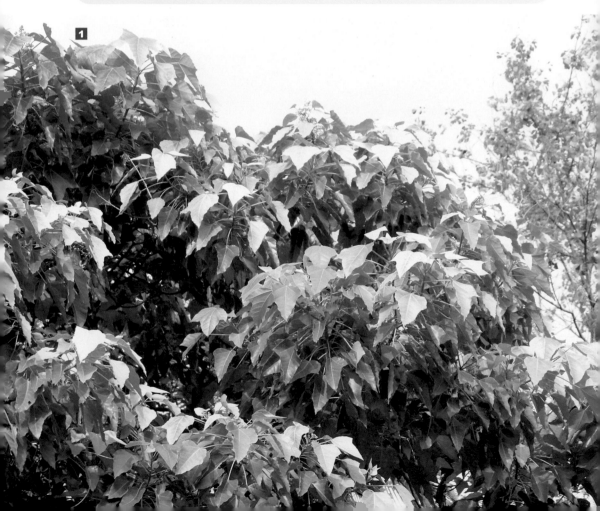

1

石栗屬於大戟科的常綠喬木，因果實的外表似心形、栗形，且堅硬如石，故得名。它生長迅速，樹型優美，且對環境的適應能力很強，常栽培做為庭園樹種或市區的行道樹。

大戟科植物多半生長迅速而且莖幹質輕容易斷裂，所以有攀樹經驗的人都知道，石栗這種植物的枝幹是不能夠承載重量的。另外它的果實堅硬如石，如果從高處落下，很容易砸傷車子，所以建議開車的人可不要把車子停在石栗樹下，否則碰到颱風來襲或果實成熟的季節，不是被風吹斷的枝幹打到，不然就是會被落下的果實砸到，車子肯定是要遭殃。如果你以為我在開玩笑，不妨在颱風來襲時把車子停在石栗樹下，相信從此您將對石栗會有更深一層的了解。

石栗果實成熟後，外種皮很薄，呈淡褐色，內有種子1～2粒，種子的外表起初是土黃色，如果將它放在戶外，讓它自然地接受日曬雨淋，經過一段時間後，種子表面會逐漸轉變成白色，接著白斑會慢慢一點一點的剝落，變成黑白相間的顏色，最後整個種子變成黑色，又因其種仁富含油脂，所以最後整個種子會變得十分黝黑油亮！

將種子放置戶外後，不妨每隔一段時間就去留意它的變化，並偶爾將它翻個面，在種子外表顏色變化的過程中，黑白相間的顏色最是美麗，到了這一個階段，就可以把石栗收起來，然後用較軟的鋼刷將種子表面刷乾淨、刷亮，再塗上一層亮光漆，這樣一來就可以長久留下石栗黑白相間的美麗紋路了。

1.石栗屬大戟科常綠喬木，樹型優美。2.葉互生，成熟葉橢圓形，未成熟葉成三或五裂。嫩枝和幼葉外被白色星狀茸毛。3.花多數，白色，呈頂生的圓錐花序，有淡淡的芳香。4.果實球形至卵形，略扁平，有毛茸，內有種子1～2枚，種仁可作為油漆、肥皂、蠟燭等製品的原料。

情比石堅石栗鑰匙圈

DIY 發想

　　石栗的種子，外表就像個心形的石頭，所以它有一個美麗的花語──「堅定之心」。銀樺老師配合臺灣工藝文化園區於2008年情人節創意市集，設計出一對鑰匙圈作品──兩顆石栗分別搭配一顆無患子和一顆相思豆，取其情比「石」堅、「無患相思」之意。情人相聚相守最是甜蜜，縱然分隔兩地，只要兩心堅定，自然心心相印、無患相思。僅獻給天下所有的情人，願有情人終成眷屬。

石栗

- **賞果月份：** ① ② ③ ④ ⑤ ⑥ ⑦ ⑧ ⑨ ⑩ ⑪ ⑫
- **賞果地點：** 臺北市植物園、臺中市萬壽公園、臺南公園、海拔100～300公尺山坡地。

　　石栗的果實未成熟時呈草綠色，外表覆有茸毛，看起來有點像桃子，所以別名「油桃」。果實成熟後，外種皮轉為淡褐色，內有1～2顆核果，堅硬如石，外表看起來就像貝殼化石一樣。種殼的裡面含有高油脂的肉質種仁，新鮮的種仁有毒，可做緩瀉劑，但烤過的種仁可食且味如花生，只是進食過量可能引致腹瀉和嘔吐。

材料

石栗種子1顆

無患子種子1顆

羊眼針1支

T針1支

鑰匙圈1副

工具

細鋼刷

銼刀

小型磨刻機

水彩筆刷

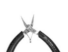
亮光漆

圓嘴鉗

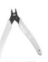
雙面膠

斜口鉗

159

開始 DIY ▶▶ 情比石堅石栗鑰匙圈

刷磨種子 → 加羊眼針 → 上亮光漆 → 加無患子 → 加鑰匙圈

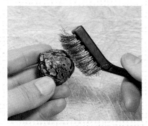

1 用細鋼刷將種子表面刷乾淨。

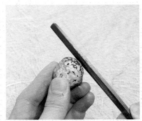

2 以銼刀修磨種子外殼，磨出比較漂的紋路。

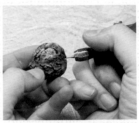

3 用磨刻機在種子的頭端鑽一個小孔。

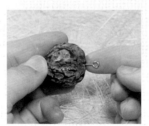

4 羊眼針沾一點瞬間膠，鎖入種子小孔。

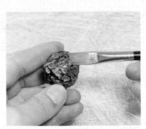

5 種子表面塗上一層亮光漆。

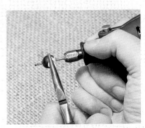

6 用磨刻機在無患子種子上鑽出一個貫穿的洞。

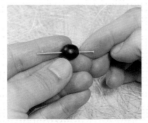

7 用T針穿過無患子的洞。

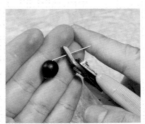

8 用斜口鉗剪除T針多餘的長度。

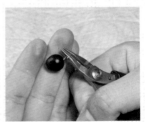

9 用圓嘴鉗將T針彎成一個圈。

10 成為一個無患子墜飾。

小叮嚀

1 石栗種子非常堅硬，沒有鑽孔或孔鑽得太小的話，無法鎖入羊眼針。

OK!

11 石栗加裝無患子墜飾和鑰匙圈即完成作品。

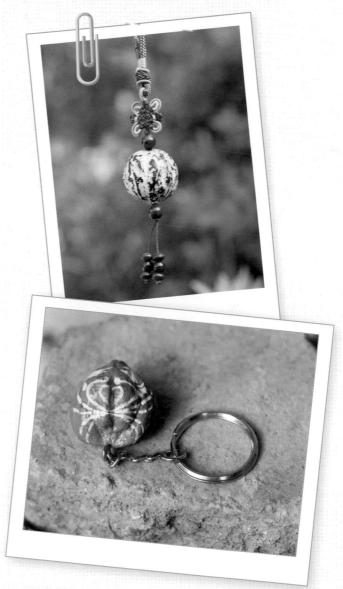

還可以這樣做

石栗種子也相當適合做彩繪效果，另外，若是加上中國結就搖身一變成具有傳統風味的飾品。

冬

22
鐵樹

23
血藤

24
苦楝

25
檸檬桉

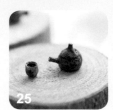
26
楓香

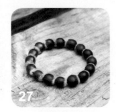
27
無患子

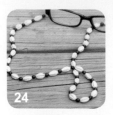
28
短尾葉石櫟

29
臺灣胡桃

30
三斗石櫟

Winter

鐵樹

展翼翱翔的金鳳凰

■ 科名：蘇鐵科
■ 別名：鳳尾蕉、鳳尾松
■ 英名：Sago Palm
■ 原產地：中國大陸、爪哇、琉球及日本南部

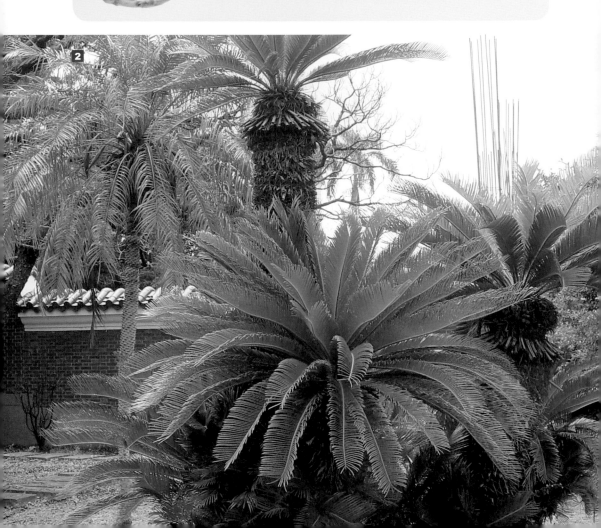

鐵樹又名蘇鐵，四季長青，是非常良好的庭園景觀植物。這類植物，大約在三億年前就廣泛分布在歐亞大陸及澳洲大地上了，是一種古老的孑遺植物，也算是活化石。

蘇鐵是雌雄不同株的，雄毬長在樹頂上，像個千層寶塔，金色燦爛，呈現著祥和富裕的景像，有人說這叫「鐵樹開花」，是吉祥的象徵，更有人以為鐵樹要六十年才會開花一次，所以中國古代還以「鐵樹開花」比喻不可能或是非常罕見的事情。

為什麼人們會把鐵樹開花當成稀奇的事情呢？原來，蘇鐵的原產地是在炎熱的熱帶地區，所以它特別怕冷，一旦受凍就不會開花。中國地處北半球，大部分地區都是溫帶與接近寒帶的氣候，所以鐵樹常因氣候太冷而長得又矮又小而且終生不開花。

其實在臺灣，鐵樹開花是極為平常的事情。因為臺灣地處亞熱帶，所以鐵樹只要成長到一定的年齡（大約十歲以上），幾乎就可以年年開花。鐵樹的壽命非常長，一般可活到兩百多歲，在南洋熱帶地區，有的鐵樹甚至可以長到二十多公尺高。

臺灣另有一種特有種的鐵樹，學名叫「臺東蘇鐵」，它和蘇鐵的差異在於：臺東蘇鐵的羽狀複葉平展，蘇鐵的葉序呈「ｖ」字型，所以只要從遠處觀察就可以輕易分辨；臺東蘇鐵的小葉平整不反捲，而蘇鐵的小葉葉緣反捲，所以小葉的橫切面看起來就像麥當勞的「ｍ」字；另外，臺東蘇鐵的果實較圓，而蘇鐵的果實呈水滴狀。

1.相傳蘇鐵的形態乃是由金鳳凰變成，因此它也有「鳳尾蕉」的別名。瞧！它果實的外苞片是否就像一隻開展的金鳳凰尾巴。（張雅倫／攝）2.四季常綠，樹高1～3公尺，主幹粗大，全株密被遺留的葉柄殘痕。3.鐵樹的幼葉捲曲，上面佈滿著白色的絨毛，這樣可以保護它避免受到蟲害。4.近基部的數對小葉退化成棘刺。5.高挺直立的雄花，像一座金色的寶塔。6.鐵樹的雌花，外表像一頂美麗的皇冠。

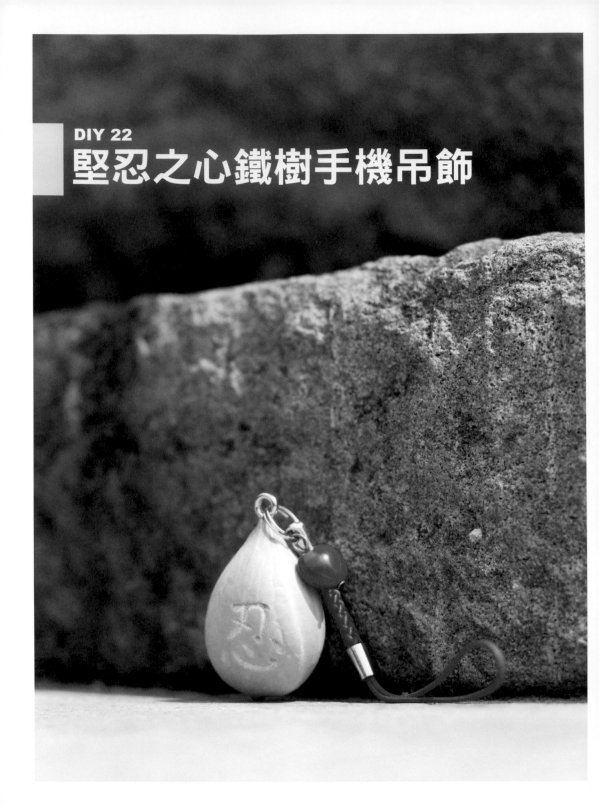

DIY 22
堅忍之心鐵樹手機吊飾

DIY 發想

　　鐵樹的種子外型十分特別，質地非常堅硬，象徵著堅毅不拔的精神，經常被人打磨過後用來做成飾品。這個鐵樹手機吊飾，是鐵樹果實加上一顆愛心形的紅色孔雀豆，代表著堅忍之心。凡事堅定、凡事忍耐，就能夠完成心中的夢想。鐵樹種子十分堅硬，所以很適合做雕刻或彩繪，但是雕刻時要特別注意，它的外表雖然堅硬，但厚度大約只有2～3mm，所以只能做淺層的浮雕創作。

鐵樹

■ **賞果月份：**①②③④⑤⑥⑦⑧⑨⑩⑪⑫
■ **賞果地點：**臺北市植物園、臺中市孔廟、高雄市原生植物園、低海拔平原地區。

外種皮為鮮豔的橘紅色，外覆白色的柔毛，外形似水滴狀或橢圓狀。內種皮白色堅硬，種仁乳白色，含蛋白質、脂肪、蘋果酸等成份，磨成粉末，可做成蘇鐵餅，供烤食，味道似栗。

材料

鐵樹果實1顆

羊眼針1支

孔雀豆1顆

T針1支

雙圈1個

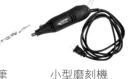
手機吊飾1個

工具

水盆　　細鋼刷　　銼刀　　尖銼　　鉛筆　　小型磨刻機

除淨種皮 → 加羊眼針 → 雕刻圖案 → 加孔雀豆 → 加上吊飾

1 將鐵樹種子浸泡於水中使皮軟化。

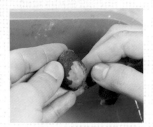

2 剝除已軟化的外種皮。

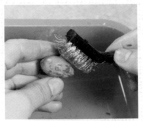

3 用細鋼刷刷乾淨殘餘的外種皮。

4 種子乾燥之後用銼刀稍微磨平種子前端。

5 用尖銼或磨刻機在鐵樹種子前端鑽一個小孔。

6 羊眼針的尖端處沾一點瞬間膠，鎖入鐵樹種子前端的小孔。

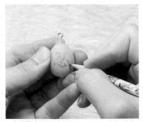

7 在種子上畫上忍字。

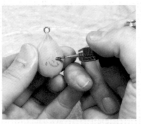

8 然後用磨刻機刻字。

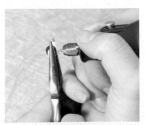

9 以尖嘴鉗前端夾住孔雀豆，用磨刻機鑽孔貫穿孔雀豆。

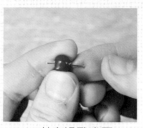

10 T針穿過孔雀豆。

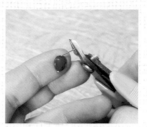

11 留下約1公分左右的T針，多餘的用斜口鉗剪掉。

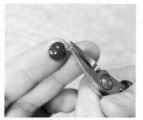

12 使用圓嘴鉗將T針扭轉成圈。

13 完成孔雀豆墜子。

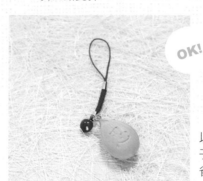

 OK!

14 以雙圈連結鐵樹種子、手機吊飾和孔雀豆即完成。

小叮嚀

1 鐵樹種子的外種皮緊黏著果殼，浸水需久一點，種皮比較容易洗淨。或者完整保留橘紅色的外種皮，也有一種特殊的美感。

2 鐵樹種子外殼殼雖然堅硬，但並不厚，不能刻得太深以免弄破。

還可以這樣做

銀樺把鐵絲彎一彎，穿進鐵樹種子折成一個「鐵」字的名片夾，是不是很有趣？

血藤
山野中的飛舞巨藤

- 科名：蝶形花科
- 別名：烏血藤
- 英名：Rusty-leaf Muuna
- 原產地：中國大陸南方、臺灣、馬來西亞、琉球和印度

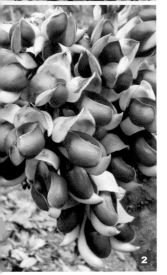

　　在卡通影片中，我們常常可以看到身手矯捷的泰山，利用樹藤在森林中盪來盪去，是什麼樣的藤蔓能夠支撐一個大人的重量，讓泰山不會從樹上摔下來？

　　血藤就是這一類多年生的大型木質藤蔓植物，它們具有攀緣性，經常可以蔓延到20公尺以上，而且它們的藤蔓非常堅固強韌，因此，就算泰山胖到一兩百公斤，也難不倒它們，所以又有人稱血藤為「飛舞的巨藤」。

　　血藤粗壯的藤蔓中飽含水分，以前魯凱族人在山上打獵如果忘了攜帶水壺，血藤的水分就成了現成的飲用來源。切開血藤莖幹後所流出的液體，經氧化後會呈現淡紅色，所以有「血藤」之稱。

　　早期排灣族的貴族人家在結婚時，會在屋前架立鞦韆，中間繫以粗血藤，作為新娘攀附搖擺的繩索，有告祭祖靈，並藉以得到庇蔭與祝福之意。

　　血藤的花著生在粗壯的藤蔓上，一串花序常多達60至80朵，花深紫色，高雅美麗，傳說在野外如果看到血藤的花會給人帶來幸福，有誰不想要擁有幸福啊？所以我認為這個傳說一定是真的！那麼每年三、四月間，當血藤花開之際，就讓我們一起去尋找幸福吧？

1.血藤常藉由蔓莖、吸盤或捲鬚的方式，攀爬、旋捲於大樹上，直到樹冠頂層。2.花期3～4月，花深紫色，美麗優雅。（林文智／攝）3.血藤屬一年生或多年生木質藤本植物，具有攀緣性。4.二出複葉，頂小葉長橢圓形，葉背、葉柄被褐色柔毛。5.莢果大小如鳳凰木，外被黑褐色的絨毛。

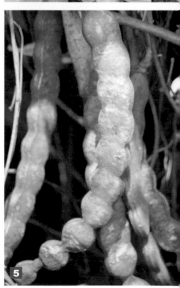

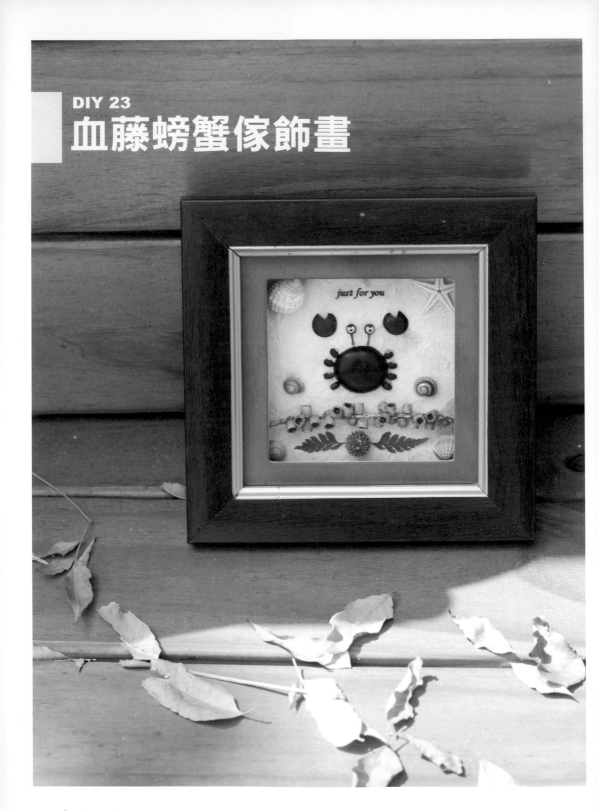

血藤螃蟹傢飾畫

just for you

DIY 發想

　　血藤圓而扁平又黑嚕嚕的外表，讓銀樺想到何不用它來做成螃蟹，再加上小貝殼和小海星，就是一幅栩栩如生的海底世界！另外，血藤堅硬光亮的外表，也讓人聯想到鞘翅目的昆蟲，銀樺曾用血藤的種子做過鍬形蟲、獨角仙等，效果都很棒，你也可以試做看看。黑色的血藤種子外表非常堅硬，做成手機吊飾或項鍊配帶在身上，一段時間後會變得黝黑光亮，在低調之中帶有一種華麗感。

血藤

- **賞果月份：** ①②③④⑤⑥⑦⑧⑨⑩⑪⑫
- **賞果地點：** 苗栗縣獅頭山藤坪古道、臺中市植物園、臺東原生應用植物園、低至中海拔地區。

血藤的莢果刀狀，外表黑褐色，莢果開裂後，種子扁圓形，黑色，質地非常堅硬，有如棋子，乳白色的種仁是山羌最愛吃的食物。小時候，我們常會把血藤種子在地上來回快速地磨擦，生熱後惡作劇去燙別人。當時，我們稱這種童玩叫「電火子」，你是否也有過這樣的童年回憶？

材料

血藤種子1顆

畫板1塊，購買現成的或自行製作

羊蹄甲種子2顆

秋葵種子8顆

倒地鈴種子2顆

工具

白膠

斜口鉗

鑷子

奇異筆

開始 DIY ▶▶ **血藤螃蟹傢飾畫**

螃蟹身體 → 螃蟹大螯 → 螃蟹眼睛 → 螃蟹腳部

1 先在畫板上塗一點白膠。

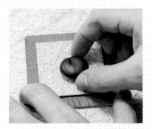

2 黏貼血藤種子做為螃蟹的身體。

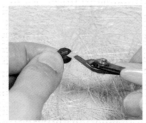

3 用斜口鉗修剪羊蹄甲的種子作為螃蟹的大螯。

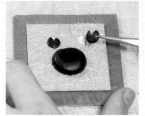

4 在畫板上塗一點白膠黏貼兩隻大螯。

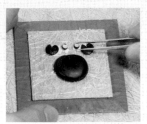

5 在畫板上塗一點白膠黏貼倒地鈴種子做成眼睛。

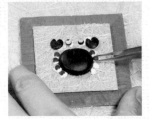

6 在畫板上塗一點白膠黏貼秋葵的種子做成腳。

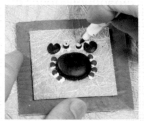

7 用奇異筆在眼睛上點出眼珠。

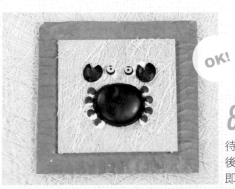

OK!

8 待白膠乾燥之後轉為透明，即完成作品。

小叮嚀

1 螃蟹的大螯稍微向內比較好看。

2 螃蟹的大螯也可以用大花紫藤的果實代替。

3 血藤螃蟹的周圍可以黏貼其他裝飾做搭配。

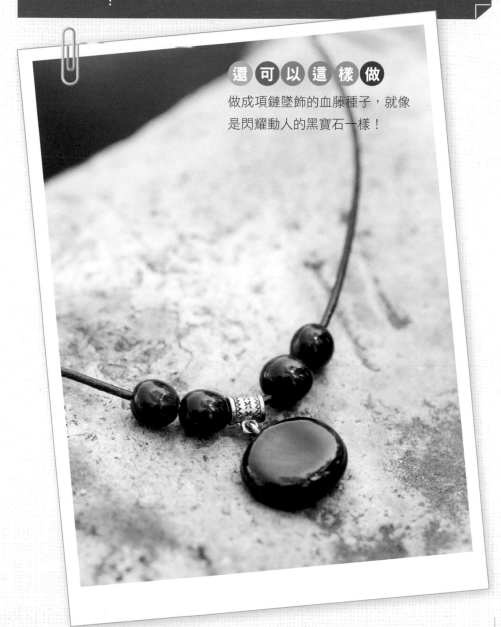

還可以這樣做

做成項鏈墜飾的血藤種子，就像
是閃耀動人的黑寶石一樣！

苦楝

掛滿枝頭的金鈴子

- ■ 科名：楝科
- ■ 別名：苦苓
- ■ 英名：China tree
- ■ 原產地：日本、中國、印度、琉球和臺灣本島

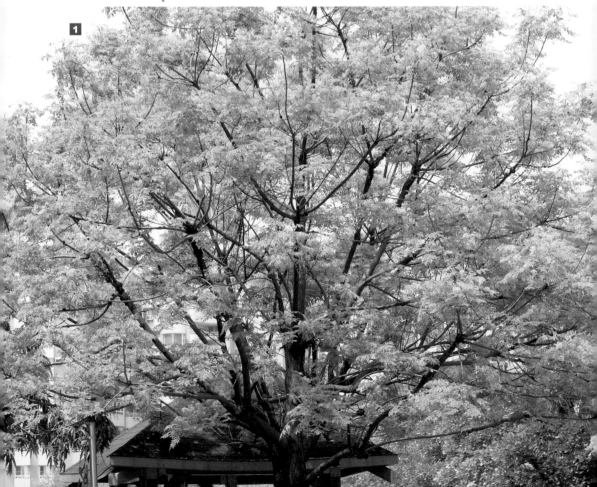

1

苦楝為本土種植物，四季的變化非常明顯。每當春天來臨時，全株會開滿淡紫色的小花，花朵雖小但數量非常多，同時還會散發著淡淡幽香，是非常漂亮的賞花喬木。夏天來了，苦楝的羽狀複葉，美得就像藝術圖騰，加上它的枝條和未成熟的果實都是翠綠色，所以更顯得綠意盎然。秋天來了，成熟的果實會慢慢轉變成金黃色，所以民間俗稱「金鈴子」。每當果實成熟之際，總會吸引許多像白頭翁、紅嘴黑鵯等小鳥前來取食，這時你不但可以賞果，順便還可以賞鳥，真是人間一大樂事。冬天來了，苦楝的葉子會逐漸變黃，然後凋落，最後只剩下光禿禿的枝椏。

臺灣民間一般不喜歡種植苦楝，為什麼呢？因為苦楝的台語發音和「可憐」相近，所以不受人們的喜愛。其實它不但樹形優美，還可以賞花、賞果和賞鳥，在國外也是廣受歡迎的庭園造景樹木，所以還是不要迷信了。

有一種植物，名叫臺灣欒樹，俗稱苦楝舅，它與苦楝的外形很相似，乍看之下很難區分。但兩種植物分屬不同科別，苦楝屬楝科，臺灣欒樹屬無患子科；兩者花色也不同，苦楝開淡紫色花，臺灣欒樹開黃花；果形差異也極大，苦楝是橢圓形核果，臺灣欒樹是燈籠狀蒴果，所以綜合以上特點，很容易就能辨識苦楝與臺灣欒樹的不同。如果剛好遇到不開花和結果的時節，還有一項辨識的方法——它們葉柄的顏色不同，苦楝為綠色，而臺灣欒樹為褐色。

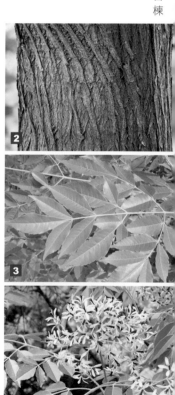

1.落葉大喬木，四季分明，是本土特有的植物。2.樹皮灰褐色，有縱向裂紋。3.奇數羽狀複葉，小葉橢圓形，邊緣呈銳鋸齒狀。4.花多數，淡紫色，有淡淡的幽香。5.果實核果狀，橢圓形，徑1～1.5公分，成熟後由青綠轉為黃色。（張雅倫／攝）

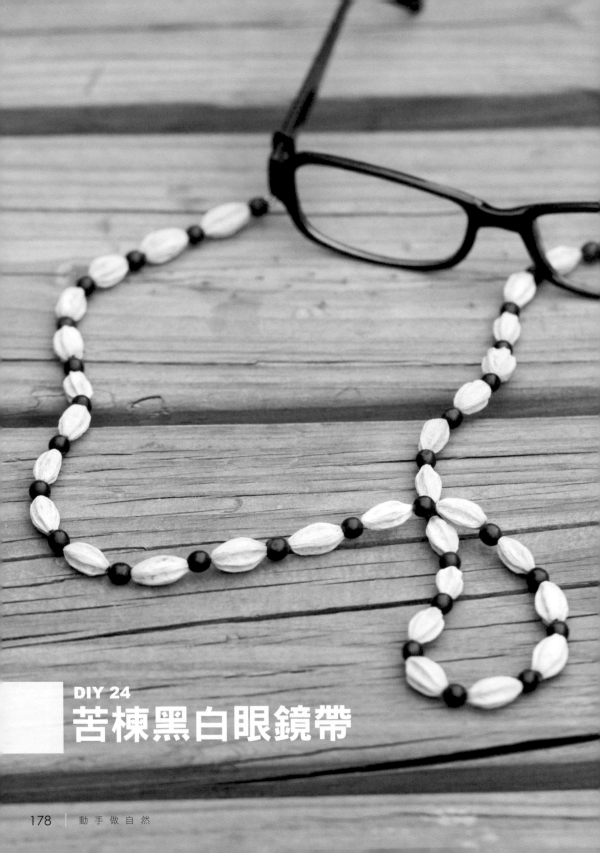

DIY發想

　　將苦楝去除果皮、果肉洗乾淨曬乾之後，會出現純白色的果核。果核質地堅硬，外表有六道突起的稜線，非常特別，民間俗稱「百頁菩提」，相傳可以避邪保平安。在創作時，銀樺為了突顯果核稜線的美，會用砂紙或銼刀將突起的地方磨一磨，結果整個純白的果核，突起的部分就會變成木紋色，做出來的效果更增加了它的藝術性和可觀性。

苦楝

- 賞果月份：① ② ③ ④ ⑤ ⑥ ⑦ ⑧ ⑨ ⑩ ⑪ ⑫
- 賞果地點：臺北大安森林公園、臺中市美術館綠園道及景賢公園、嘉義縣竹崎鄉、海拔900公尺以下山麓及平原。

果實呈核果狀，橢圓形，徑約1～1.5公分，成熟時呈黃褐色。果實可磨成粉末再加上凡士林做成油膏，據說對頑固性的濕疹非常有效。內果皮木質化，變成一個堅核，核再分成六室，每室有種子一粒。

材料

苦楝種子約25顆

魚線1卷

眼鏡帶套2個，DIY材料行可購得

蓮蕉子約27顆

收線夾、擋珠2組

工具

尖嘴鉗

剪刀

小型磨刻機

開始 DIY ▶▶ 苦楝黑白眼鏡帶

製作收線 → 種子鑽孔 → 種子穿線 → 加上帶套 → 製作收線

1 魚線依序穿過收線夾和擋珠。

2 然後繞一圈再次穿入擋珠,等於是在擋珠上打個死結。

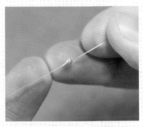

3 把結拉緊。

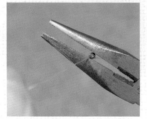

4 用尖嘴鉗壓扁擋珠。

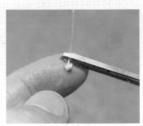

5 用剪刀剪掉多餘的魚線。

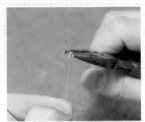

6 把擋珠拉入收線夾內,再用尖嘴鉗壓合收線夾。

7 完成收線。

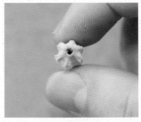

8 用磨刻機將每一顆苦楝種子鑽出一個貫穿的孔洞,如圖。

9 用磨刻機將每一顆蓮蕉種子鑽出一個貫穿的孔洞,如圖。

10 拉另一端魚線依序穿過苦楝種子和蓮蕉子。

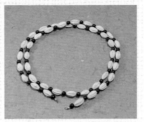

11 重複步驟10穿好所有種子，用重複步驟1～7做收線。

12 眼鏡帶套鉤入兩端收線夾的鉤子上，再用尖嘴鉗壓合。

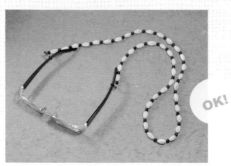

OK!

13 苦楝黑白眼鏡帶完成。

小叮嚀

1 購買收線夾和擋珠，最好選擇白K材質的較為堅固耐用。

2 蓮蕉子種子亦可用一般現成串珠代替。

還可以這樣做

用砂紙、銼刀或磨刻機修磨苦楝種子突起的稜線，突起部分就會變成木紋色。用它來做成飾品，樣式別緻而又獨樹一格。

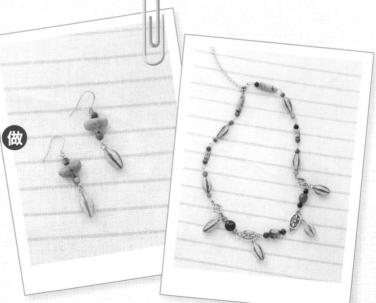

Nature 25 檸檬桉

白白淨淨美人腿

- 科名：桃金孃科
- 別名：美人腿
- 英名：Lemon Eucaly
- 原產地：澳洲

　　熱帶雨林的垂直層級，可分為五層，由下而上依序為地被層、灌木層、冠下層、樹冠層及頂層等。位於地表層的植物為陰性植物；而位於樹冠層以上的樹種，可以接受到較多的陽光，這樣的樹則稱為「陽性樹」。

　　檸檬桉樹形高大，枝葉多集中在頂部，喜愛充足的陽光，屬於陽性樹種。這一類生長速度很快的植物，在春夏生長旺盛的季節，會有脫皮的現象。就像川劇變臉一樣，在短時間之內，所有老樹皮都會大片地剝落，露出全身光滑細緻的肌膚，就算它的年齡再大，每年也都會「換膚」一次，所以皮膚總是白拋拋，幼咪咪，實在令人羨慕！

　　檸檬桉，又名檸檬油加利，因為「桉」就是「油加利」。眾所皆知，油加利樹是無尾熊的主要食物，在已知的七百多種桉樹中，絕大多數生長在澳洲大陸，其中細葉桉和脂桉才是無尾熊主要的食物來源，而大葉桉、小果灰桉和灰桉是為次要的食物，所以並不是所有的尤加利樹無尾熊都會吃喔！

　　我小學時就讀南投縣水里鄉明潭村的大觀國小，學校每年的校外旅遊幾乎都是到日月潭遊玩。記得每次從水里走到日月潭，在臺21線公路兩旁就種滿了許多的檸檬桉樹，它的樹幹高大聳直，外表看起來就像一根一根直立的電線桿。每當我們經過的時候，空氣中還會瀰漫著一股檸檬香氣。老師說，檸檬桉可以防蚊，所以我們就將葉子揉一揉，然後將汁液塗抹在身上。當時雖然不清楚防蚊的效果到底好不好？但那撲鼻的芳香令人神清氣爽，至今仍難以忘懷。

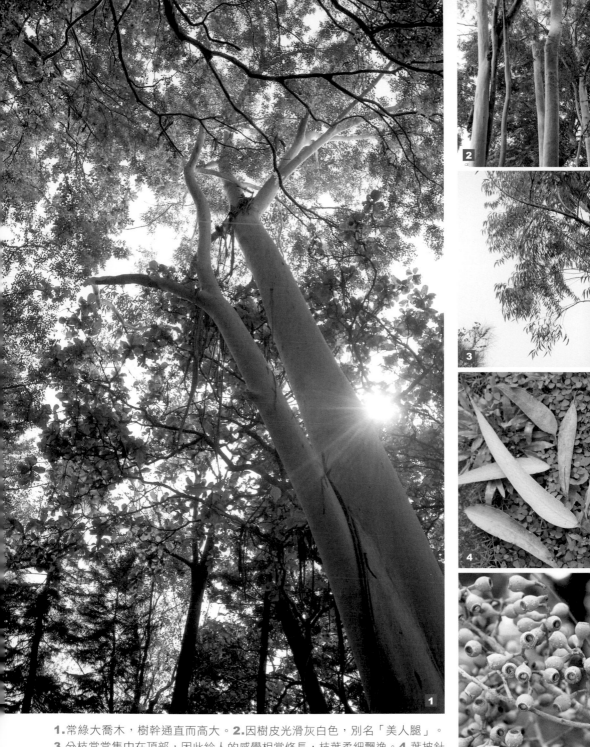

1.常綠大喬木，樹幹通直而高大。2.因樹皮光滑灰白色，別名「美人腿」。
3.分枝常常集中在頂部，因此給人的感覺相當修長，枝葉柔細飄逸。4.葉披針
形，先端尖，具強烈檸檬香味。5.蒴果呈球狀壺形。

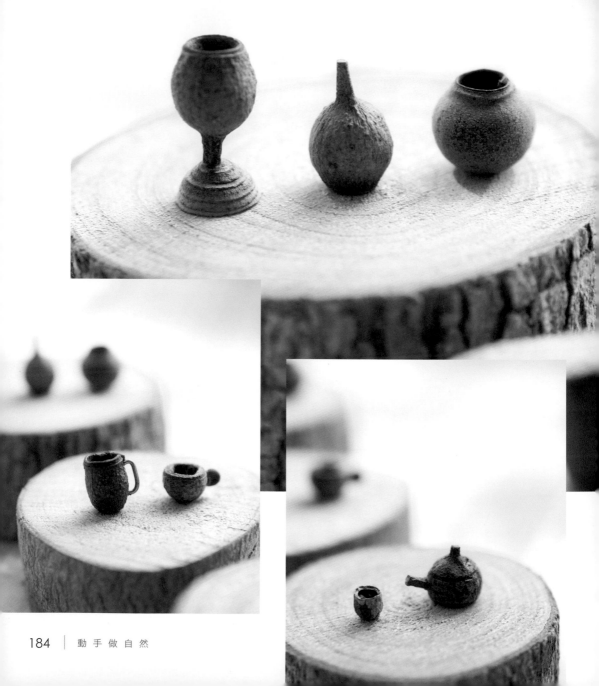

DIY 25
油加利的家族派對

DIY 發想

　　檸檬桉、大葉桉的果實，果柄朝上，外形看起來就像一個小酒瓶。而青皮桉的果實，外形就像一個酒甕，這真是大自然的傑作，完全不需要再多加修飾。有酒沒有杯子，客人來了怎麼辦？串錢柳的果實就是最自然的小杯子，再來幾盤小菜吧？許多殼斗科果實的殼帽，就是最美的盤子。有一次編輯Ellen從澳洲帶回來幾顆澳洲油加利樹的果實送給銀樺，第一眼看到果實時，真是令人既興奮又驚訝，因為它的外形雖然和檸檬桉一樣，體積卻足足大了好幾十倍！看過的人都嘖嘖稱奇，聽說，澳洲當地的原住民，還會將它們做成筆筒或杯子來使用呢！

檸檬桉

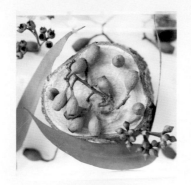

- ■ 賞果季節：① ② ③ ④ ⑤ ⑥ ⑦ ⑧ ⑨ ⑩ ⑪ ⑫
- ■ 賞果地點：臺北市百齡橋、臺中市亞洲大學、南投縣集集特有生物中心、海拔100～700公尺地區。

蒴果成熟後變為褐色，頂端有蓋，整個蓋子會開裂，下方呈壺形，種子黑色。小時候沒有多餘的錢可以買玩具，檸檬桉就是很有趣的童玩，只要選擇外形比較規矩的果實，將果柄朝下，用兩指握住果柄旋轉，就可以當成陀螺來玩。小時候，每一次只要撿到幾顆檸檬桉的果實，我們總可以玩很久，還可以互相比賽看誰轉得久，童年的時光就這樣不知不覺地溜走。

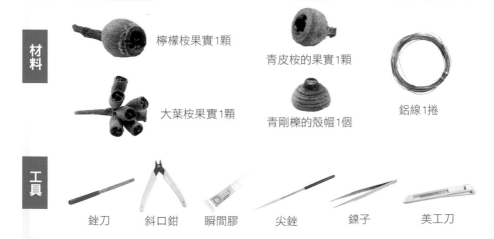

材料

檸檬桉果實1顆

大葉桉果實1顆

青皮桉的果實1顆

青剛櫟的殼帽1個

鋁線1捲

工具

銼刀　　斜口鉗　　瞬間膠　　尖銼　　鑷子　　美工刀

開始 DIY ▶▶ 油加利的家族派對

做高腳杯 → 做啤酒杯 → 做小茶壺

1 用銼刀修平青剛櫟的殼帽兩端。

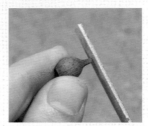

2 用銼刀修平檸檬桉的果柄。

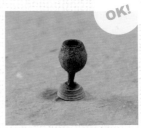

OK!

3 沾一點瞬間膠黏合檸檬桉果實和青剛櫟殼帽,即完成檸檬桉高腳杯。

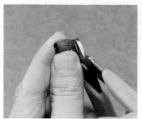

4 用斜口鉗剪掉大葉桉果實的柄部並用銼刀修平。

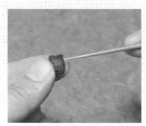

5 用尖銼在大葉桉側邊戳兩個小孔以插入把手。

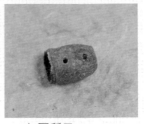

6 如圖所示。

7 用斜口鉗剪下一小段鋁線,然後用手將鋁線折成ㄇ字型做成把手。

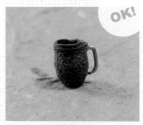

OK!

8 在把手兩端沾一點瞬間膠,然後插入大葉桉果實的兩個小孔黏合,即完成大葉桉啤酒杯。

9 磨平青皮桉果實的果柄。

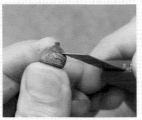

10 用美工刀繞著果實邊緣，割出一條線作為茶壺的蓋子。

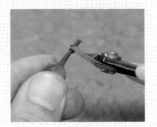

11 用斜口鉗剪一小段其它果實的果柄作為茶壺嘴。

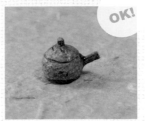

OK!

12 沾一點瞬間膠將果柄黏上茶壺成為壺嘴，即完成青皮桉茶壺。

還可以這樣做

這是銀樺的迷你餐具櫥，猜猜這些餐具是由哪些果實做成的？

答案揭曉：大炒鍋：小西氏石櫟的殼帽＋鬼櫟。盤子：三斗石櫟的殼帽。臼：小西氏石櫟。湯勺：青剛櫟的殼帽。咖啡杯：檸檬桉。酒甕：青皮桉。酒瓶：野牡丹。小酒杯：串錢柳。鍋子：鬼櫟。果汁杯：檸檬桉。杯子：大葉桉。

小叮嚀

1 製作檸檬桉高腳杯時，青剛櫟殼帽的大小和高度要配合青皮桉果實的大小，才會好看。

2 青皮桉茶壺的壺蓋線條也可以用奇異筆畫出來，代替用刀刻。

楓香
秋日的浪漫風情

- 科名：金縷梅科
- 別名：路路通
- 英名：Formosan Sweet Gum
- 原產地：中國黃河以南，西至四川，東至臺灣，南至廣東

楓香屬於落葉大喬木，四季的變化非常明顯，是非常美麗的紅葉植物。每當秋天來臨，楓香的葉子會先由綠轉黃，當冬天來臨，氣溫下降，葉子就會由黃轉紅，那火紅的葉，令人彷彿置身浪漫的異國情境。深冬來臨，紅葉盡落，露出光禿禿的樹幹和刺球狀的果實，寒冬中更顯得蒼勁挺拔。當春天來臨，嫩葉紛紛冒出頭來，充滿著無限的生機；等到夏天來臨時，全株枝葉茂盛，翠綠盎然。每一個季節，它展現不同的面貌，每個面貌都有不同的風情，等著你慢慢地欣賞品味。

我們一般俗稱的楓樹有兩種，楓香是屬於金縷梅科的落葉喬木，葉互生，搓揉葉子會散發出番石榴的香味，幼時為掌狀五裂，成熟葉多為三裂，蒴果刺球狀。另一種稱為青楓，屬於槭科，它們葉為對生，多為掌狀五裂，果實外表像人字形的翅果。

記得以前在上植物辨識的課程時，老師就曾經拿一片楓香的嫩葉讓我們辨識它的名稱，結果全部的人都把楓香說成是青楓，原來，最直接也是最好的辨識方法就是拿起葉子揉一揉、聞一聞就不會弄錯了。

1.樹皮灰色有深刻的縱向裂紋。（張雅倫／攝）2.樹幹挺直，為常見的行道樹。秋冬楓葉由綠漸轉黃紅，十分美麗。（張雅倫／攝）3.幼葉多為掌狀五裂。4.成熟葉多為掌狀三裂。5.蒴果黑色，外形似圓形小刺球。

2

3

4

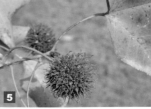

5

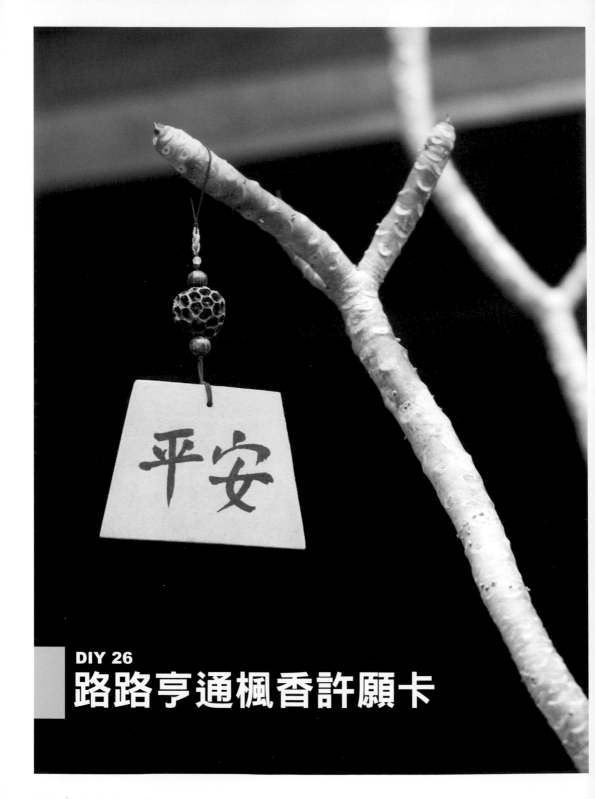

DIY 26
路路亨通楓香許願卡

DIY 發想

當楓香果實內的種皮和種子完全掏空後，蜂巢狀結構的每一個孔洞是完全互通的，所以楓香又叫做「路路通」。很多人喜歡它的名稱和涵義，所以會隨身佩帶，期望學業、事業都能路路亨通。雖然路路通外表看似脆弱，實際上蜂巢狀的結構是大自然最堅固的設計。有一次銀樺不小心將路路通手機吊飾掉在馬路上，回頭一看正好有一台公車行駛而過，當時心想這下完蛋了！但是後來我撿起吊飾仔細一瞧，它竟然沒有被壓破，只是有點壓扁而已，我再用力壓回去就恢復了原狀，真是太神奇了！

楓香

- **賞果月份：** ① ② ③ ④ ⑤ ⑥ ⑦ ⑧ ⑨ ⑩ ⑪ ⑫
- **賞果地點：** 臺北市芝山文化生態綠園、臺中中興大學、高雄市原生應用植物園、海拔1800公尺以下山麓及平地。

楓香的果實外形就像一顆長滿了刺的球，有長柄，直徑約3公分，種子長橢圓形有狹翅，連翅長約0.7公分，在樹上時它可以藉風飛翔傳播到更遠的地方，掉落地面後，果實仍然可藉由長短不一的刺，依靠風力滾動時將種子用力拋出，這一切精密的設計，只為了達到繁衍子代的目的。

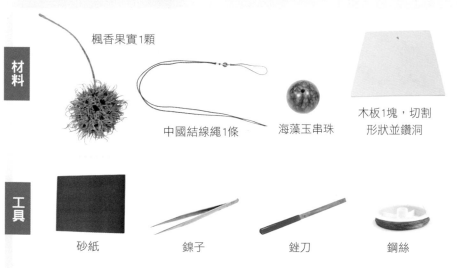

材料

楓香果實1顆

中國結線繩1條

海藻玉串珠

木板1塊，切割形狀並鑽洞

工具

砂紙

鑷子

銼刀

鋼絲

開始 DIY ▶▶ 路路亨通楓香許願卡

做路
路通 → 加上
串珠 → 加許
願卡

1 用砂紙磨掉果實表面的銳刺。

2 繼續磨直到露出蜂巢狀的球體。

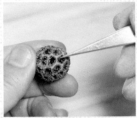

3 用鑷子挑淨孔內的種子和種皮。

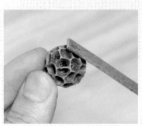

4 再用銼刀修圓表面。

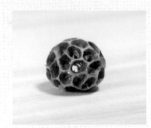

5 路路通完成。

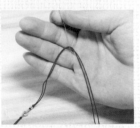

6 用鋼絲對折當成針，引中國結線繩。

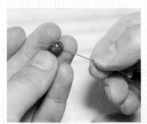

7 線繩穿過海藻玉串珠。

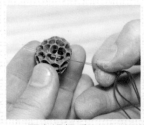

8 再穿過楓香。

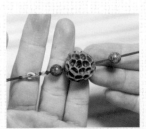

9 再穿過一顆串珠。

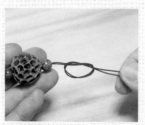
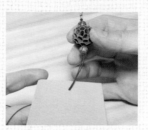
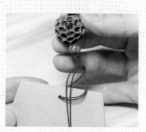

10 靠近串珠的地方打個結。

11 線繩穿過許願卡。

12 線繩在許願卡上方打個結。

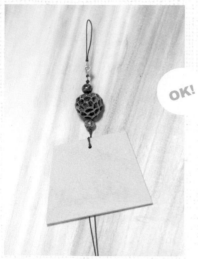

OK!

小叮嚀

1 在砂紙上均勻地磨去楓香表面的銳刺，不用太用力，一邊磨一邊調整角度，保持渾圓的球體，才能磨出漂亮的形狀。

2 種子和種皮，要有耐心地挑乾淨，作品才會漂亮。

13 路路亨通楓香許願卡完成。

楓香是一種很普遍的行道樹和庭園樹種，果實很容易就可以撿拾到，製作路路通飾品的過程和所需的工具也很簡單，可說是自然素材創作入門的最佳選擇。

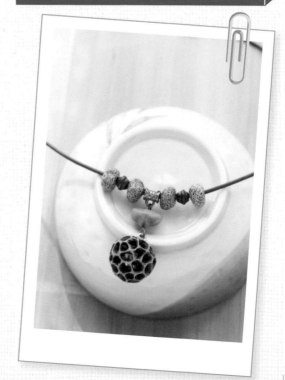

無患子

阿公時代的肥皂

■ 科名：無患子科
■ 別名：木患子
■ 英名：Chinese Soap Berry
■ 原產地：印度、中國、日本及臺灣

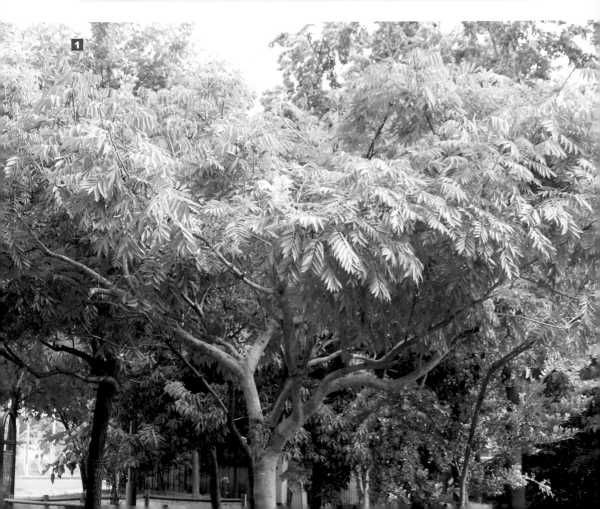

1

1.落葉喬木，四季分明，是非常優美的行道樹。2.無患子將秋日的天空粧點得抹抹金黃。3.樹幹灰褐色。4.偶數羽狀複葉，小葉5～8對，葉基歪斜。5.葉紙質，秋冬盡落。6.果實球形，生於樹梢，有長柄。

　　無患子屬於落葉喬木，與荔枝和龍眼為同一家族，皆屬於無患子科。葉紙質，羽狀複葉，小葉5～8對，基部歪斜。由於它的葉為紙質，表面並沒有蠟質來防止水分蒸發，因此無患子在入秋時節或缺水期間，葉子會從綠色轉變為鮮黃色。每當秋冬之際，楓葉漸漸變紅時，它也悄悄地換上新妝，染得山野一抹抹鮮艷的金黃。走進山林，遠遠地你就能發現它的存在，那亮麗的金黃，比起楓葉的美，有過之而無不及。入冬後，黃葉盡落只剩枝幹孤獨的挺立著，頗有北國風情且多了幾許蕭瑟與滄桑。

　　在清潔劑尚未普及的年代，無患子的果實外皮含有皂素，是很好的洗滌用品，在我阿公那個時代常有人拿來當作肥皂使用，直到現在仍然有一些老字號的金店傳承古法以無患子來洗滌金銀珠寶。近年來，很多人強調回歸自然、注重環保，所以有關無患子的清潔用品，正如雨後春筍般不斷出現，銀樺也曾多次用無患子來洗頭，確實有很好的清潔效果，不過千萬記住，不要讓它接觸到眼睛，否則那種痛一定會讓你大叫不已！

　　無患子又名「菩提子」。大悲心陀羅尼經中記載無患子能降魔驅邪，有廣大神通；能抵禦威力強霸的妖魔鬼魅，稱號「鬼見愁」，民間乃取其「有備無患」之意，隨身佩帶以保平安。另外坊間也有人取其字面之意，解釋為「不患無子」，因此做成飾品帶在身上以求子嗣。

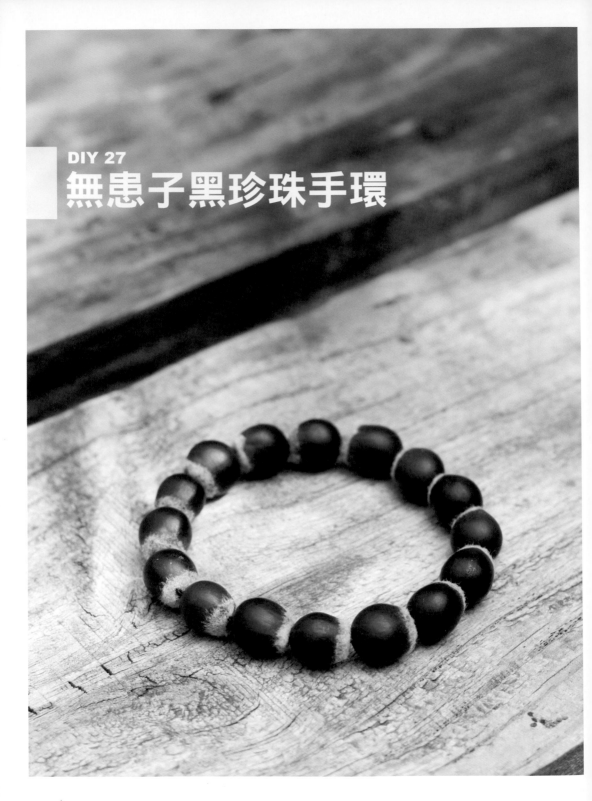

DIY 27
無患子黑珍珠手環

DIY 發想

　　無患子的種子非常堅硬，外表深黑色。無患子種子做成手環，外表散發出一種沉穩的氣質，有一層溫潤的自然光澤，就像是黑色的珍珠一般。種子上白色的毫毛是它的假種皮，可以將它洗去讓整體成為統一的黑色調，也可以保留增添自然風味。有一次銀樺在創作時，不小心將無患子種子剪成兩半，結果變成兩個半圓珠，接著銀樺將它們貼在小圓木片上，就成了非常生動的眼睛。有幾次，我提供許多無患子眼睛讓小朋友進行創作，頓時每一個作品都變得更加生動有趣。

無患子

■ **賞果月份：** ❶ ❷ ③ ④ ⑤ ⑥ ⑦ ⑧ ⑨ ❿ ⓫ ⓬
■ **賞果地點：** 台北市芝山公園、臺中市景賢公園、彰化縣芬園鄉安同村、海拔1200公尺以下山區。

果實為核果，接近球形，常有未發育的心皮遺留在基部，外形好像屁股一樣。成熟的果實會由綠色轉為半透明的棕色，果皮皺縮，能看到一條條維管束以及黑色的種子。種子一粒，徑約2公分，黑色球形，堅硬平滑。無患子也有假種皮，但不像荔枝、龍眼般發育得肥美多汁，它那發育不全的假種皮著生在種子基部，只是稀稀疏疏的毛狀物，像個黑人戴著一頂白色的頭髮。

材料

無患子果實約15顆

鬆緊繩1卷

工具

泡棉雙面膠

尖嘴鉗

小型磨刻機

白膠

剪刀

開始 DIY ▶▶ 無患子黑珍珠手環

取出種子 → 種子鑽孔 → 種子穿繩 → 手環收尾

1 用尖嘴鉗夾破無患子的果皮,取出裡面的種子。

2 尖嘴鉗夾住無患子種子,用磨刻機鑽孔貫穿種子。

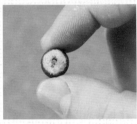

3 鑽好孔的無患子如圖。重複1〜2的步驟鑽好其餘種子。

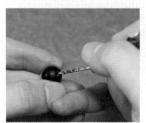

4 最後一顆種子的尾端,用磨刻機把孔鑽大一點。

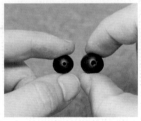

5 右邊的種子是最後一顆,孔比其他珠子大,用來收納收尾的繩結。

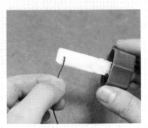

6 鬆緊繩的繩頭沾一點白膠。

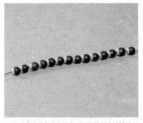

7 揉尖繩頭以強化。

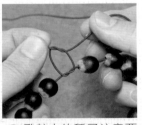

8 繩線陸續穿過已鑽好孔的無患子種子。

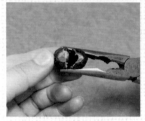

9 孔較大的種子注意要放在最後一個,然後繩線打個結。

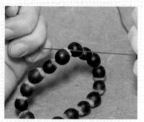

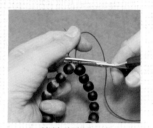

10 整體繩線的鬆緊度要適中，結要打緊。

11 剪掉多餘繩線。

12 將打好的繩結拉入較大的孔洞內收納。

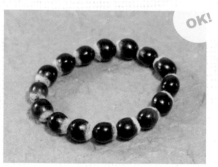

OK!

13 無患子黑珍珠手環完成。

製作手環常使用的繩子為鬆緊繩或彈絲線，可在一般的手工藝材料行購得。一般較多人使用鬆緊繩，初學者可先用2mm的磨刻機鑽頭，搭配線徑1.2mm的鬆緊繩。

小叮嚀

還可以這樣做

竹子是很好的自然創作素材，做成風鈴，聲音清新悅耳。注意到了嗎？貓頭鷹炯炯有神的眼睛，就是無患子的種子。

短尾葉石櫟

葉子的尾巴短短

- 科名：殼斗科
- 別名：短尾柯
- 英名：Short-tailed Leaf Tanoak
- 原產地：中國大陸、臺灣

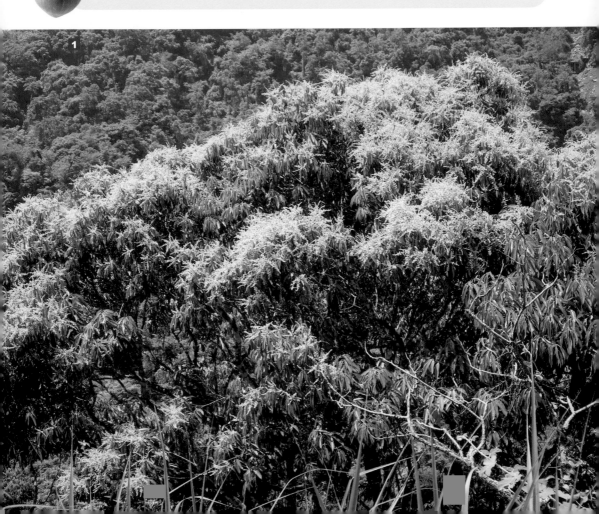

2 3 4

1.短尾葉石櫟普遍分布於臺灣全島中低海拔之森林中。（林文智／攝）**2.**樹皮灰白至灰紅褐色，有縱向細縫裂紋。**3.**葉柄基部肥大，小枝綠色，有五稜。**4.**葉長橢圓形，革質，先端漸尖尾狀，基部楔形或圓，幾近全緣。**5.**葉脈於背面明顯突出，葉柄長約2.5～3公分。**6.**花單性，雌雄同株，雌花為菜荑花序或穗狀花序，雄花2～3朵簇生於穗狀花序上。（林文智／攝）

　　植物的命名往往是辨識此種植物最重要的依據。有很多人常常覺得植物的名字好難記，其實只要多用點心，了解植物命名的由來，一定能夠加深印象、幫助記憶。

　　「短尾葉石櫟」，很多人第一次聽到這個名字，一定會覺得這名字好長好難記。其實光聽它的名字就可以知道，這種植物的葉子一定有明顯的短尾巴，而石櫟屬於殼斗科的植物，它們的果實就很像冰原歷險記裡松鼠追逐的堅果，記住這兩個特點，下次再見到短尾葉石櫟時，就能夠立刻叫得出它的名字了，所以，記住植物的名字其實是有方法可循的。

　　有一年秋天和朋友一起去大雪山玩，當車子經過雪山林道約18K處，這時天上突然掉下來許多小東西，車子被砸得咚咚作響，我不禁嚇了一大跳，緊急將車子停下來。仔細一看，掉在擋風玻璃前的竟然是一顆顆的短尾葉石櫟果實！周圍的地面、道路兩旁和水溝內，也到處散落著短尾葉石櫟果實。

　　一下車，我們立刻就聽到一陣陣吵雜的聲音，原來路旁的大樹上聚集了許多猴子，只見牠們坐在樹上邊採邊吃短尾葉石櫟的果實，邊吃還邊丟還不時來回的跳躍並發出吱吱的叫聲。我們慢慢地走向前，這群猴子似乎也不太怕我們，這時我試著慢慢蹲下來想撿拾地上的果實，想不到樹上竟然有好幾隻猴子用堅果來丟我們！我被他們突如其來的舉動嚇了一跳，本能的跑開，心中感到又好氣又好笑，覺得自己好像被頑皮的猴子作弄了一番。

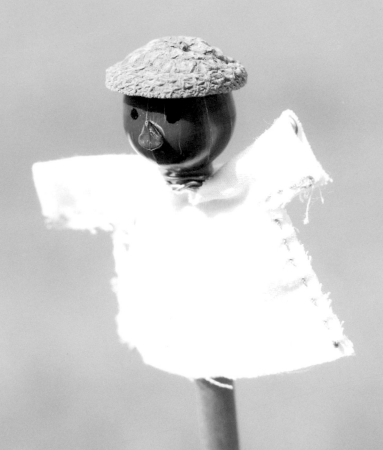

DIY 28
短尾葉石櫟稻草人

DIY 發想

　　殼斗科的果實，多半有一頂可愛的殼帽，有的像捲燙的頭髮，如栓皮櫟；有的像斗笠，如小西氏石櫟；有的像頂瓜皮帽，如青剛櫟。每一頂帽子都充滿著自然的童趣。你只要在堅果上塗上眼睛和嘴巴，就成了各種造型獨特的人偶，這是果實本身的自然樣貌。銀樺想透過短尾葉石櫟稻草人這個作品，將殼斗科果實的特色自然的呈現出來，為它們創造另一種藝術生命，這也是我在創作自然素材作品時，最重要的原動力。

短尾葉石櫟

■ 賞果月份：① ② ③ ④ ⑤ ⑥ ⑦ ⑧ ⑨ ⑩ ⑪ ⑫
■ 賞果地點：大雪山國家森林公園遊樂區、南投縣惠蓀林場、普遍分布於海拔500～1500公尺的闊葉林中。

堅果圓錐狀，堅硬，紅褐色，殼斗無柄，殼斗座碟狀，魚鱗三角形外披絨毛。

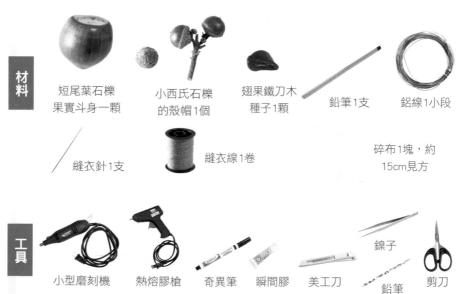

材料

| 短尾葉石櫟果實斗身一顆 | 小西氏石櫟的殼帽1個 | 翅果鐵刀木種子1顆 | 鉛筆1支 | 鋁線1小段 |

縫衣針1支　　縫衣線1卷　　碎布1塊，約15cm見方

工具

| 小型磨刻機 | 熱熔膠槍 | 奇異筆 | 瞬間膠 | 美工刀 | 鑷子 / 鉛筆 | 剪刀 |

開始 DIY ▶▶ 短尾葉石櫟稻草人

製作
頭部 → 鉛筆
身體 → 製作
五官 → 製作
衣服

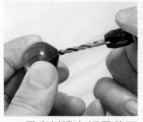

1 用磨刻機在短尾葉石
櫟果實尾部鑽洞，大
小要可插入鉛筆。

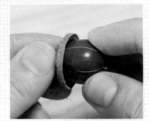

2 在小西氏石櫟的殼帽
內注入熱熔膠，黏合
短尾葉石櫟果實。

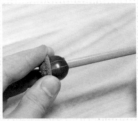

3 在短尾葉石櫟果實的
洞內注入熱熔膠，然
後插入鉛筆黏合。

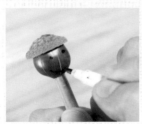

4 用奇異筆在短尾葉石
櫟果實上畫上眼睛和
嘴巴。

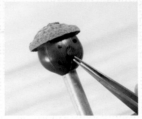

5 在鼻子的位置塗一點
瞬間膠，黏貼上翅果
鐵刀木成為鼻子。

6 在頭部下方約1公分
處，用美工刀在鉛筆
左右各切一個缺口，
以防止鋁線滑動。

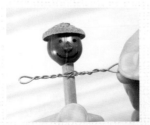

7 剪一段鋁線纏在鉛筆
上做出肩膀骨架，調
整並拉緊。

8 把碎布對摺再對摺。

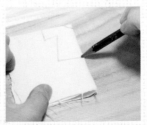

9 用鉛筆描繪出半件衣
服。

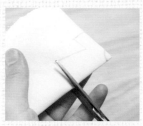

10 用剪刀沿線剪開剛剛所畫的線條。

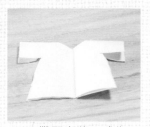

11 攤開布後，成為一件小衣服的版型。

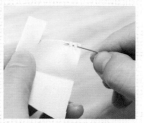

12 用針線縫合小衣服的邊緣。

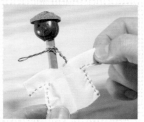

13 把鋁絲稍微彎下來，套上小衣服。

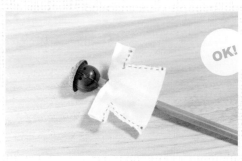

OK!

14 短尾葉石櫟稻草人完成。

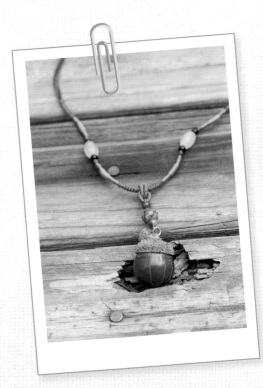

小叮嚀

1 稻草人的眼睛和嘴巴也可以黏貼上種子和樹枝等自然素材來代替用奇異筆畫。

2 小衣服做好後，可以貼上小種子當鈕釦，也可以在衣服上畫畫或裝飾。

還可以這樣做

短尾葉石櫟果實堅硬又光亮，作成手機吊飾、項鍊，便成了與眾不同、獨一無二的飾品。不僅小朋友喜歡，連大人也無法抗拒。

臺灣胡桃

多福多壽多平安

- ■ 科名：胡桃科
- ■ 別名：野胡桃
- ■ 英名：Wild Walnut
- ■ 原產地：中國大陸阿穆爾一直向南擴展至湖北、江蘇、四川及雲南等地、臺灣

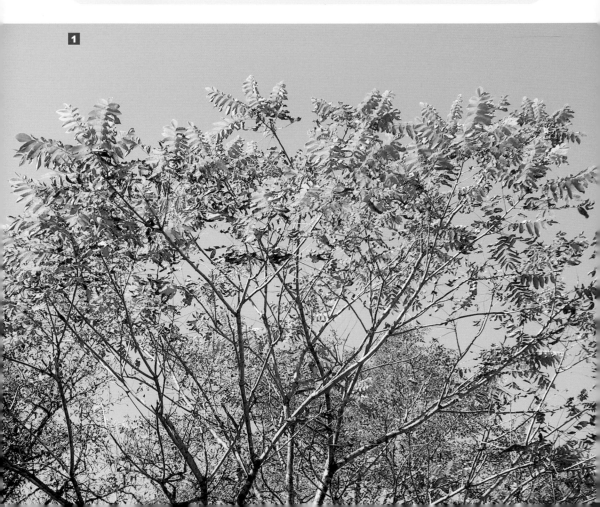

1

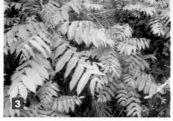

1.落葉喬木，為臺灣中海拔主要樹種之一。（林文智／攝）2.幹皮淡灰褐色，縱向淺溝裂。3.葉互生，奇數羽狀複葉。（林文智／攝）4.小枝有明顯的階段狀髓心，葉柄基部膨大，中肋於表面凹下而於背面隆起。5.雌雄同株，穗狀花序。（林文智／攝）6.果實的外表看起來很像桃子。

臺灣胡桃屬落葉喬木，分布在1200～2500公尺的闊葉林中，當秋天來臨，葉片會開始會變黃，然後一一掉落。到深冬時節，只剩下光禿禿的枝幹。到了春天，紅褐色的新葉陸續開展，顯得活潑又別有生趣，沒多久，綠色的花穗也跟著一串串的出現。到了八、九月，果實開始慢慢長大，成熟的果仁味道芳香而且富含營養。它們不但是松鼠喜愛的食物，也是登山者在高山上的救生植物。臺灣胡桃的果實橢圓形，外表淡綠色密布腺毛，看起來很像桃子，根據歷史記載，此果本出於羌胡，原稱「核桃」，羌語呼核為胡，故名「胡桃」。

有一次到大陸旅遊，在市集上看到有個老闆將兩顆胡桃放在手掌上，當成按摩球來回不停的轉動，他說每天做這樣的手部運動可以促進血液循環、延年益壽。他的胡桃色澤光滑溫潤，外表看起來就像一件藝術品。有遊客好奇地詢問，只見他說，這胡桃他養了二十年才有這樣的光澤，一對要賣二萬元人民幣。雖然遊客都嫌貴，但是看到的人無不嘖嘖稱奇。這時，我心中在想，如果透過滾筒拋光機來打磨，不用多久時間，每一顆胡桃也可以呈現出這樣溫潤美麗的質感，一個人能有多少個二十年啊！

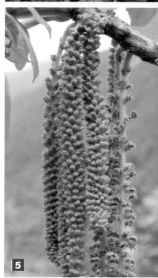

臺灣胡桃也是一種很棒的染料植物，在很久以前原住民就知道利用它來染布，它的枝葉染出來的顏色為黑褐色，外果皮染出來的顏色為黑色。此外，臺灣胡桃樹的枝幹也是種猴頭菇的最佳素材。

福氣到胡桃中國結吊飾

DIY發想

　　臺灣胡桃又名「山胡桃」，它的果核非常堅硬，自古以來就有很多藝術家會將它雕刻成藝術品，做為擺飾或收藏。我們雖然沒有藝術家的巧手，一樣可以用不同的方式來玩賞臺灣胡桃的美。我們只要一把小鋸子，將臺灣胡桃切開，神奇的事情發生了——它的橫切面，外形看起來就像一個「壽」字的圖騰，非常特別，古代民間祝壽或結婚時，會將它做成飾品贈人，有多福多壽之意。

臺灣胡桃

- ■ 賞果月份：**1** 2 3 4 5 6 7 8 9 10 **11** **12**
- ■ 賞果地點：臺中市武陵農場、大雪山國家公園遊樂區，分布於全臺灣海拔1500～2400公尺的闊葉林中。

外果皮淡綠色，密布腺毛，外表看起來像桃子。外果皮很薄容易和核果剝離，不似桃子有豐富的果肉且會緊緊地黏著果核不容易吃乾淨。果核橢圓形，褐色，先端有尖突，有數條稜狀突起，腹縫線較為突出，不開裂。果仁乳白色，含有豐富的營養。

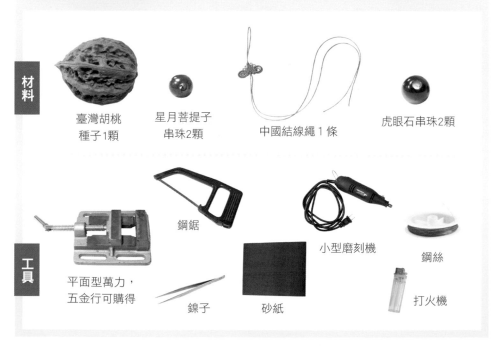

材料

臺灣胡桃
種子1顆

星月菩提子
串珠2顆

中國結線繩1條

虎眼石串珠2顆

工具

平面型萬力，
五金行可購得

鋼鋸

鑷子

砂紙

小型磨刻機

鋼絲

打火機

開始 DIY ▶▶ 福氣到胡桃中國結吊飾

果實
切片 → 切片
鑽孔 → 線繩
穿珠 → 美化
繩尾

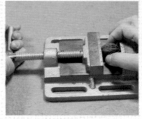

1 用平面型萬力夾夾住臺灣胡桃果實兩端並旋緊。

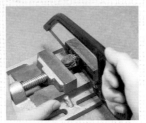

2 目測適當的距離，用鋼鋸慢慢鋸開種子。

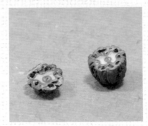

3 鋸開的臺灣胡桃果實如圖。

4 取較大的一半果實，用萬力夾住再鋸一次，取得約7～8mm厚度的切片。

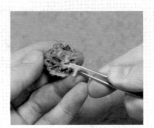

5 清除乾淨切片內的種仁。

6 用砂紙磨平切片的鋸痕。

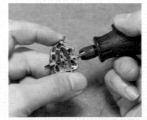

7 用磨刻機在胡桃切片頭尾兩端鑽一個貫穿的孔。

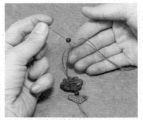

8 用鋼絲引線將線繩依序穿過菩提子、胡桃切片、菩提子。

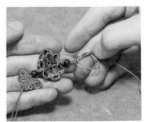

9 在菩提子的下方打個結。

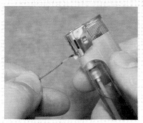 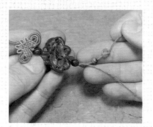 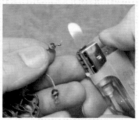

10 燃燒繩頭待有一點融化後，貼在打火機金屬面上拉出尖細的頭以強化。

11 繩頭穿過虎眼石，約3公分處打個結。

12 剪掉多餘長度，用打火機燒燙一下繩頭做收尾。

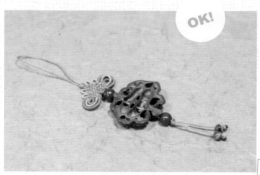

13 福氣到胡桃中國結吊飾完成。

小叮嚀

1 若沒有星月菩提子和虎眼石，也可以用其他珠子代替。

還可以這樣做

臺灣胡桃「胡」、「福」的諧音，和圓滾滾的討喜外形，除了可以做成各種吉祥飾品，銀樺還想到，它的獨特外型也可以用來做成嚇人的大蜘蛛！蜘蛛的口器是大花紫薇果實、頭部是三斗石櫟、肚子是臺灣胡桃、腳是樹枝，做好了保證讓大家都嚇一大跳！

Winter 冬．臺灣胡桃

Nature
30

三斗石櫟
物競天擇的見證者

- ■ 科名：殼斗科
- ■ 別名：紅肉杜
- ■ 英名：Nanban Tanoak
- ■ 原產地：臺灣

1.常綠喬木，高達10幾公尺，葉革質外表光亮。2.幼葉紅色。3.葉長橢圓形，先端漸尖短尾狀，表面光澤綠色，背面淡綠色。4.樹皮青灰色，縱向細縫裂，皮孔呈土黃色。5.小枝有棱。6.堅果橢圓形，先端圓而有小尖突。

　　一般植物的命名，有下列幾種情形，其中大部分是以植物的生態或各部分器官外型而命名，比如紅花八角、稜果榕等。有的是以發現所在地而命名，比如，埔里杜鵑、溪頭秋海棠。有的是以發現者或紀念某人而命名，比如小西氏石櫟、棣慕華鳳仙花。還有的是以特定地區生產而命名，比如臺東蘇鐵、臺灣扁柏等。每一種植物的命名都有它的依據，因此，我們在認識植物的同時，如果能夠詳細知道植物命名的由來，就更能夠加深對該植物的印象及其特徵。

　　而三斗石櫟的名稱又是如何而來的？原來它的果實在出生時總是有三個果實伴生在一起，所以有「三斗」之名，但是同時出生的三個果實，往往只有一個或兩個果實可以長大，這就是果實的物競天擇、適者生存。

　　美洲獵鷹生長在北美洲的內陸，是一種瀕臨絕種的猛禽類。鳥類學家們發現，母鳥一胎通常可以生下二至四顆蛋。但是美洲獵鷹的雛鳥有種天性，第一隻破蛋而出或比較健康的雛鳥，總是會想盡辦法攻擊其它幼鳥，直到它們死亡為止。生命是現實而且殘酷的，植物是這樣，動物也是這樣。當物種面臨生存的困境時，只有最強壯、最優秀的才能夠繼續生存下去。

　　另外，三斗石櫟別名「紅肉杜」，則是因為它的木材色澤偏紅的緣故。所以，不論是植物的名稱或別名，都是辨識植物非常重要的依據。

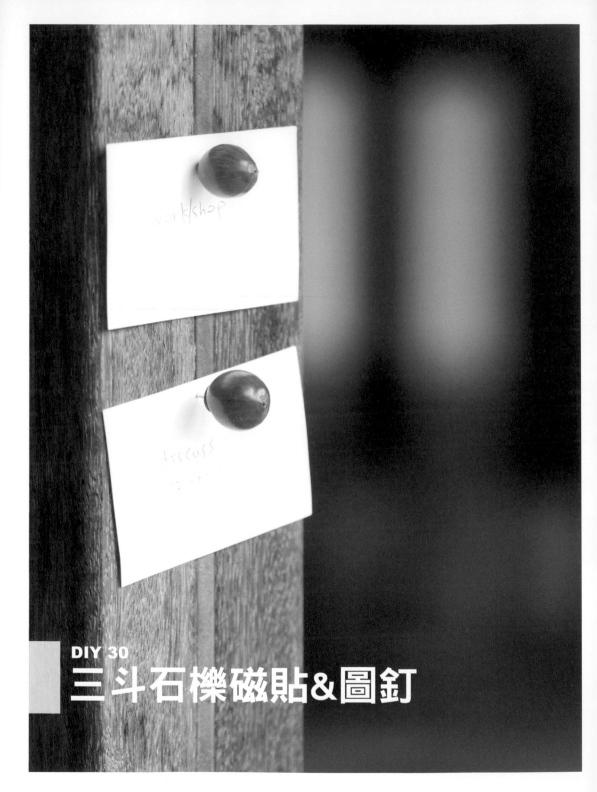

DIY 30
三斗石櫟磁貼&圖釘

DIY發想

　　銀樺在創作的過程中，有一段很長的時間都在思考同樣一個問題，那就是如何將辦公桌上的用品全部以自然素材創作出來。於是，我陸陸續續創作出各種筆筒、名片夾、鉛筆盒、磁貼、相框等作品，而堅果所做成的圖釘和磁貼，就是在這樣的意念下誕生的作品，雖然製作過程很簡單，但作品實用又別具創意。

　　記得二十幾年前，我在收集果實、種子進行創作的時候，很多人都笑我傻，但是一直以來，就算縮衣節食我也不放棄，堅持著自己使用自然素材創作的夢想。

三斗石櫟

■ 賞果月份：① ② ③ ④ ⑤ ⑥ ⑦ ⑧ ⑨ ⑩ ⑪ ⑫
■ 賞果地點：臺北市芝山岩、臺中市谷關八仙山森林遊樂區、海拔1500公尺以下的山坡地、闊葉林。

苞鱗呈環狀排列，外面及內面均有短柔毛；堅果橢圓形，長1.5～2.5公分，徑1.2～1.8公分，先端圓而有小尖突。外殼堅硬光亮，內有種仁一粒。

材料

三斗石櫟果實斗身2顆

強力磁鐵1個，文具店可購得

圖釘1個

工具

瞬間膠

小型磨刻機

斜口鉗

熱熔膠槍

打火機

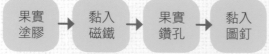

果實塗膠 → 黏入磁鐵 → 果實鑽孔 → 黏入圖釘

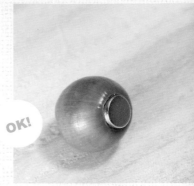

OK!

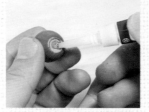

1 在三斗石櫟果實的斗身塗上適量瞬間膠。

2 貼上強力磁鐵。

3 三斗石櫟磁貼完成。

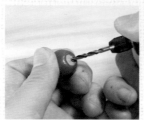

4 用磨刻機在三斗石櫟果實的頭部鑽孔。

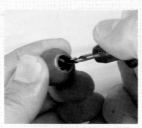

5 鑽孔大小以能放入圖釘為準。

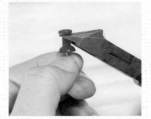

6 圖釘較長且底部過大，所以用斜口鉗剪掉。

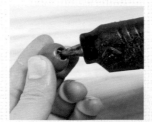

7 在三斗石櫟果實孔內注入熱熔膠。

8 插入圖釘黏合，並清除多餘的膠。

9 用打火機燒燙一下圖釘邊緣的殘膠，會比較好看。

小叮嚀

1 清除不掉的熱熔膠，可用打火機稍微燒燙一下，看起來會比較自然。

2 可依果實大小選擇適當尺寸的強力磁鐵。

10 三斗石櫟圖釘完成。

還 可 以 這 樣 做

吊飾上方有兩顆紅色的種子，是臺灣兩種不同的相思豆，體形較大的是「孔雀豆」，呈愛心形，較小的是「小實孔雀豆」，呈圓形或橢圓形。三斗石櫟做成的飾品，除了可愛又特別，還可以隨時提醒自己物競天擇的道理，唯有不斷地努力，才能生存下去。

國家圖書館出版品預行編目資料

動手做自然─果實 × 種子創作 DIY / 鄭一帆著 . ─
初版 . ─ 臺中市：晨星，2011.05
面； 公分 . ─（自然生活家；1）
ISBN 978-986-177-485-5（平裝）

1. 勞作 2. 工藝美術 3. 植物

999.9 100003174

 自然生活家 01

動手做自然──果實 × 種子創作 DIY

作者	鄭一帆
主編	徐惠雅
編輯	張雅倫
DIY 及成品照攝影	張雅倫
美術編輯	夏果設計 *nana
創辦人	陳銘民
發行所	晨星出版有限公司
	臺中市 407 工業區 30 路 1 號
	TEL:(04)2359-5820　FAX:(04)2359-7123
	E-mail:service@morningstar.com.tw
	http://www.morningstar.com.tw
	行政院新聞局局版台業字第 2500 號
法律顧問	陳思成律師
初版	西元 2011 年 5 月 10 日
五刷	西元 2019 年 12 月 20 日
郵政劃撥	15060393（知己圖書股份有限公司）
讀者服務	（04）23595819 # 230
印刷	上好印刷股份有限公司

定價 399 元
Published by Morning Star Publishing Inc.
Printed in Taiwan
ISBN 978-986-177-485-5

◆ 讀 者 回 函 卡 ◆

以下資料或許太過繁瑣，但卻是我們瞭解您的唯一途徑
誠摯期待能與您在下一本書中相逢，讓我們一起從閱讀中尋找樂趣吧！

姓名：_____ 性別：□ 男 □ 女 生日： ／ ／

教育程度：_____

職業：□ 學生 □ 教師 □ 內勤職員 □ 家庭主婦
　　　□ SOHO 族 □ 企業主管 □ 服務業 □ 製造業
　　　□ 醫藥護理 □ 軍警 □ 資訊業 □ 銷售業務
　　　□ 其他 _____

E-mail：_____ 聯絡電話：_____

聯絡地址：□□□ _____

購買書名： 動手做自然──果實 × 種子創作 DIY _____

・本書中最吸引您的是哪一篇文章或哪一段話呢？_____

・誘使您購買此書的原因？

□ 於 _____ 書店尋找新知時 □ 看 _____ 報時瞄到 □ 受海報或文案吸引
□ 翻閱 _____ 雜誌時 □ 親朋好友拍胸脯保證 □ _____ 電台 DJ 熱情推薦
□ 其他編輯萬萬想不到的過程：_____

・對於本書的評分？（請填代號：1. 很滿意 2. OK 啦！ 3. 尚可 4. 需改進）

封面設計 _____ 版面編排 _____ 內容 _____ 文／譯筆 _____

・美好的事物、聲音或影像都很吸引人，但究竟是怎樣的書最能吸引您呢？

□ 價格殺紅眼的書 □ 內容符合需求 □ 贈品大碗又滿意 □ 我誓死效忠此作者
□ 晨星出版，必屬佳作！ □ 千里相逢，即是有緣 □ 其他原因，請務必告訴我們！

・您與眾不同的閱讀品味，也請務必與我們分享：

□ 哲學 □ 心理學 □ 宗教 □ 自然生態 □ 流行趨勢 □ 醫療保健
□ 財經企管 □ 史地 □ 傳記 □ 文學 □ 散文 □ 原住民
□ 小說 □ 親子叢書 □ 休閒旅遊 □ 其他 _____

以上問題想必耗去您不少心力，為免這份心血白費
請務必將此回函郵寄回本社，或傳真至（04）2359-7123，感謝！
若行有餘力，也請不吝賜教，好讓我們可以出版更多更好的書！

・其他意見：

晨星出版有限公司 編輯群，感謝您！

407
臺中市工業區 30 路 1 號
晨星出版有限公司

更方便的購書方式：

(1) 網站：http://www.morningstar.com.tw
(2) 郵政劃撥　帳號：15060393
　　　　　戶名：知己圖書股份有限公司
　　　請於通信欄中註明欲購買之書名及數量
(3) 電話訂購：如為大量團購可直接撥客服專線洽詢

◎ 如需詳細書目可上網查詢或來電索取。
◎ 客服專線：04-23595819#230　傳真：04-23597123
◎ 客戶信箱：service@morningstar.com.tw